Color scheme inspiration book

직관적으로 찾아보는

배색 아이디어

파워디자인 지음
부윤아 옮김

지금이책

Introduction 이 책에 대한 소개

이 책은 책장을 넘겨가며 디자인에 어울리는 배색을 직관적으로 확인할 수 있는
새로운 감각의 디자인 북입니다 .

'계절 · 연중행사', '테마 컬러', '귀여움 · 예쁨', '모던 · 스타일리시',
'고급스러움 · 우아함', '맑음 · 산뜻함', '자연스러움 · 여유로움', '설렘 · 즐거움',
'일본풍 · 레트로' 의 9 가지 테마에서 떠오르는 배색 이미지를 풍부한 사진과
디자인 예시 및 일러스트와 함께 소개합니다 .

그림책을 보는 듯한 감각으로 책장을 넘겨보세요 .
이론이 아닌 보는 순간 '아, 이런 느낌 !' 하고 직감하게 되어 무언가
아이디어의 힌트를 찾을 수 있을 것입니다 .

디자인에 관련된 일을 하는 모든 분들이 배색 아이디어를 얻는 데
도움이 되었으면 하는 바람입니다 .

Contents 차례

Section1 계절 · 연중행사 Season & Annual Event

Contents

Section2 테마 컬러 Theme color

Section3 큐트 · 걸리시 Cute & Girlish

몽환
Dreamy

웨딩
Wedding

롤리팝
Lollipop

여성스러움
Feminine

섀비시크
Shabby Chic

호화
Luxe

Contents

Section5 고급스러움 · 우아함 Luxury & Elegant

드레시
Dressy
Page 136

로열
Royal
Page 148

섹시
Sexy
Page 140

유러피언
European
Page 152

쿨뷰티
Cool Beauty
Page 144

이국적
Exotic
Page 156

Contents

Section6 맑음 · 산뜻함 Clean & Fresh

Section7 자연스러움 · 여유로움 Natural & Relax

자연
Nature
Page 184

가족
Family
Page 196

휴식
Relaxation
Page 188

핸드메이드
Handmade
Page 200

북유럽
Scandinavia
Page 192

카페
Café
Page 204

Contents

Section9 일본풍 · 레트로 Japanese & Retro

일본풍
Japanese Style
Page 236

아메리칸 레트로
American Retro
Page 248

일본 복고풍
Japanese Retro
Page 240

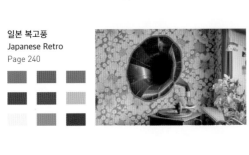

앤티크
Antique
Page 252

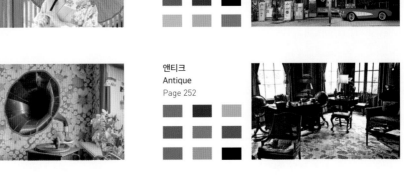

야마토나데시코
Yamatonadeshiko
Page 244

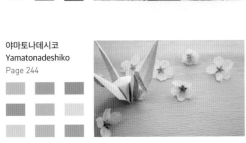

How to use 이 책의 활용 방법

이 책은 크게 9 개의 섹션으로 나뉘어 있습니다 . 각 섹션은 또다시 몇 가지 테마로 구성해 한 가지 테마에 4 페이지의 해설과
디자인 예시를 실었습니다 . 사진과 일러스트 , 키워드 등 다양한 각도에서 배색에 대해 접근하고 있으니 부디 마음에 드는
아이디어를 찾아 여러분의 일과 취미에 활용해보세요 .

이 책은 이렇게 구성되어 있습니다 .

① 테마
배색 테마입니다 .

② 테마 해설
테마에서 떠오르는 배색 이미지에 대한 설명을 담았습니다 .

③ 키워드
테마에서 연상되는 배색 이미지의 키워드입니다 .

④ IMAGE & COLOR
테마와 키워드에 맞춘 사진과 배색 예시입니다 . 사진에서 얻은 배색의 인스
퍼레이션을 구체적인 색상표와 색상코드로 소개합니다 . 색상표는 메인이 되
는 컬러를 위에 배치했습니다 .

⑤ 색상코드
위에서부터 CMYK, RGB, Web 색상코드입니다 .

⑥ 디자인 예시
테마에 맞는 배색을 일러스트 , 로고 , 상품 등으로 디자인한 예시입니다 . 실
제 디자인 예시를 보며 배색을 어떻게 사용할지 구체적인 이미지를 더욱 풍부
하게 떠올릴 수 있습니다 .

POINT **1**

사진을 보고 배색에 대한 인스퍼 레이션을 얻을 수 있습니다. 조화 로운 배색이 제안되어 있습니다.

POINT **2**

다양하고 구체적인 디자인 예시 가 제공되어 원하는 배색 이미지 를 찾는 데 도움이 됩니다.

POINT **3**

디자인 예시가 풍부합니다! 책장을 한 장 한 장 넘겨가면서 '직관' 으로 마음에 드는 배색을 찾아보세요.

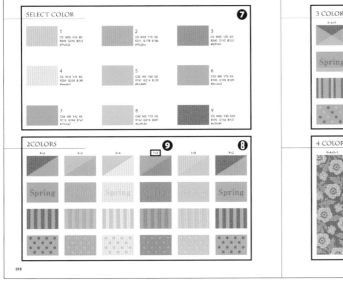

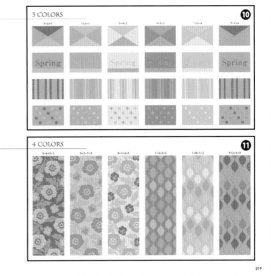

❼ SELECT COLOR
테마에 맞춘 색을 9 가지 선택했습니다.

❽ 2 COLORS
SELECT COLOR 에서 2 가지 색을 조합한 배색 예시입니다. 심플한 무늬와 문자를 넣은 예시를 실었습니다.

❾ 사용 색상번호
SELECT COLOR 에서 사용한 색상의 번호입니다.

❿ 3 COLORS
SELECT COLOR 에서 3 가지 색을 조합한 배색 예시입니다. 심플한 무늬와 문자를 넣은 예시를 실었습니다.

⓫ 4 COLORS
SELECT COLOR 에서 4 가지 색을 조합한 배색 예시입니다. 테마의 분위기 에 맞춘 패턴 무늬를 실었습니다.

CMYK, RGB 색상코드에 대하여
게재된 CMYK, RGB 색상코드는 저자가 산출한 참고 코드입니 다. 인쇄하는 소재나 프린터, 인쇄방식, 표시환경 등에 따라 서 지면의 색과 결과물이 다른 경우가 있습니다. 이 책에 표현 된 색상은 어디까지나 참고로 활용해주세요.

계절 · 연중행사
Season & Annual Event

봄여름가을겨울 사계절이나 크리스마스와 핼러윈 등 계절 이벤트에 맞춰 다양한 디자인 툴이 필요할 때가 있습니다 . 이번 장에서는 사계절과 연중행사를 테마로 한 배색 디자인을 소개합니다 .

봄
Spring

추위가 누그러지고 새잎이 돋아나고 꽃이 피는 봄. 벚꽃의 분홍, 민들레의 노랑, 새싹의 연두색 등 온화하고 밝은 파스텔컬러가 어울리는 계절입니다. 부드럽고 귀여운 인상을 줍니다.

IMAGE & COLOR

새순이 돋을 무렵

C0 M10 Y35 K0
R254 G234 B180
#feeab4

C0 M3 Y55 K0
R255 G243 B139
#fff38b

C20 M0 Y75 K0
R218 G226 B89
#dae259

C50 M0 Y96 K0
R143 G196 B44
#8fc42c

벚꽃의 은은한 분홍빛

C0 M10 Y2 K0
R253 G239 B242
#fdeff2

C0 M25 Y5 K0
R249 G210 B220
#f8d2dc

C0 M47 Y15 K0
R242 G163 B178
#f2a3b1

C35 M0 Y60 K0
R181 G214 B129
#b4d681

파스텔톤 부활절 달걀

C40 M0 Y15 K0
R162 G215 B221
#a2d7dd

C10 M30 Y0 K0
R229 G194 B219
#e5c2db

C0 M10 Y45 K0
R255 G232 B158
#ffe89e

C0 M55 Y25 K0
R240 G145 B153
#ef9099

봄의 화과자

C9 M9 Y10 K0
R236 G232 B228
#ebe7e3

C0 M43 Y26 K0
R244 G171 B165
#f3aaa5

C52 M9 Y90 K0
R138 G184 B63
#89b73e

C32 M57 Y37 K21
R158 G108 B115
#9e6b72

Post Card

Fashion

Nail

Logo

딸기우유

	C7 M5 Y0 K0 R240 G242 B249 #f0f1f9
	C0 M30 Y0 K0 R247 G201 B221 #f7c9dd
	C5 M70 Y38 K0 R229 G108 B119 #e46c76
	C65 M0 Y48 K0 R81 G186 B155 #50b99a

행복의 상징 파랑새

	C40 M17 Y0 K0 R162 G192 B229 #a2c0e5
	C0 M10 Y35 K0 R254 G234 B180 #fee9b4
	C0 M55 Y25 K0 R240 G145 B153 #ef9099
	C50 M0 Y70 K0 R140 G198 B109 #8cc66c

꿈에서 본 풍경

	C0 M8 Y55 K0 R255 G234 B136 #ffea88
	C0 M6 Y25 K0 R255 G242 B204 #fff2cc
	C23 M0 Y65 K0 R210 G225 B116 #d2e074
	C47 M0 Y79 K0 R150 G200 B87 #95c857

사랑스러운 복숭아꽃

	C0 M15 Y3 K0 R251 G229 B235 #fbe5eb
	C0 M40 Y15 K0 R244 G178 B186 #f4b2ba
	C0 M65 Y20 K0 R237 G122 B148 #ec7994
	C0 M30 Y30 K30 R195 G156 B137 #c39c89

SELECT COLOR

1
C0 M25 Y10 K0
R249 G210 B212
#f9d2d4

2
C0 M40 Y15 K0
R244 G178 B186
#f4b2ba

3
C0 M55 Y25 K0
R240 G145 B153
#f09199

4
C0 M10 Y35 K0
R254 G234 B180
#feeab4

5
C35 M0 Y60 K0
R181 G214 B129
#b5d681

6
C50 M0 Y70 K0
R140 G198 B109
#8cc66d

7
C56 M0 Y42 K0
R115 G196 B167
#73c4a7

8
C40 M0 Y15 K0
R162 G215 B221
#a2d7dd

9
C0 M30 Y30 K30
R195 G156 B137
#c39c89

2 COLORS

9+6	5+2	8+4	7+3	1+8	9+2

3 COLORS

4 COLORS

여름
Summer

장마가 끝나고 태양이 작열하는 뜨거운 여름. 바닷가에서의 물놀이와 불꽃놀이 등 여름에만 즐길 수 있는 일들이 줄줄이 이어집니다. 해바라기의 노랑과 바다의 파랑 등 채도가 높고 선명한 인상의 비비드컬러로 활발한 느낌을 표현할 수 있습니다.

IMAGE & COLOR

오션블루

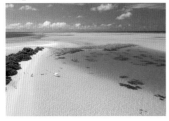

C3 M20 Y14 K0
R246 G217 B210
#f5d8d2

C50 M0 Y13 K0
R130 G205 B222
#81ccde

C78 M14 Y19 K0
R0 G161 B196
#00a1c3

C70 M37 Y0 K0
R78 G138 B201
#4d89c8

하늘과 해바라기

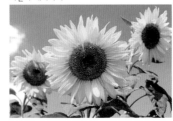

C65 M10 Y0 K15
R70 G178 B231
#45b2e6

C0 M10 Y75 K0
R255 G228 B80
#ffe350

C26 M57 Y76 K0
R196 G128 B71
#c47f46

C60 M0 Y85 K0
R109 G187 B79
#6dba4f

너와 함께 본 불꽃

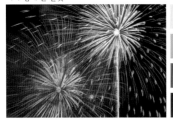

C0 M9 Y55 K0
R255 G232 B135
#ffe887

C60 M0 Y40 K0
R100 G192 B171
#63bfaa

C9 M86 Y70 K0
R220 G68 B64
#db4340

C100 M82 Y28 K15
R0 G57 B114
#003971

컬러풀한 시럽을 뿌린 빙수

C0 M0 Y75 K0
R255 G243 B82
#fff351

C0 M44 Y80 K0
R245 G165 B59
#f4a43a

C0 M78 Y45 K0
R234 G90 B102
#e95a65

C65 M0 Y0 K0
R55 G190 B240
#36bdef

Post Card

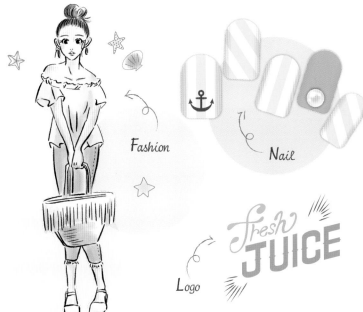

Fashion

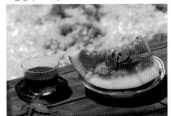

Nail

Logo

fresh
JUICE

마린룩

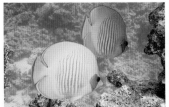

	C10 M0 Y10 K0 R235 G245 B236 #ebf5ec
	C10 M31 Y50 K0 R231 G187 B133 #e6bb84
	C0 M86 Y73 K0 R233 G68 B58 #e8443a
	C90 M50 Y0 K0 R0 G108 B184 #006cb7

열대어

	C0 M12 Y83 K0 R255 G224 B51 #ffdf32
	C0 M45 Y90 K0 R245 G162 B27 #f4a21a
	C40 M0 Y0 K0 R159 G217 B246 #9ed8f6
	C70 M14 Y0 K0 R43 G169 B225 #2ba8e1

여름방학의 추억

	C0 M85 Y85 K0 R233 G72 B41 #e84728
	C12 M0 Y55 K0 R234 G236 B140 #eaec8c
	C60 M0 Y85 K0 R109 G187 B79 #6dba4f
	C43 M57 Y82 K0 R163 G120 B66 #a37741

여름축제의 물풍선

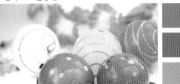

	C70 M37 Y0 K0 R78 G138 B201 #4d89c8
	C18 M69 Y0 K0 R206 G106 B165 #ce69a5
	C0 M45 Y90 K0 R245 G162 B27 #f4a21a
	C0 M0 Y75 K0 R255 G243 B82 #fff351

SELECT COLOR

1
C40 M0 Y0 K0
R159 G217 B246
#9ed8f6

2
C65 M0 Y0 K0
R55 G190 B240
#37bef0

3
C70 M37 Y0 K0
R78 G138 B201
#4e8ac9

4
C50 M0 Y33 K0
R134 G203 B185
#86cbb9

5
C60 M0 Y85 K0
R109 G187 B79
#6dba4f

6
C10 M0 Y10 K0
R235 G245 B236
#ebf5ec

7
C0 M0 Y75 K0
R255 G243 B82
#fff352

8
C0 M45 Y90 K0
R245 G162 B27
#f5a21b

9
C0 M70 Y70 K0
R237 G109 B70
#ed6d46

2 COLORS

3+6	4+7	1+2	5+9	2+8	7+3

3 COLORS

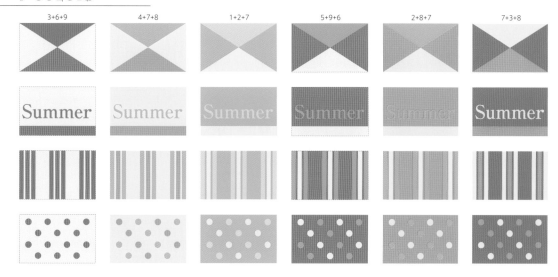

4 COLORS

가을
Autumn

가을은 열매가 풍성한 계절. 단풍의 빨강과 노랑, 버섯과
밤의 갈색, 과일의 주황과 보라 등 자연의 색을 베이스로
채도가 낮은 차분한 색조가 어울립니다

IMAGE & COLOR

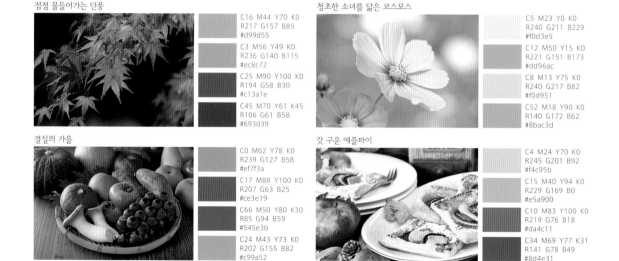

점점 물들어가는 단풍

C16 M44 Y70 K0
R217 G157 B85
#d99d55

C3 M56 Y49 K0
R236 G140 B115
#ec8c72

C25 M90 Y100 K0
R194 G58 B30
#c13a1e

C45 M70 Y61 K45
R106 G61 B58
#693d39

청초한 소녀를 닮은 코스모스

C5 M23 Y0 K0
R240 G211 B229
#f0d3e5

C12 M50 Y15 K0
R221 G151 B173
#dd96ac

C8 M13 Y75 K0
R240 G217 B82
#f0d951

C52 M18 Y90 K0
R140 G172 B62
#8bac3d

결실의 가을

C0 M62 Y78 K0
R239 G127 B58
#ef7f3a

C17 M88 Y100 K0
R207 G63 B25
#ce3e19

C66 M50 Y80 K30
R85 G94 B59
#545e3b

C24 M43 Y73 K0
R202 G155 B82
#c99a52

갓 구운 애플파이

C4 M24 Y70 K0
R245 G201 B92
#f4c95b

C15 M40 Y94 K0
R229 G169 B0
#e5a900

C10 M83 Y100 K0
R219 G76 B18
#da4c11

C34 M69 Y77 K31
R141 G78 B49
#8d4e31

Post Card

Fashion

Nail

Logo

INVITE
YOU to
SHARE!

버섯의 갈색

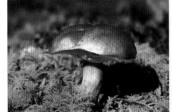

C65 M20 Y86 K0
R101 G160 B75
#649f4b

C10 M20 Y40 K0
R233 G208 B161
#e9d0a0

C30 M60 Y80 K0
R189 G120 B64
#bc7840

C48 M80 Y96 K0
R153 G78 B45
#984d2c

은행나무길

C10 M15 Y90 K0
R236 G211 B24
#ecd218

C8 M38 Y99 K0
R234 G171 B0
#e9ab00

C12 M67 Y97 K0
R219 G112 B19
#db6f12

C27 M65 Y80 K52
R118 G64 B29
#75401c

다람쥐의 산책

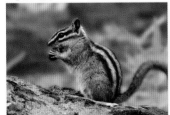

C25 M43 Y72 K0
R200 G154 B84
#c89a53

C43 M71 Y90 K30
R129 G74 B36
#814924

C25 M90 Y100 K0
R194 G58 B30
#c13a1e

C40 M49 Y47 K21
R145 G117 B107
#90746b

와이너리의 수확

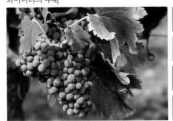

C49 M15 Y95 K0
R148 G178 B47
#93b22f

C15 M35 Y10 K0
R219 G180 B198
#dab3c6

C50 M55 Y25 K0
R145 G122 B152
#917997

C32 M56 Y60 K0
R185 G128 B99
#b87f62

SELECT COLOR

1
C10 M20 Y40 K0
R233 G208 B161
#e9d0a1

2
C10 M15 Y90 K0
R236 G211 B24
#ecd318

3
C5 M50 Y85 K0
R235 G150 B47
#eb962f

4
C25 M90 Y100 K0
R194 G58 B30
#c23a1e

5
C30 M60 Y80 K0
R189 G120 B64
#bd7840

6
C48 M80 Y96 K0
R153 G78 B45
#994e2d

7
C55 M30 Y95 K0
R134 G154 B52
#869a34

8
C5 M50 Y30 K0
R234 G153 B151
#ea9997

9
C50 M55 Y25 K0
R145 G121 B152
#917998

2 COLORS

5+4	2+3	1+6	7+9	2+4	6+3

3 COLORS

| 5+4+6 | 2+3+1 | 1+6+8 | 7+9+2 | 2+4+1 | 6+3+7 |

4 COLORS

| 5+4+6+3 | 2+3+1+5 | 1+6+8+9 | 7+9+2+3 | 2+4+1+5 | 6+3+7+4 |

겨울
Winter

일 년 중 가장 추운 계절에는 차가운 색 계열을 중심으로 한 배색이 어울립니다. 눈과 얼음의 하양, 연한 잿빛, 푸른빛이 도는 색이 차갑고 투명한 느낌을 연출합니다. 포인트 색으로 초록이나 노랑을 넣으면 한결 돋보입니다.

IMAGE & COLOR

스노화이트

C0 M7 Y6 K0
R254 G243 B239
#fdf3ee

C19 M6 Y9 K0
R214 G228 B231
#d6e4e6

C39 M19 Y9 K0
R166 G190 B214
#a6bdd5

C60 M42 Y8 K0
R115 G137 B187
#7389ba

겨울에 핀 하얀 동백

C5 M7 Y5 K0
R244 G239 B239
#f4efef

C10 M25 Y70 K0
R233 G196 B92
#e9c35c

C65 M24 Y62 K0
R99 G156 B117
#639c74

C82 M43 Y80 K15
R41 G109 B74
#296c4a

아름다운 겨울밤

C83 M72 Y29 K14
R58 G73 B120
#394977

C75 M40 Y15 K0
R63 G131 B178
#3e82b2

C8 M33 Y81 K0
R235 G182 B61
#ebb53d

C32 M47 Y65 K7
R178 G137 B91
#b2895b

핫초코

C13 M20 Y22 K0
R226 G208 B195
#e2cfc2

C21 M41 Y64 K0
R208 G161 B99
#d0a063

C33 M55 Y65 K24
R153 G107 B75
#996a4b

C54 M82 Y80 K33
R108 G53 B46
#6b352d

Post Card

Fashion

Nail

Logo

눈의 결정

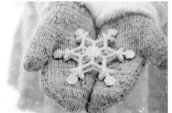

C10 M7 Y3 K0
R234 G235 B242
#e9ebf2

C44 M18 Y11 K0
R153 G187 B211
#99bad2

C48 M11 Y4 K0
R138 G193 B228
#8ac1e4

C55 M44 Y45 K0
R133 G136 B132
#848784

펭귄이 지나가는 길

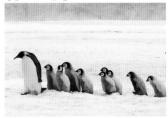

C17 M13 Y14 K0
R218 G218 B215
#dad9d7

C0 M12 Y61 K0
R255 G226 B119
#ffe276

C50 M27 Y23 K0
R140 G167 B182
#8ca7b5

C66 M63 Y55 K35
R82 G74 B78
#51494e

매혹적인 오로라

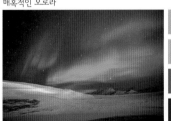

C62 M0 Y40 K0
R91 G190 B170
#5bbdaa

C42 M31 Y2 K0
R159 G168 B211
#9fa8d2

C83 M59 Y17 K0
R49 G100 B156
#31639c

C100 M94 Y34 K0
R24 G49 B111
#18316e

차가운 고드름

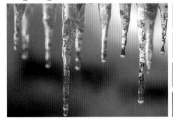

C23 M15 Y10 K0
R204 G210 B219
#ccd1db

C18 M16 Y18 K0
R216 G211 B205
#d8d3cd

C51 M40 Y31 K0
R141 G146 B157
#8c919d

C85 M76 Y57 K25
R50 G62 B79
#323d4f

SELECT COLOR

1
C17 M13 Y14 K0
R218 G218 B215
#dadad7

2
C44 M18 Y11 K0
R153 G187 B211
#99bbd3

3
C60 M42 Y8 K0
R115 G137 B187
#7389bb

4
C75 M40 Y15 K0
R63 G130 B178
#3f82b2

5
C55 M44 Y45 K0
R133 G136 B132
#858884

6
C55 M0 Y51 K0
R121 G195 B149
#79c395

7
C65 M24 Y62 K0
R99 G156 B117
#639c75

8
C10 M25 Y70 K0
R233 G196 B92
#e9c45c

9
C20 M38 Y60 K0
R211 G167 B109
#d3a76d

2 COLORS

5+2	2+3	1+5	7+2	8+9	6+4

3 COLORS

| 5+2+8 | 2+3+4 | 1+5+2 | 7+2+3 | 8+9+1 | 6+4+2 |

4 COLORS

| 5+2+8+1 | 2+3+4+9 | 1+5+2+8 | 7+2+3+1 | 8+9+1+5 | 6+4+2+1 |

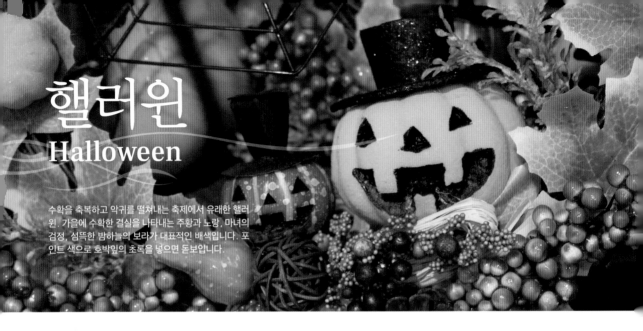

핼러윈
Halloween

수확을 축복하고 악귀를 떨쳐내는 축제에서 유래한 핼러
윈. 가을에 수확한 결실을 나타내는 주황과 노랑, 마녀의
검정, 섬뜩한 밤하늘의 보라가 대표적인 배색입니다. 포
인트 색으로 호박잎의 초록을 넣으면 돋보입니다.

IMAGE & COLOR

호박등불

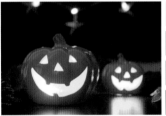

C5 M10 Y80 K0
R247 G224 B65
#f7df41

C10 M70 Y90 K0
R222 G106 B37
#dd6a24

C36 M79 Y92 K0
R176 G82 B45
#af512c

C0 M0 Y0 K100
R0 G0 B0
#000000

오렌지색 거베라

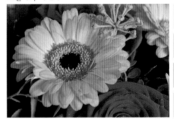

C2 M27 Y64 K0
R247 G198 B104
#f7c668

C3 M67 Y86 K0
R234 G115 B42
#e97229

C32 M100 Y100 K0
R181 G29 B35
#b51d22

C69 M22 Y100 K0
R89 G153 B52
#589934

호박케이크

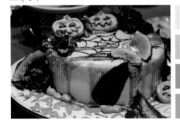

C2 M21 Y37 K0
R248 G212 B167
#f8d4a6

C3 M40 Y80 K0
R242 G171 B61
#f1ab3c

C5 M66 Y80 K0
R230 G117 B55
#e67436

C74 M8 Y85 K0
R51 G166 B83
#32a552

핼러윈 파티

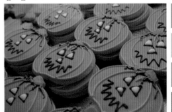

C76 M29 Y100 K0
R65 G140 B56
#408c38

C8 M41 Y85 K0
R233 G166 B49
#e8a631

C3 M78 Y74 K0
R231 G90 B60
#e6593c

C65 M84 Y19 K0
R116 G65 B131
#734083

Post Card

Fashion

Nail

Logo

유령으로 분장한 아이들

C10 M3 Y3 K0
R234 G242 B246
#eaf2f6

C3 M40 Y80 K0
R242 G171 B61
#f1ab3c

C16 M64 Y83 K0
R213 G117 B53
#d47535

C39 M40 Y100 K5
R168 G145 B26
#a8901a

마법사가 되고 싶어

C8 M63 Y90 K0
R227 G122 B35
#e27923

C65 M15 Y100 K0
R100 G165 B49
#63a431

C64 M79 Y13 K0
R117 G73 B141
#74498d

C0 M0 Y0 K100
R0 G0 B0
#000000

마녀가 사는 탑

C22 M65 Y89 K0
R202 G113 B44
#ca702c

C46 M87 Y86 K3
R154 G64 B53
#993f34

C75 M93 Y89 K5
R93 G53 B55
#5d3537

C0 M0 Y0 K100
R0 G0 B0
#000000

가장무도회

C27 M47 Y61 K0
R196 G147 B102
#c39266

C45 M63 Y5 K0
R156 G109 B167
#9b6ca7

C55 M90 Y20 K0
R137 G53 B124
#89347c

C0 M0 Y0 K100
R0 G0 B0
#000000

SELECT COLOR

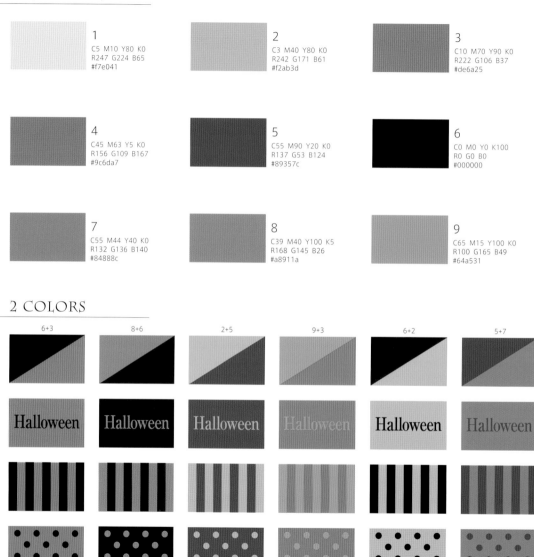

1
C5 M10 Y80 K0
R247 G224 B65
#f7e041

2
C3 M40 Y80 K0
R242 G171 B61
#f2ab3d

3
C10 M70 Y90 K0
R222 G106 B37
#de6a25

4
C45 M63 Y5 K0
R156 G109 B167
#9c6da7

5
C55 M90 Y20 K0
R137 G53 B124
#89357c

6
C0 M0 Y0 K100
R0 G0 B0
#000000

7
C55 M44 Y40 K0
R132 G136 B140
#84888c

8
C39 M40 Y100 K5
R168 G145 B26
#a8911a

9
C65 M15 Y100 K0
R100 G165 B49
#64a531

2 COLORS

6+3 8+6 2+5 9+3 6+2 5+7

Halloween Halloween Halloween Halloween Halloween Halloween

3 COLORS

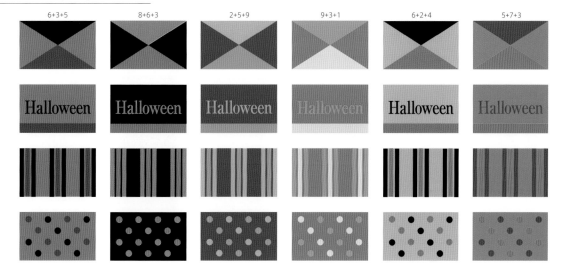

| 6+3+5 | 8+6+3 | 2+5+9 | 9+3+1 | 6+2+4 | 5+7+3 |

4 COLORS

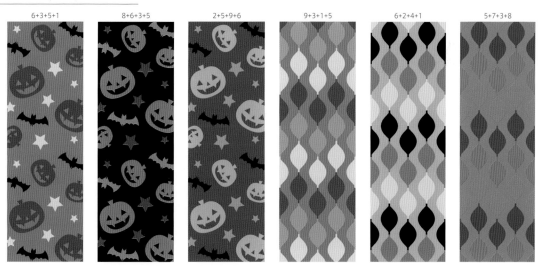

| 6+3+5+1 | 8+6+3+5 | 2+5+9+6 | 9+3+1+5 | 6+2+4+1 | 5+7+3+8 |

크리스마스
Christmas

예수 그리스도의 탄생을 축복하는 축제에서 유래한 크리스마스. 호랑가시나무 열매와 산타의 빨강, 크리스마스 트리의 초록이 대표적인 배색입니다. 트리 장식에 사용되는 금빛 은빛을 더하면 화려하고 품격 있는 분위기를 연출할 수 있습니다.

IMAGE & COLOR

반짝거리는 트리 장식

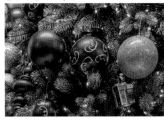

	C53 M22 Y80 K0 R137 G167 B82 #88a652
	C86 M54 Y100 K10 R39 G98 B53 #276235
	C30 M95 Y100 K0 R185 G45 B34 #b82c21
	C45 M48 Y80 K0 R159 G134 B72 #9e8548

포인세티아에 소원을 담아

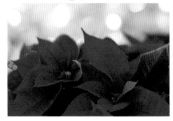

	C21 M19 Y25 K0 R211 G205 B191 #d3cdbf
	C74 M24 Y72 K0 R66 G149 B100 #419464
	C12 M95 Y100 K0 R214 G40 B24 #d52818
	C9 M28 Y78 K0 R234 G190 B71 #eabe46

스페셜 메뉴

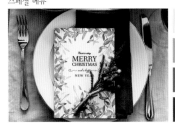

	C16 M10 Y9 K0 R221 G224 B227 #dce0e3
	C41 M38 Y39 K0 R166 G155 B147 #a59b92
	C93 M44 Y73 K14 R0 G104 B85 #006854
	C38 M100 Y100 K12 R158 G27 B33 #9e1b20

아이싱쿠키

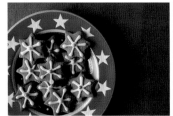

	C88 M56 Y70 K0 R27 G102 B91 #1a665b
	C24 M90 Y73 K0 R195 G57 B62 #c2393d
	C41 M62 Y77 K13 R153 G102 B64 #996640
	C65 M23 Y83 K0 R102 G156 B80 #659c50

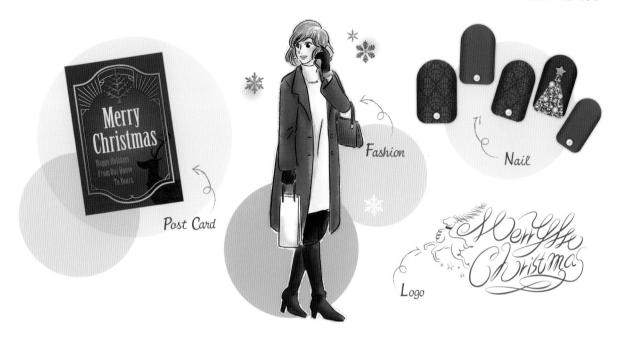

Post Card

Fashion

Nail

Logo

고요한 밤 거룩한 밤

	C90 M80 Y35 K0 R47 G69 B118 #2e4576
	C40 M95 Y100 K0 R168 G47 B38 #a72e25
	C85 M40 Y90 K15 R19 G111 B64 #136e3f
	C10 M5 Y5 K0 R234 G238 B241 #eaeef0

트리에 달린 은빛 순록

	C26 M23 Y20 K0 R198 G193 B194 #c6c1c1
	C52 M15 Y63 K0 R140 G185 B120 #8cb978
	C90 M49 Y78 K0 R0 G110 B85 #006d54
	C38 M97 Y85 K5 R166 G38 B49 #a52531

산타클로스의 선물

	C0 M23 Y53 K0 R251 G208 B132 #fbcf83
	C9 M67 Y52 K0 R223 G114 B101 #df7165
	C34 M88 Y57 K0 R178 G61 B83 #b13d53
	C37 M44 Y45 K0 R175 G147 B132 #ae9384

하늘에서 내려오는 눈

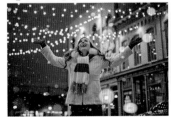

	C100 M60 Y10 K0 R0 G92 B162 #005ca2
	C50 M32 Y30 K10 R133 G149 B156 #84959c
	C18 M91 Y77 K0 R205 G54 B55 #cc3637
	C5 M0 Y30 K0 R247 G247 B198 #f7f6c5

SELECT COLOR

1
C30 M95 Y100 K0
R185 G45 B34
#b92d22

2
C12 M95 Y100 K0
R214 G40 B24
#d62818

3
C88 M56 Y70 K0
R27 G102 B91
#1b665b

4
C74 M24 Y72 K0
R66 G149 B100
#429564

5
C90 M80 Y35 K0
R47 G69 B118
#2f4576

6
C45 M48 Y80 K0
R159 G134 B72
#9f8648

7
C16 M28 Y78 K0
R221 G186 B73
#ddba49

8
C50 M31 Y30 K10
R133 G151 B157
#85979d

9
C10 M5 Y5 K0
R234 G238 B241
#eaeef1

2 COLORS

4+1	6+3	2+5	3+4	9+5	3+2

3 COLORS

4+1+3 6+3+2 2+5+8 3+4+7 9+5+1 3+2+4

4 COLORS

4+1+3+6 6+3+2+8 2+5+8+9 3+4+7+1 9+5+1+6 3+2+4+7

새해
New Year

새로운 한 해를 축복하는 정월. 축복의 색 홍백과 호화로운 금색이 일본 새해 디자인 배색의 특징입니다. 새해 음식을 담는 옻칠이 된 찬합이나 먹빛의 검정을 포인트 색으로 사용하면 정돈된 디자인이 됩니다. 또한 짙은 색을 써서 중후한 느낌을 연출할 수 있습니다.

IMAGE & COLOR

근하신년

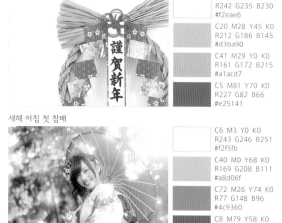

	C6 M9 Y9 K0 R242 G235 B230 #f2eae6
	C20 M28 Y45 K0 R212 G186 B145 #d3ba90
	C41 M29 Y0 K0 R161 G172 B215 #a1acd7
	C5 M81 Y70 K0 R227 G82 B66 #e25141

사랑스러운 홍매화

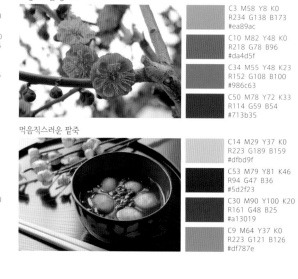

	C3 M58 Y8 K0 R234 G138 B173 #ea89ac
	C10 M82 Y48 K0 R218 G78 B96 #da4d5f
	C34 M55 Y48 K23 R152 G108 B100 #986c63
	C50 M78 Y72 K33 R114 G59 B54 #713b35

새해 아침 첫 참배

	C6 M3 Y0 K0 R243 G246 B251 #f2f5fb
	C40 M0 Y68 K0 R169 G208 B111 #a8d06f
	C72 M26 Y74 K0 R77 G148 B96 #4c9360
	C8 M79 Y58 K0 R222 G86 B84 #de5554

먹음직스러운 팥죽

	C14 M29 Y37 K0 R223 G189 B159 #dfbd9f
	C53 M79 Y81 K46 R94 G47 B36 #5d2f23
	C30 M90 Y100 K20 R161 G48 B25 #a13019
	C9 M64 Y37 K0 R223 G121 B126 #df787e

Post Card

Fashion

Nail

寿

Logo

그리운 전통놀이

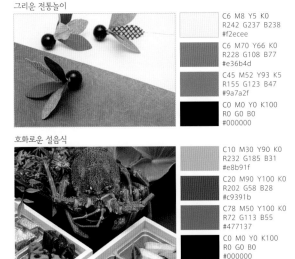

C6 M8 Y5 K0
R242 G237 B238
#f2ecee

C6 M70 Y66 K0
R228 G108 B77
#e36b4d

C45 M52 Y93 K5
R155 G123 B47
#9a7a2f

C0 M0 Y0 K100
R0 G0 B0
#000000

호화로운 설음식

C10 M30 Y90 K0
R232 G185 B31
#e8b91f

C20 M90 Y100 K0
R202 G58 B28
#c9391b

C78 M50 Y100 K0
R72 G113 B55
#477137

C0 M0 Y0 K100
R0 G0 B0
#000000

새해 해돋이

C0 M12 Y26 K0
R253 G232 B197
#fde7c4

C9 M45 Y76 K0
R230 G159 B71
#e59e46

C63 M45 Y36 K0
R111 G130 B145
#6f8190

C0 M0 Y0 K100
R0 G0 B0
#000000

일본의 새해 장식

C15 M21 Y38 K0
R223 G203 B164
#decaa3

C78 M39 Y80 K0
R61 G128 B84
#3d7f53

C4 M83 Y63 K0
R228 G76 B74
#e34c4a

C5 M58 Y2 K0
R231 G137 B180
#e689b4

SELECT COLOR

1
C30 M90 Y100 K30
R147 G42 B19
#932a13

2
C20 M90 Y100 K0
R202 G58 B28
#ca3a1c

3
C0 M65 Y85 K5
R231 G117 B42
#e7752a

4
C10 M30 Y90 K0
R232 G185 B31
#e8b91f

5
C42 M48 Y86 K5
R161 G131 B59
#a1833b

6
C78 M50 Y100 K0
R72 G113 B55
#487137

7
C0 M100 Y100 K38
R168 G0 B1
#a80001

8
C6 M8 Y5 K0
R242 G237 B238
#f2edee

9
C0 M0 Y0 K100
R0 G0 B0
#000000

2 COLORS

3+1	6+5	1+8	4+2	9+5	2+9

3 COLORS

3+1+8 6+5+7 1+8+4 4+2+6 9+5+7 2+9+8

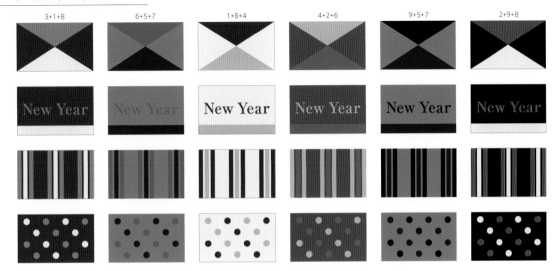

4 COLORS

3+1+8+5 6+5+7+4 1+8+4+9 4+2+6+8 9+5+7+6 2+9+8+5

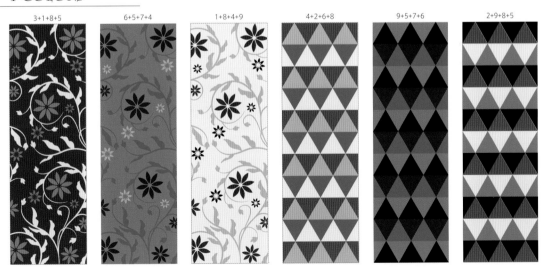

밸런타인데이·
화이트데이
Valentine's Day&White Day

밸런타인데이는 초콜릿의 브라운, 하트의 레드와 핑크
등 따뜻한 느낌이 드는 사랑스러운 배색으로 디자인합니
다. 화이트데이는 흰 장미의 화이트, 남성스러운 블루 계
열의 배색으로 상쾌한 인상을 줍니다.

IMAGE & COLOR

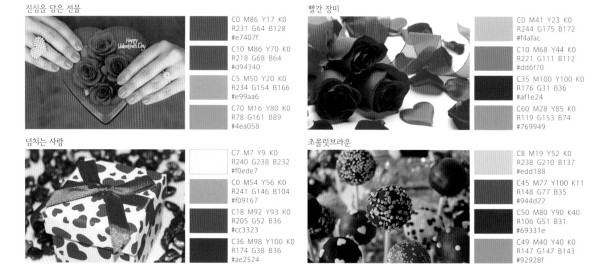

진심을 담은 선물

C0 M86 Y17 K0
R231 G64 B128
#e7407f

C10 M86 Y70 K0
R218 G68 B64
#d94340

C5 M50 Y20 K0
R234 G154 B166
#e99aa6

C70 M16 Y80 K0
R78 G161 B89
#4ea058

넘치는 사랑

C7 M7 Y9 K0
R240 G238 B232
#f0ede7

C0 M54 Y56 K0
R241 G146 B104
#f09167

C18 M92 Y93 K0
R205 G52 B36
#cc3323

C36 M98 Y100 K0
R174 G38 B36
#ae2524

빨간 장미

C0 M41 Y23 K0
R244 G175 B172
#f4afac

C10 M68 Y44 K0
R221 G111 B112
#dd6f70

C35 M100 Y100 K0
R176 G31 B36
#af1e24

C60 M28 Y85 K0
R119 G153 B74
#769949

초콜릿브라운

C8 M19 Y52 K0
R238 G210 B137
#edd188

C45 M77 Y100 K11
R148 G77 B35
#944d22

C50 M80 Y90 K40
R106 G51 B31
#69331e

C49 M40 Y40 K0
R147 G147 B143
#92928f

Post Card

Fashion

SWEET HEART

Nail

Logo

특별한 그대만을 위해

	C9 M7 Y6 K0 R236 G236 B237 #ecebec
	C5 M10 Y40 K0 R245 G229 B169 #f5e5a9
	C50 M5 Y30 K0 R135 G197 B188 #86c5bb
	C85 M35 Y20 K0 R0 G131 B175 #0082af

성실한 사랑

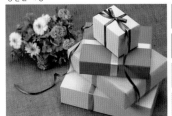

	C70 M5 Y20 K0 R40 G179 B202 #27b2ca
	C80 M40 Y0 K0 R24 G127 B196 #187fc3
	C28 M42 Y50 K0 R194 G156 B125 #c19b7d
	C50 M9 Y76 K0 R143 G187 B93 #8eba5c

흰 장미

	C6 M3 Y10 K0 R243 G245 B235 #f3f4ea
	C5 M10 Y40 K0 R245 G229 B169 #f5e5a9
	C36 M3 Y53 K0 R178 G211 B144 #b1d38f
	C72 M9 Y45 K0 R49 G170 B155 #30aa9b

스위트 달링

	C0 M0 Y32 K0 R255 G251 B194 #fffac2
	C0 M28 Y2 K0 R248 G205 B221 #f7ccdd
	C28 M0 Y5 K0 R192 G228 B242 #c0e4f1
	C34 M0 Y16 K0 R178 G221 B220 #b2dddc

SELECT COLOR

1
C5 M50 Y20 K0
R234 G154 B166
#ea9aa6

2
C12 M80 Y45 K0
R215 G82 B101
#d75265

3
C35 M100 Y100 K0
R176 G31 B36
#b01f24

4
C30 M62 Y80 K5
R183 G113 B61
#b7713d

5
C50 M80 Y90 K25
R124 G62 B40
#7c3e28

6
C50 M5 Y30 K0
R135 G197 B188
#87c5bc

7
C70 M5 Y20 K0
R40 G179 B202
#28b3ca

8
C85 M35 Y20 K0
R0 G131 B175
#0083af

9
C5 M10 Y40 K0
R245 G229 B169
#f5e5a9

2 COLORS

| 1+2 | 3+1 | 4+5 | 6+9 | 8+6 | 9+7 |

3 COLORS

1+2+3 3+1+5 4+5+3 6+9+8 8+6+7 9+7+6

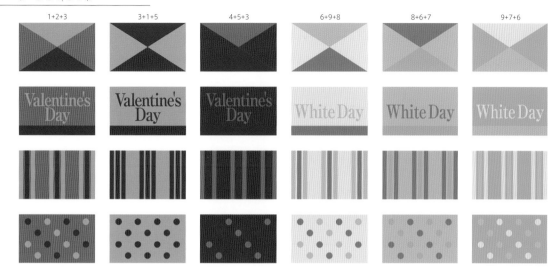

4 COLORS

1+2+3+5 3+1+5+2 4+5+3+1 6+9+8+5 8+6+7+9 9+7+6+1

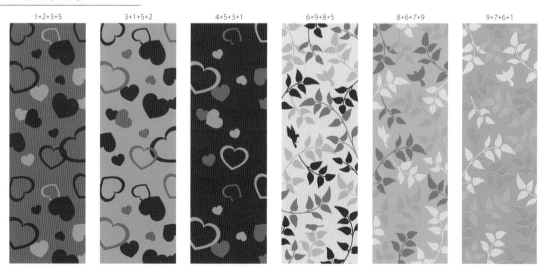

테마 컬러
Theme color

기업의 로고나 캐릭터의 이미지 컬러처럼 사전에 정해진 색을 사용한 디자인을 요청받을 때가 있습니다. 이번 장에서는 테마 컬러가 먼저 정해져 있는 경우의 배색 디자인을 소개합니다.

분홍
Pink

귀여움, 사랑스러움, 부드러움 등 달콤한 이미지를 가지
고 있어 여성스러운 느낌의 배색에 사용합니다. 포인트
색으로 초록, 파랑, 보라를 사용하면 패셔너블한 인상을
줍니다.

IMAGE & COLOR

핑크 하트

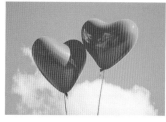

C8 M47 Y0 K0
R229 G160 B197
#e4a0c5

C0 M36 Y12 K0
R246 G187 B196
#f5bbc3

C0 M75 Y18 K0
R234 G96 B139
#e9608a

C0 M95 Y34 K0
R230 G30 B101
#e61d65

삼진날의 봄맞이 음식

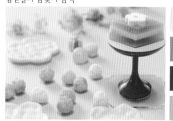

C0 M25 Y0 K0
R249 G211 B227
#f8d2e3

C0 M65 Y5 K0
R236 G122 B167
#ec7aa6

C33 M91 Y47 K0
R179 G53 B93
#b3345c

C50 M10 Y75 K0
R143 G186 B95
#8eb95e

길모퉁이에 핀 튤립

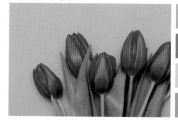

C0 M55 Y16 K0
R240 G145 B166
#ef91a6

C5 M77 Y30 K0
R227 G91 B122
#e25a7a

C45 M0 Y40 K0
R151 G207 B172
#96cfac

C70 M21 Y63 K0
R79 G156 B117
#4e9b74

로맨틱한 추억

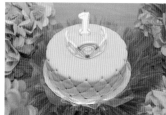

C0 M25 Y7 K0
R249 G210 B217
#f8d1d8

C0 M66 Y9 K0
R236 G120 B161
#ec77a0

C28 M37 Y5 K0
R192 G168 B201
#bfa7c9

C49 M63 Y0 K0
R147 G107 B172
#926aab

Decoration

Motif

Gift

Logo

Sticker

러브 주얼리

C0 M25 Y0 K0
R249 G211 B227
#f8d2e3

C6 M49 Y0 K0
R232 G157 B195
#e79dc2

C4 M77 Y10 K0
R228 G90 B145
#e35a91

C46 M62 Y6 K0
R154 G110 B167
#996ea7

핑크 모래가 깔린 해변

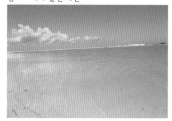

C50 M22 Y0 K0
R135 G176 B221
#87afdd

C0 M25 Y7 K0
R249 G210 B217
#f8d1d8

C0 M36 Y12 K0
R246 G187 B196
#f5bbc3

C8 M52 Y0 K0
R227 G149 B190
#e395be

멋쟁이 플라밍고

C0 M50 Y0 K0
R241 G158 B194
#f19ec1

C6 M65 Y15 K0
R227 G120 B154
#e3779a

C34 M25 Y0 K0
R178 G185 B221
#b2b8dd

C40 M22 Y16 K0
R165 G184 B199
#a5b7c7

하이힐 걸

C0 M15 Y0 K0
R251 G230 B239
#fbe5ef

C6 M30 Y0 K0
R236 G197 B220
#ecc4dc

C9 M53 Y0 K0
R225 G146 B188
#e192bc

C6 M82 Y0 K0
R223 G75 B149
#df4a94

SELECT COLOR

1
C0 M25 Y7 K0
R249 G210 B217
#f9d2d9

2
C0 M36 Y12 K0
R246 G187 B196
#f6bbc4

3
C0 M55 Y16 K0
R240 G145 B166
#f091a6

4
C0 M25 Y0 K0
R249 G211 B227
#f9d3e3

5
C0 M50 Y0 K0
R241 G158 B194
#f19ec2

6
C0 M65 Y5 K0
R236 G122 B167
#ec7aa7

7
C45 M5 Y40 K0
R152 G201 B169
#98c9a9

8
C40 M22 Y16 K0
R165 G184 B199
#a5b8c7

9
C28 M37 Y5 K0
R192 G168 B201
#c0a8c9

2 COLORS

6+5 3+1 4+9 5+2 1+6 4+8

Pink Pink Pink Pink Pink Pink

3 COLORS

| 6+5+4 | 3+1+2 | 4+9+6 | 5+2+7 | 1+6+5 | 4+8+5 |

4 COLORS

| 6+5+4+8 | 3+1+2+7 | 4+9+6+2 | 5+2+7+3 | 1+6+5+9 | 4+8+5+9 |

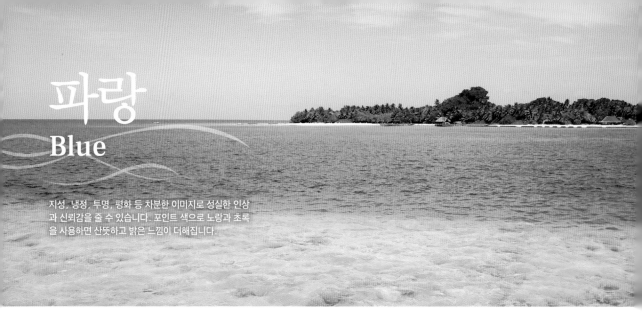

파랑
Blue

지성, 냉정, 투명, 평화 등 차분한 이미지로 성실한 인상
과 신뢰감을 줄 수 있습니다. 포인트 색으로 노랑과 초록
을 사용하면 산뜻하고 밝은 느낌이 더해집니다.

IMAGE & COLOR

청춘의 꿈

C16 M5 Y0 K0
R220 G233 B247
#dce9f7

C35 M10 Y0 K0
R174 G208 B238
#aecfed

C68 M20 Y0 K0
R67 G163 B220
#43a2db

C83 M35 Y0 K0
R0 G132 B201
#0083c9

해변에서의 이벤트

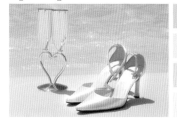

C50 M3 Y10 K0
R130 G202 B225
#81c9e1

C30 M0 Y15 K0
R188 G225 B223
#bce1df

C22 M17 Y17 K0
R207 G207 B205
#cfcecd

C6 M9 Y25 K0
R243 G232 B201
#f2e8c8

네모필라의 그러데이션

C50 M3 Y10 K0
R130 G202 B225
#81c9e1

C70 M30 Y8 K0
R73 G148 B198
#4893c6

C86 M53 Y4 K0
R7 G106 B177
#076ab0

C80 M29 Y67 K0
R32 G139 B107
#208b6b

크리미 블루

C2 M6 Y20 K0
R252 G242 B214
#fbf1d5

C46 M28 Y5 K0
R149 G170 B209
#94a9d0

C81 M53 Y0 K0
R48 G108 B181
#2f6cb5

C91 M73 Y10 K0
R30 G77 B150
#1d4c95

Decoration

Motif

Logo

Sticker

물방울

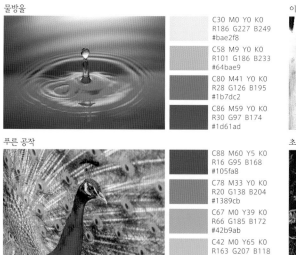

C30 M0 Y0 K0
R186 G227 B249
#bae2f8

C58 M9 Y0 K0
R101 G186 B233
#64bae9

C80 M41 Y0 K0
R28 G126 B195
#1b7dc2

C86 M59 Y0 K0
R30 G97 B174
#1d61ad

이국의 거리에서

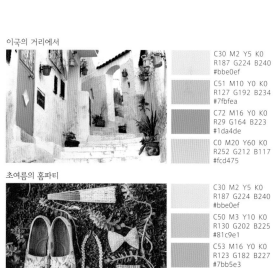

C30 M2 Y5 K0
R187 G224 B240
#bbe0ef

C51 M10 Y0 K0
R127 G192 B234
#7fbfea

C72 M16 Y0 K0
R29 G164 B223
#1da4de

C0 M20 Y60 K0
R252 G212 B117
#fcd475

푸른 공작

C88 M60 Y5 K0
R16 G95 B168
#105fa8

C78 M33 Y0 K0
R20 G138 B204
#1389cb

C67 M0 Y39 K0
R66 G185 B172
#42b9ab

C42 M0 Y65 K0
R163 G207 B118
#a2ce76

초여름의 홈파티

C30 M2 Y5 K0
R187 G224 B240
#bbe0ef

C50 M3 Y10 K0
R130 G202 B225
#81c9e1

C53 M16 Y0 K0
R123 G182 B227
#7bb5e3

C76 M28 Y53 K0
R53 G144 B130
#358f82

SELECT COLOR

1
C70 M30 Y8 K0
R73 G148 B198
#4994c6

2
C70 M10 Y10 K0
R43 G173 B215
#2badd7

3
C60 M0 Y20 K0
R93 G194 B208
#5dc2d0

4
C50 M3 Y10 K0
R130 G202 B225
#82cae1

5
C30 M2 Y5 K0
R187 G224 B240
#bbe0f0

6
C30 M0 Y15 K0
R188 G225 B223
#bce1df

7
C22 M17 Y17 K0
R207 G207 B205
#cfcfcd

8
C0 M20 Y60 K0
R252 G212 B117
#fcd475

9
C42 M0 Y65 K0
R163 G207 B118
#a3cf76

2 COLORS

| 5+2 | 1+4 | 3+1 | 8+3 | 9+6 | 6+3 |

3 COLORS

5+2+1 1+4+8 3+1+2 8+3+7 9+6+4 6+3+4

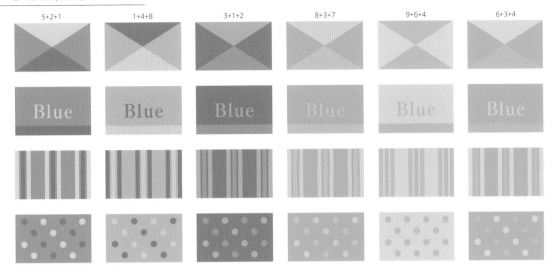

4 COLORS

5+2+1+7 1+4+8+5 3+1+2+9 8+3+7+6 9+6+4+1 6+3+4+2

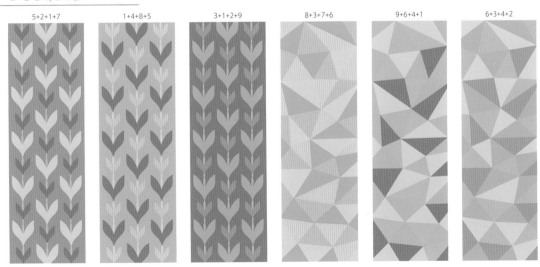

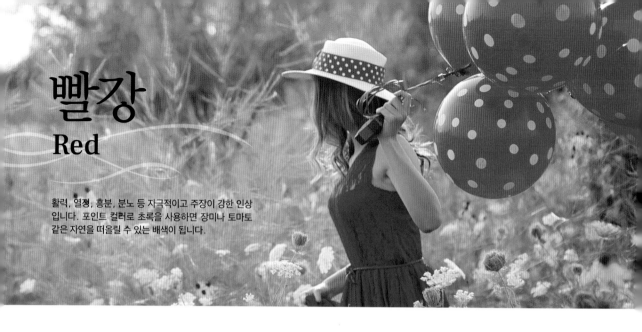

빨강
Red

활력, 열정, 흥분, 분노 등 자극적이고 주장이 강한 인상
입니다. 포인트 컬러로 초록을 사용하면 장미나 토마토
같은 자연을 떠올릴 수 있는 배색이 됩니다.

IMAGE & COLOR

잘 익은 토마토

	C0 M62 Y60 K0 R239 G128 B91 #ee7f5b
	C0 M86 Y80 K0 R233 G69 B48 #e84430
	C30 M90 Y90 K0 R185 G58 B44 #b93a2c
	C60 M28 Y75 K0 R118 G154 B91 #75995b

힘껏 달렸던 어느 날

	C20 M65 Y45 K0 R205 G115 B114 #cc7272
	C31 M71 Y67 K0 R185 G99 B79 #b9624f
	C41 M87 Y90 K6 R160 G62 B46 #a03e2d
	C51 M93 Y100 K20 R128 G43 B34 #802b21

정열의 장미

	C10 M76 Y57 K0 R220 G93 B88 #db5c57
	C26 M95 Y95 K0 R192 G44 B37 #bf2b24
	C49 M95 Y74 K16 R135 G40 B57 #862738
	C74 M40 Y83 K0 R79 G128 B78 #4f804e

체리의 맛

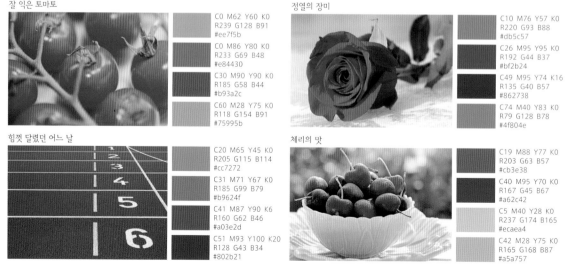

	C19 M88 Y77 K0 R203 G63 B57 #cb3e38
	C40 M95 Y70 K0 R167 G45 B67 #a62c42
	C5 M40 Y28 K0 R237 G174 B165 #ecaea4
	C42 M28 Y75 K0 R165 G168 B87 #a5a757

Motif

Decoration

Logo

Sticker

여행지의 전화부스

C7 M94 Y85 K0
R221 G43 B42
#dd2a29

C3 M65 Y47 K0
R233 G120 B110
#e9786e

C39 M24 Y21 K0
R168 G181 B190
#a8b5bd

C16 M10 Y15 K0
R221 G224 B217
#dddfd8

행복한 일요일

C13 M85 Y85 K0
R214 G71 B45
#d5472d

C20 M95 Y100 K0
R201 G42 B29
#c92a1c

C30 M36 Y33 K0
R190 G167 B159
#bda69f

C10 M35 Y45 K0
R230 G180 B139
#e5b48b

행운의 무당벌레

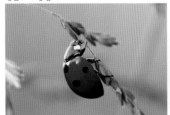

C46 M14 Y70 K0
R154 G185 B103
#99b867

C16 M94 Y98 K0
R208 G45 B28
#cf2c1c

C40 M100 Y100 K10
R157 G29 B34
#9d1d22

C58 M96 Y96 K45
R89 G23 B22
#581616

립스틱

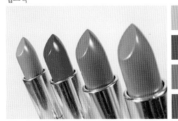

C0 M40 Y40 K0
R245 G176 B144
#f5b090

C0 M96 Y92 K0
R231 G31 B29
#e61e1d

C0 M75 Y70 K0
R235 G97 B67
#eb6143

C14 M88 Y72 K0
R211 G62 B62
#d33e3d

SELECT COLOR

1
C20 M95 Y100 K0
R201 G42 B29
#c92a1c

2
C7 M94 Y85 K0
R221 G43 B42
#dd2a29

3
C40 M100 Y100 K10
R157 G29 B34
#9d1d22

4
C0 M75 Y70 K0
R235 G97 B67
#eb6143

5
C0 M62 Y60 K0
R239 G128 B91
#ee7f5b

6
C0 M40 Y40 K0
R245 G176 B144
#f5b090

7
C46 M14 Y70 K0
R154 G185 B103
#99b867

8
C74 M40 Y83 K0
R79 G128 B78
#4f804e

9
C30 M36 Y33 K0
R190 G167 B159
#bda69f

2 COLORS

6+1	4+3	5+2	1+4	5+6	3+1

Red Red Red Red Red Red

3 COLORS

6+1+4 4+3+6 5+2+4 1+4+7 5+6+4 3+1+9

4 COLORS

6+1+4+3 4+3+6+9 5+2+4+8 1+4+7+5 5+6+4+2 3+1+9+4

초록
Green

초록 하면 나무 같은 자연의 색이 흔히 떠오릅니다. 여유
와 휴식, 안정감, 신선함 등 부드러운 인상을 줄 수 있습
니다. 포인트 색에 갈색을 사용하면 자연색이 강해져서
더욱 온화한 이미지가 됩니다.

IMAGE & COLOR

신선한 허브

C25 M2 Y25 K0
R202 G227 B204
#c9e2cb

C55 M0 Y58 K0
R122 G195 B135
#79c286

C77 M8 Y85 K0
R21 G163 B84
#14a353

C82 M31 Y84 K0
R25 G135 B81
#198651

행운의 네잎클로버

C24 M0 Y56 K0
R207 G225 B138
#cfe18a

C50 M0 Y80 K0
R141 G197 B86
#8dc556

C69 M9 Y76 K0
R77 G170 B98
#4ca961

C87 M32 Y87 K0
R0 G131 B78
#00824d

초원을 스치는 바람

C17 M5 Y48 K0
R222 G226 B154
#dee29a

C35 M5 Y84 K0
R183 G206 B69
#b6cd44

C60 M15 Y100 K0
R116 G169 B45
#73a82d

C5 M17 Y75 K0
R245 G213 B80
#f5d450

산뜻한 민트초코

C25 M0 Y76 K0
R206 G222 B87
#cedd57

C55 M5 Y35 K0
R119 G192 B178
#77bfb1

C42 M61 Y58 K30
R130 G89 B78
#82584d

C25 M47 Y75 K0
R200 G147 B76
#c7924c

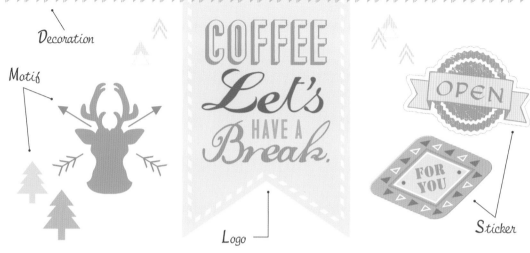

Decoration

Motif

Logo

Sticker

건강 샐러드

	C25 M0 Y53 K0 R205 G225 B145 #cce091
	C60 M9 Y66 K0 R110 G179 B115 #6db273
	C77 M30 Y88 K5 R57 G135 B72 #388647
	C34 M46 Y78 K0 R182 G143 B73 #b68f49

벌새를 쫓아서

	C45 M4 Y49 K0 R153 G201 B152 #98c997
	C65 M6 Y55 K0 R87 G179 B138 #56b28a
	C13 M50 Y76 K0 R221 G147 B70 #dd9345
	C37 M52 Y49 K17 R155 G118 B106 #9b7569

고향의 풍경

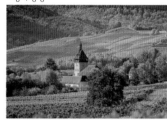

	C37 M27 Y76 K0 R177 G173 B84 #b1ac54
	C59 M36 Y69 K0 R122 G144 B98 #7a8f62
	C76 M52 Y70 K5 R75 G109 B89 #4b6c58
	C6 M60 Y26 K0 R229 G131 B146 #e58391

조용히 쉴 수 있는 곳

	C9 M9 Y32 K0 R237 G229 B186 #ede4ba
	C35 M14 Y48 K0 R180 G197 B148 #b4c494
	C78 M28 Y95 K0 R52 G140 B64 #348c40
	C82 M34 Y68 K0 R26 G132 B104 #1a8367

SELECT COLOR

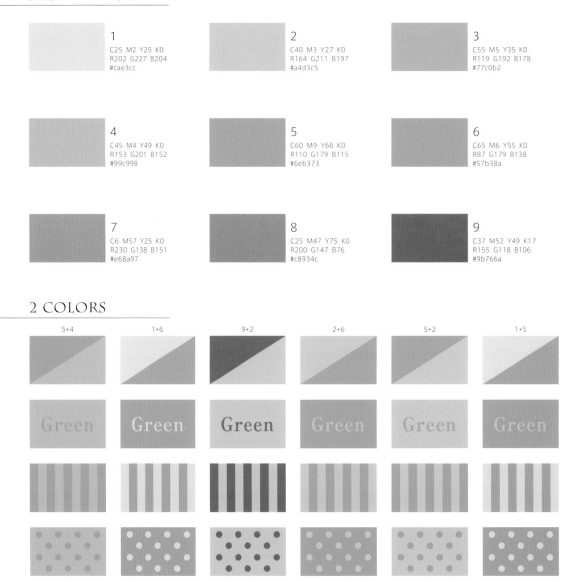

1	C25 M2 Y25 K0 R202 G227 B204 #cae3cc
2	C40 M3 Y27 K0 R164 G211 B197 #a4d3c5
3	C55 M5 Y35 K0 R119 G192 B178 #77c0b2
4	C45 M4 Y49 K0 R153 G201 B152 #99c998
5	C60 M9 Y66 K0 R110 G179 B115 #6eb373
6	C65 M6 Y55 K0 R87 G179 B138 #57b38a
7	C6 M57 Y25 K0 R230 G138 B151 #e68a97
8	C25 M47 Y75 K0 R200 G147 B76 #c8934c
9	C37 M52 Y49 K17 R155 G118 B106 #9b766a

2 COLORS

5+4 1+6 9+2 2+6 5+2 1+5

Green Green Green Green Green Green

3 COLORS

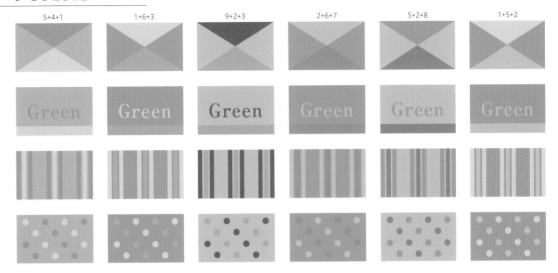

5+4+1 1+6+3 9+2+3 2+6+7 5+2+8 1+5+2

4 COLORS

5+4+1+8 1+6+3+2 9+2+3+7 2+6+7+3 5+2+8+1 1+5+2+3

주황·노랑
Orange, Yellow

따스함, 가정적, 양기, 건강 등 밝고 긍정적인 인상을 담고 있습니다. 포인트 색으로 초록을 사용하면 오렌지나 레몬 같은 과일의 상큼한 이미지가 강해집니다.

IMAGE & COLOR

상큼한 시트러스

C7 M5 Y70 K0
R244 G232 B98
#f4e762

C5 M32 Y86 K0
R241 G185 B44
#f0b92b

C22 M12 Y83 K0
R212 G207 B64
#d3ce40

C0 M65 Y75 K0
R238 G121 B63
#ed783e

캔들라이트

C5 M0 Y50 K0
R248 G243 B153
#f8f398

C0 M28 Y60 K0
R250 G198 B113
#f9c570

C0 M45 Y80 K0
R245 G163 B59
#f4a23a

C43 M68 Y83 K23
R138 G84 B49
#895331

유채꽃밭

C6 M9 Y47 K0
R244 G229 B154
#f4e59a

C9 M6 Y75 K0
R240 G228 B84
#f0e353

C28 M32 Y77 K0
R196 G171 B78
#c4aa4e

C50 M10 Y30 K0
R136 G191 B184
#88beb8

솔티도그 칵테일

C10 M0 Y40 K0
R237 G241 B176
#edf0af

C2 M0 Y80 K0
R255 G241 B64
#fff140

C46 M4 Y83 K0
R154 G197 B77
#99c44c

C56 M54 Y0 K0
R129 G120 B182
#8077b6

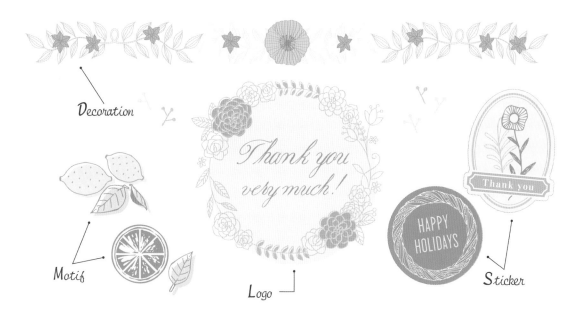

Decoration

Motif

Logo

Sticker

Thank you very much!

HAPPY HOLIDAYS

Thank you

오렌지색 나비

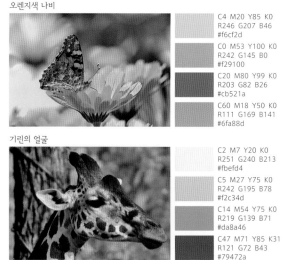

	C4 M20 Y85 K0 R246 G207 B46 #f6cf2d
	C0 M53 Y100 K0 R242 G145 B0 #f29100
	C20 M80 Y99 K0 R203 G82 B26 #cb521a
	C60 M18 Y50 K0 R111 G169 B141 #6fa88d

기린의 얼굴

	C2 M7 Y20 K0 R251 G240 B213 #fbefd4
	C5 M27 Y75 K0 R242 G195 B78 #f2c34d
	C14 M54 Y75 K0 R219 G139 B71 #da8a46
	C47 M71 Y85 K31 R121 G72 B43 #79472a

끊임없이 변해가는 저녁노을

	C0 M23 Y60 K0 R251 G207 B116 #fbcf73
	C3 M54 Y70 K0 R237 G144 B78 #ed8f4d
	C36 M56 Y61 K0 R177 G126 B98 #b07d61
	C58 M40 Y19 K0 R121 G142 B174 #798dae

가로등 불빛

	C2 M8 Y25 K0 R251 G237 B202 #fbedc9
	C4 M14 Y70 K0 R248 G219 B95 #f7db5e
	C2 M33 Y81 K0 R246 G185 B59 #f5b93a
	C23 M43 Y78 K0 R204 G155 B71 #cc9a47

SELECT COLOR

1
C0 M28 Y60 K0
R250 G198 B113
#fac671

2
C0 M45 Y80 K0
R245 G163 B59
#f5a33b

3
C3 M54 Y70 K0
R237 G144 B78
#ed904e

4
C5 M0 Y50 K0
R248 G243 B153
#f8f399

5
C7 M5 Y70 K0
R244 G232 B98
#f4e862

6
C4 M20 Y85 K0
R246 G207 B46
#f6cf2e

7
C40 M6 Y50 K0
R167 G203 B149
#a7cb95

8
C50 M10 Y30 K0
R136 G191 B184
#88bfb8

9
C60 M18 Y50 K0
R111 G169 B141
#6fa98d

2 COLORS

| 5+3 | 4+6 | 9+5 | 2+6 | 1+4 | 1+2 |

3 COLORS

5+3+1 4+6+8 9+5+2 2+6+3 1+4+7 1+2+5

4 COLORS

5+3+1+7 4+6+8+2 9+5+2+1 2+6+3+5 1+4+7+2 1+2+5+7

보라
Purple

고급스러움, 미스터리, 우아함, 치유 등을 떠올리게 하는 고귀하고 신비로운 색입니다. 포인트 색으로 엷은 파랑을 사용하면 안정되고 차분한 이미지를 더할 수 있습니다.

IMAGE & COLOR

최상품질의 포도

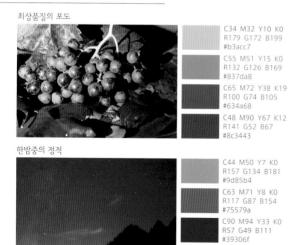

C34 M32 Y10 K0
R179 G172 B199
#b3acc7

C55 M51 Y15 K0
R132 G126 B169
#837da8

C65 M72 Y38 K19
R100 G74 B105
#634a68

C48 M90 Y67 K12
R141 G52 B67
#8c3443

비 내리는 날의 수국

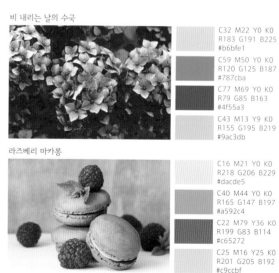

C32 M22 Y0 K0
R183 G191 B225
#b6bfe1

C59 M50 Y0 K0
R120 G125 B187
#787cba

C77 M69 Y0 K0
R79 G85 B163
#4f55a3

C43 M13 Y9 K0
R155 G195 B219
#9ac3db

한밤중의 정적

C44 M50 Y7 K0
R157 G134 B181
#9d85b4

C63 M71 Y8 K0
R117 G87 B154
#75579a

C90 M94 Y33 K0
R57 G49 B111
#39306f

C76 M81 Y20 K67
R36 G16 B63
#24103e

라즈베리 마카롱

C16 M21 Y0 K0
R218 G206 B229
#dacde5

C40 M44 Y0 K0
R165 G147 B197
#a592c4

C22 M79 Y36 K0
R199 G83 B114
#c65272

C25 M16 Y25 K0
R201 G205 B192
#c9ccbf

Decoration

Motif

Logo

Sticker

Thank you
for
Everything

I AM SO LUCKY
to have a best friend like you.

Happy Ever After

BABY HAS COME
Sweet Memory

향기롭고 풍미 깊은 레드와인

	C15 M30 Y5 K0 R219 G190 B212 #dbbdd3
	C34 M60 Y15 K0 R179 G120 B160 #b2789f
	C43 M88 Y31 K0 R161 G59 B114 #a03a71
	C71 M86 Y52 K18 R91 G54 B83 #5b3653

불가사의한 분위기의 일몰

	C52 M46 Y0 K0 R137 G136 B193 #8887c0
	C26 M46 Y0 K0 R195 G151 B196 #c297c3
	C45 M66 Y0 K0 R156 G102 B168 #9b66a8
	C10 M20 Y60 K0 R234 G206 B118 #eacd75

신비한 베일 같은 나비의 날개

	C30 M33 Y0 K0 R187 G174 B212 #bbadd4
	C42 M52 Y0 K0 R161 G131 B186 #a182ba
	C65 M50 Y0 K0 R104 G121 B186 #6779ba
	C8 M34 Y0 K0 R232 G187 B215 #e7bbd6

자수정의 광채

	C15 M30 Y5 K0 R219 G190 B212 #dbbdd3
	C23 M52 Y4 K0 R200 G141 B184 #c88db7
	C42 M70 Y30 K0 R163 G97 B131 #a36182
	C63 M93 Y37 K21 R105 G38 B91 #68265b

SELECT COLOR

1
C15 M30 Y5 K0
R219 G190 B212
#dbbed4

2
C34 M32 Y10 K0
R179 G172 B199
#b3acc7

3
C23 M52 Y4 K0
R200 G141 B184
#c88db8

4
C55 M51 Y15 K0
R132 G126 B169
#847ea9

5
C34 M60 Y15 K0
R179 G120 B160
#b378a0

6
C42 M70 Y30 K0
R163 G97 B131
#a36183

7
C25 M16 Y25 K0
R201 G205 B192
#c9cdc0

8
C10 M20 Y60 K0
R234 G206 B118
#eace76

9
C43 M13 Y9 K0
R155 G195 B219
#9bc3db

2 COLORS

4+3 3+1 2+4 1+2 3+6 4+1

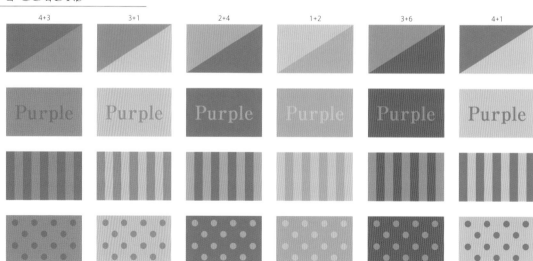

3 COLORS

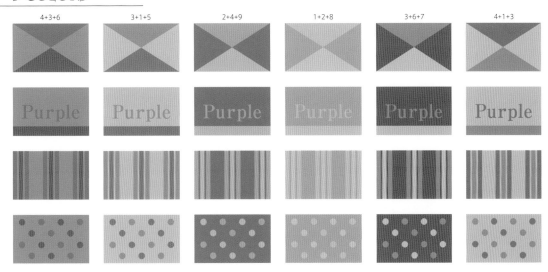

4+3+6 3+1+5 2+4+9 1+2+8 3+6+7 4+1+3

4 COLORS

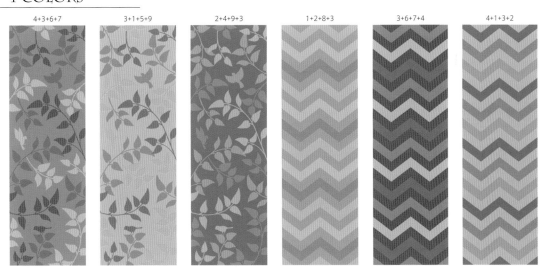

4+3+6+7 3+1+5+9 2+4+9+3 1+2+8+3 3+6+7+4 4+1+3+2

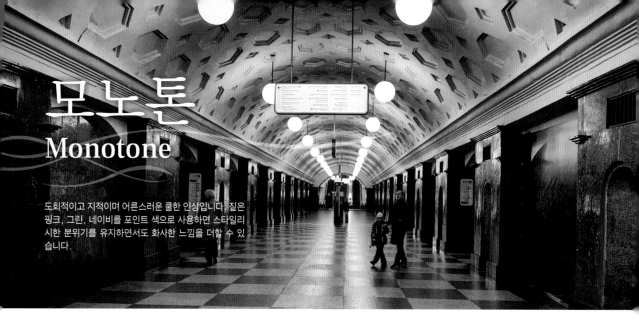

모노톤
Monotone

도회적이고 지적이며 어른스러운 쿨한 인상입니다. 짙은 핑크, 그린, 네이비를 포인트 색으로 사용하면 스타일리시한 분위기를 유지하면서도 화사한 느낌을 더할 수 있습니다.

IMAGE & COLOR

승부의 체스

C0 M0 Y0 K0
R255 G255 B255
#ffffff

C0 M0 Y0 K40
R181 G181 B182
#b4b5b5

C0 M0 Y0 K80
R89 G87 B87
#595757

C0 M0 Y0 K100
R0 G0 B0
#000000

영원한 장소

C11 M12 Y10 K0
R231 G225 B224
#e7e0e0

C22 M24 Y20 K0
R207 G194 B193
#cec2c1

C53 M53 Y46 K33
R106 G93 B95
#6a5d5e

C0 M0 Y0 K100
R0 G0 B0
#000000

핑크와 뚜렷하게 대비되는 배경

C18 M10 Y9 K0
R216 G222 B227
#d8dee3

C0 M0 Y0 K70
R114 G113 B113
#717071

C17 M70 Y12 K14
R190 G95 B139
#bd5e8a

C61 M61 Y70 K22
R105 G89 B71
#685947

커피브레이크

C7 M9 Y5 K0
R240 G234 B237
#efeaec

C30 M30 Y22 K0
R189 G178 B183
#bdb1b7

C20 M0 Y0 K85
R60 G68 B73
#3c4348

C27 M53 Y58 K11
R181 G126 B96
#b57d60

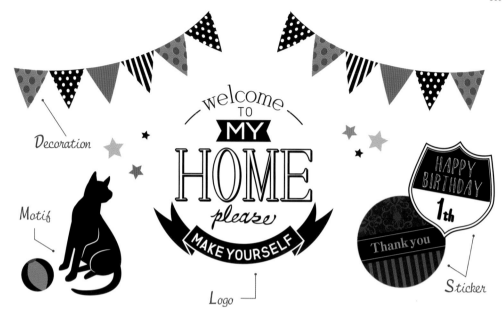

Decoration

Motif

Logo

Sticker

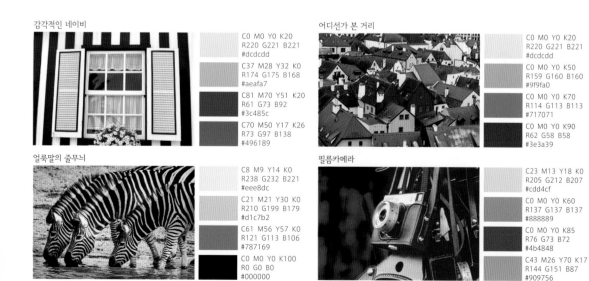

감각적인 네이비

C0 M0 Y0 K20
R220 G221 B221
#dcdcdd

C37 M28 Y32 K0
R174 G175 B168
#aeafa7

C81 M70 Y51 K20
R61 G73 B92
#3c485c

C70 M50 Y17 K26
R73 G97 B138
#496189

어디선가 본 거리

C0 M0 Y0 K20
R220 G221 B221
#dcdcdd

C0 M0 Y0 K50
R159 G160 B160
#9f9fa0

C0 M0 Y0 K70
R114 G113 B113
#717071

C0 M0 Y0 K90
R62 G58 B58
#3e3a39

얼룩말의 줄무늬

C8 M9 Y14 K0
R238 G232 B221
#eee8dc

C21 M21 Y30 K0
R210 G199 B179
#d1c7b2

C61 M56 Y57 K0
R121 G113 B106
#787169

C0 M0 Y0 K100
R0 G0 B0
#000000

필름카메라

C23 M13 Y18 K0
R205 G212 B207
#cdd4cf

C0 M0 Y0 K60
R137 G137 B137
#888889

C0 M0 Y0 K85
R76 G73 B72
#4b4848

C43 M26 Y70 K17
R144 G151 B87
#909756

SELECT COLOR

1
C0 M0 Y0 K0
R255 G255 B255
#ffffff

2
C0 M0 Y0 K20
R220 G221 B221
#dcdddd

3
C0 M0 Y0 K40
R181 G181 B182
#b5b5b6

4
C0 M0 Y0 K60
R137 G137 B137
#898989

5
C0 M0 Y0 K80
R80 G87 B87
#595757

6
C0 M0 Y0 K100
R0 G0 B0
#000000

7
C17 M70 Y12 K14
R190 G95 B139
#be5f8b

8
C43 M26 Y70 K17
R144 G151 B87
#909757

9
C70 M50 Y17 K26
R73 G97 B138
#49618a

2 COLORS

2+6	5+1	7+3	2+5	9+4	2+3

3 COLORS

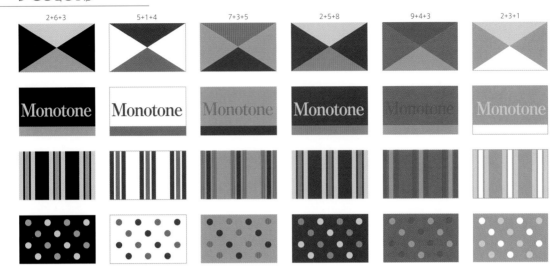

2+6+3 5+1+4 7+3+5 2+5+8 9+4+3 2+3+1

4 COLORS

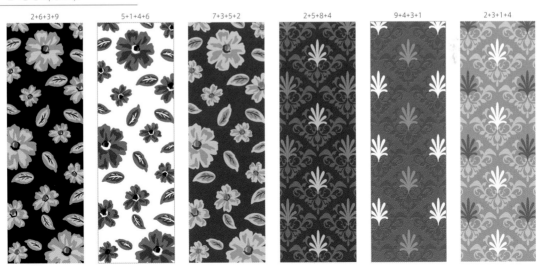

2+6+3+9 5+1+4+6 7+3+5+2 2+5+8+4 9+4+3+1 2+3+1+4

컬러풀
Colorful

다채로운 색감으로 귀여움, 통통 튀는 발랄함, 밝음, 활기 등 화사한 인상을 줍니다. 다양한 색을 사용해도 색의 톤을 맞추면 조잡한 느낌을 피할 수 있습니다.

IMAGE & COLOR

행복의 무지개

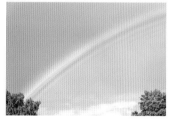

C50 M18 Y0 K0
R134 G182 B226
#85b5e1

C0 M60 Y30 K0
R239 G133 B140
#ee858b

C0 M15 Y70 K0
R254 G220 B94
#fedc5d

C20 M50 Y0 K0
R206 G147 B191
#cd92bf

열기구를 타고

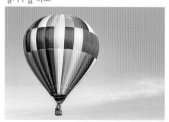

C60 M0 Y50 K0
R102 G191 B151
#66be97

C5 M70 Y59 K0
R229 G108 B88
#e56c58

C0 M30 Y75 K0
R249 G193 B75
#f9c04b

C63 M18 Y15 K0
R93 G169 B201
#5ca9c8

거리의 꽃집

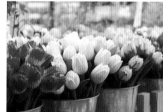

C0 M67 Y25 K0
R236 G117 B139
#ec748b

C0 M50 Y10 K0
R241 G157 B181
#f19db4

C0 M25 Y80 K0
R251 G201 B62
#fbc93d

C60 M10 Y70 K0
R111 G177 B107
#6fb16b

캔디 파티

C0 M10 Y60 K0
R255 G230 B122
#ffe67a

C0 M55 Y26 K0
R240 G145 B152
#ef9097

C35 M0 Y60 K0
R181 G214 B129
#b4d681

C55 M3 Y0 K0
R108 G197 B240
#6cc5f0

Decoration

Motif

Logo

Sticker

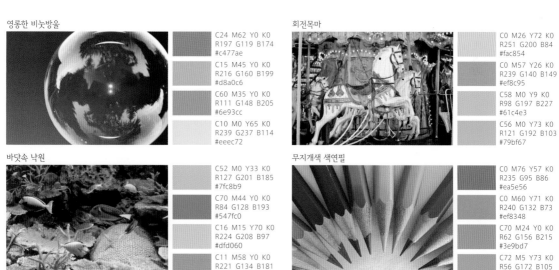

영롱한 비눗방울

C24 M62 Y0 K0
R197 G119 B174
#c477ae

C15 M45 Y0 K0
R216 G160 B199
#d8a0c6

C60 M35 Y0 K0
R111 G148 B205
#6e93cc

C10 M0 Y65 K0
R239 G237 B114
#eeec72

바닷속 낙원

C52 M0 Y33 K0
R127 G201 B185
#7fc8b9

C70 M44 Y0 K0
R84 G128 B193
#547fc0

C16 M15 Y70 K0
R224 G208 B97
#dfd060

C11 M58 Y0 K0
R221 G134 B181
#dc86b5

회전목마

C0 M26 Y72 K0
R251 G200 B84
#fac854

C0 M57 Y26 K0
R239 G140 B149
#ef8c95

C58 M0 Y9 K0
R98 G197 B227
#61c4e3

C56 M0 Y73 K0
R121 G192 B103
#79bf67

무지개색 색연필

C0 M76 Y57 K0
R235 G95 B86
#ea5e56

C0 M60 Y71 K0
R240 G132 B73
#ef8348

C70 M24 Y0 K0
R62 G156 B215
#3e9bd7

C72 M5 Y73 K0
R56 G172 B105
#38ab69

SELECT COLOR

1
C0 M50 Y10 K0
R241 G157 B181
#f19db5

2
C0 M60 Y30 K0
R239 G133 B140
#ee858b

3
C0 M45 Y80 K0
R245 G163 B59
#f5a33b

4
C0 M15 Y70 K0
R254 G220 B94
#fedc5e

5
C35 M0 Y60 K0
R181 G214 B129
#b5d681

6
C60 M10 Y70 K0
R111 G177 B107
#6fb16b

7
C50 M18 Y0 K0
R134 G182 B226
#86b6e2

8
C60 M35 Y0 K0
R111 G148 B205
#6f94cd

9
C20 M50 Y0 K0
R206 G147 B191
#ce93bf

2 COLORS

4+1	5+7	3+4	8+1	4+6	5+9

3 COLORS

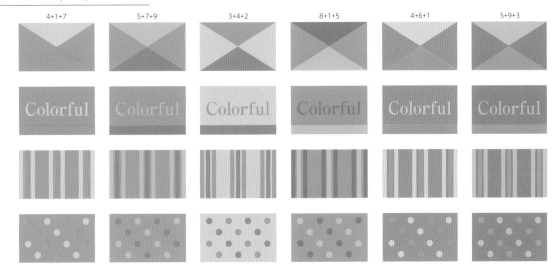

4 COLORS

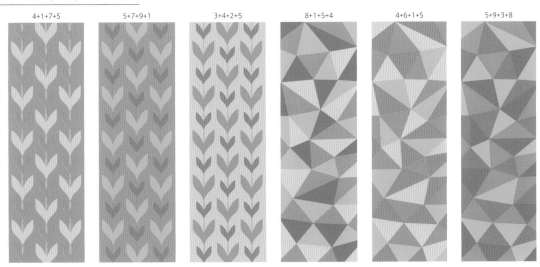

큐트 · 걸리시
Cute & Girlish

'사랑스러운 분위기' , '아름다운 느낌' 을 주는 디자인이 필요할 때가 종종 있습니다 . 하지만 단순히 '귀엽다' , '곱다' 고 말해도 관련된 이미지는 다양합니다 . 이번 장에서는 다양한 '큐트' , '걸리시' 가 느껴지는 배색 디자인을 소개합니다 .

몽환
Dreamy

여자아이가 상상하는 달콤하고 귀여운 꿈속의 세계. 분홍, 연보라, 민트그린 등 파스텔컬러를 화사하게 배색해 동화 같은 분위기를 표현할 수 있습니다.

IMAGE & COLOR

아련한 꿈속

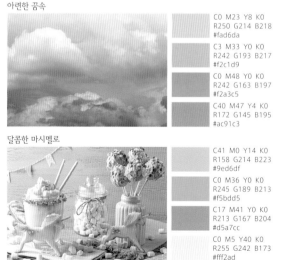

	C0 M23 Y8 K0 R250 G214 B218 #fad6da
	C3 M33 Y0 K0 R242 G193 B217 #f2c1d9
	C0 M48 Y0 K0 R242 G163 B197 #f2a3c5
	C40 M47 Y4 K0 R172 G145 B195 #ac91c3

보랏빛 향기

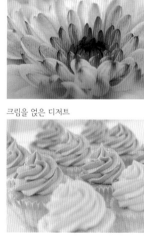

	C2 M20 Y0 K0 R247 G219 B233 #f7dbe9
	C5 M38 Y0 K0 R236 G181 B210 #ecb5d2
	C11 M56 Y0 K0 R221 G139 B184 #dd8bb8
	C10 M73 Y0 K0 R219 G99 B160 #db63a0

달콤한 마시멜로

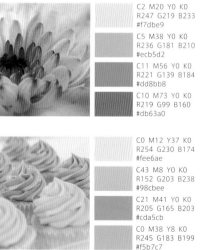

	C41 M0 Y14 K0 R158 G214 B223 #9ed6df
	C0 M36 Y0 K0 R245 G189 B213 #f5bdd5
	C17 M41 Y0 K0 R213 G167 B204 #d5a7cc
	C0 M5 Y40 K0 R255 G242 B173 #fff2ad

크림을 얹은 디저트

	C0 M12 Y37 K0 R254 G230 B174 #fee6ae
	C43 M8 Y0 K0 R152 G203 B238 #98cbee
	C21 M41 Y0 K0 R205 G165 B203 #cda5cb
	C0 M38 Y8 K0 R245 G183 B199 #f5b7c7

슈거 하트

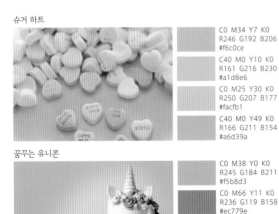

C0 M34 Y7 K0
R246 G192 B206
#f6c0ce

C40 M0 Y10 K0
R161 G216 B230
#a1d8e6

C0 M25 Y30 K0
R250 G207 B177
#facfb1

C40 M0 Y49 K0
R166 G211 B154
#a6d39a

꿈꾸는 유니콘

C0 M38 Y0 K0
R245 G184 B211
#f5b8d3

C0 M66 Y11 K0
R236 G119 B158
#ec779e

C0 M7 Y34 K0
R255 G239 B185
#ffefb9

C34 M29 Y0 K0
R178 G178 B216
#b2b1d8

반짝이 파스텔

C0 M5 Y40 K0
R255 G242 B173
#fff2ad

C0 M40 Y22 K0
R245 G178 B175
#f5b2af

C18 M38 Y0 K0
R212 G172 B208
#d4acd0

C40 M20 Y0 K0
R163 G188 B226
#a3bce2

요정의 숲

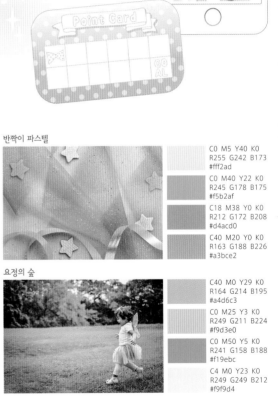

C40 M0 Y29 K0
R164 G214 B195
#a4d6c3

C0 M25 Y3 K0
R249 G211 B224
#f9d3e0

C0 M50 Y5 K0
R241 G158 B188
#f19ebc

C4 M0 Y23 K0
R249 G249 B212
#f9f9d4

SELECT COLOR

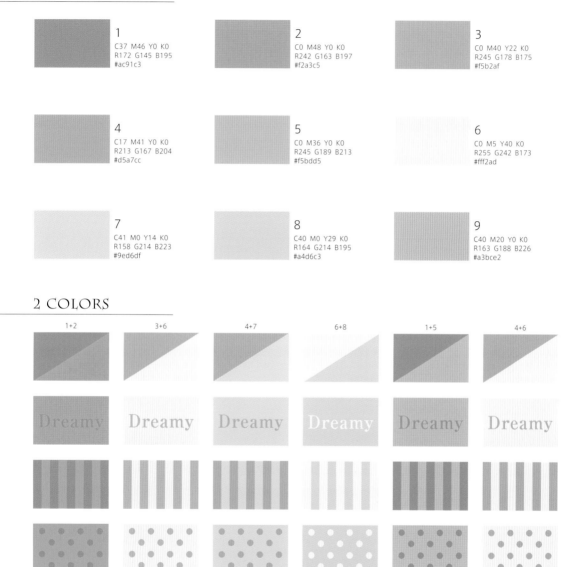

1
C37 M46 Y0 K0
R172 G145 B195
#ac91c3

2
C0 M48 Y0 K0
R242 G163 B197
#f2a3c5

3
C0 M40 Y22 K0
R245 G178 B175
#f5b2af

4
C17 M41 Y0 K0
R213 G167 B204
#d5a7cc

5
C0 M36 Y0 K0
R245 G189 B213
#f5bdd5

6
C0 M5 Y40 K0
R255 G242 B173
#fff2ad

7
C41 M0 Y14 K0
R158 G214 B223
#9ed6df

8
C40 M0 Y29 K0
R164 G214 B195
#a4d6c3

9
C40 M20 Y0 K0
R163 G188 B226
#a3bce2

2 COLORS

1+2 3+6 4+7 6+8 1+5 4+6

Dreamy Dreamy Dreamy Dreamy Dreamy Dreamy

3 COLORS

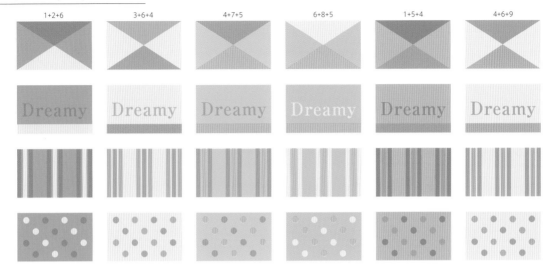

| 1+2+6 | 3+6+4 | 4+7+5 | 6+8+5 | 1+5+4 | 4+6+9 |

4 COLORS

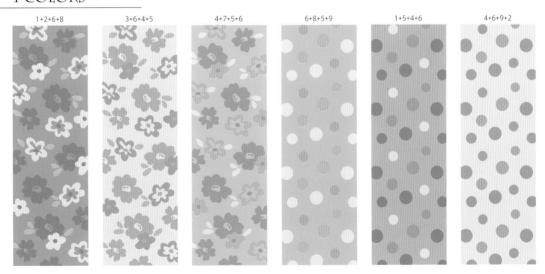

| 1+2+6+8 | 3+6+4+5 | 4+7+5+6 | 6+8+5+9 | 1+5+4+6 | 4+6+9+2 |

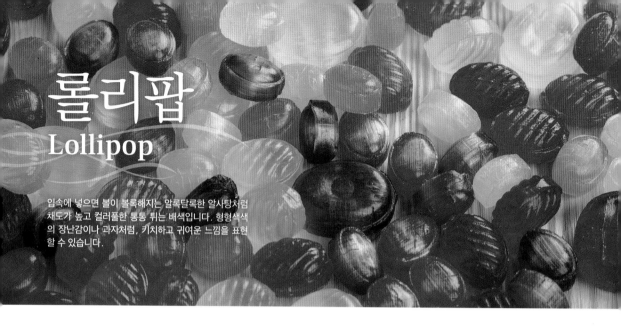

롤리팝
Lollipop

입속에 넣으면 볼이 볼록해지는 알록달록한 알사탕처럼 채도가 높고 컬러풀한 통통 튀는 배색입니다. 형형색색의 장난감이나 과자처럼, 키치하고 귀여운 느낌을 표현할 수 있습니다.

IMAGE & COLOR

유쾌한 블록놀이

	C57 M0 Y78 K0 R118 G190 B93 #76be5d
	C0 M10 Y79 K0 R255 G228 B67 #ffe443
	C10 M80 Y0 K0 R217 G80 B151 #d95097
	C75 M44 Y0 K0 R64 G124 B192 #407cc0

빨리 어른이 되고 싶어

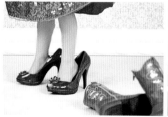

	C5 M5 Y0 K0 R244 G243 B249 #f4f3f9
	C7 M77 Y0 K0 R223 G89 B155 #df599b
	C20 M93 Y22 K0 R200 G40 B117 #c82875
	C60 M79 Y0 K0 R125 G72 B153 #7d4899

키치 플라워

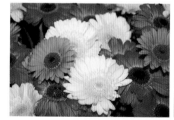

	C2 M9 Y80 K0 R253 G228 B63 #fde43f
	C0 M64 Y85 K0 R238 G122 B42 #ee7a2a
	C17 M69 Y0 K0 R207 G107 B166 #cf6ba6
	C13 M98 Y31 K0 R210 G6 B102 #d20666

파티 장식

	C21 M82 Y0 K0 R199 G72 B149 #c74895
	C44 M0 Y100 K0 R160 G201 B18 #a0c912
	C75 M44 Y0 K0 R64 G124 B192 #407cc0
	C0 M90 Y69 K0 R232 G55 B62 #e8373e

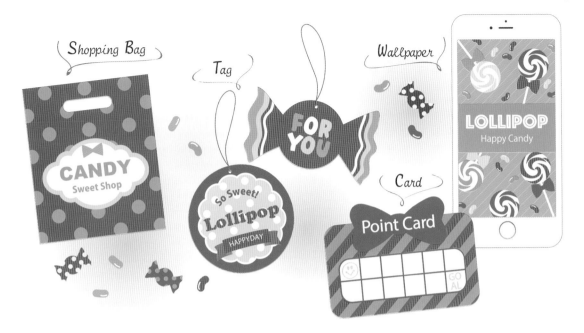

Shopping Bag

Tag

Wallpaper

Card

내 마음대로 아이스크림

	C0 M70 Y0 K0 R235 G110 B165 #eb6ea5
	C70 M0 Y0 K0 R0 G185 B239 #00b9ef
	C0 M10 Y85 K0 R255 G227 B41 #ffe329
	C10 M56 Y100 K0 R225 G135 B0 #e18700

핫핑크 피아노

	C0 M25 Y0 K0 R249 G211 B227 #f9d3e3
	C0 M50 Y0 K0 R241 G158 B194 #f19ec2
	C0 M83 Y0 K0 R232 G73 B148 #e84994
	C36 M80 Y0 K0 R173 G75 B151 #ad4b97

원더랜드

	C50 M0 Y37 K0 R135 G202 B178 #87cab2
	C0 M8 Y80 K0 R255 G231 B63 #ffe73f
	C0 M80 Y0 K0 R232 G82 B152 #e85298
	C30 M67 Y0 K0 R185 G106 B167 #b96aa7

컬러풀 젤리빈

	C0 M26 Y75 K0 R251 G200 B76 #fbc84c
	C0 M80 Y64 K0 R234 G85 B74 #ea554a
	C45 M0 Y100 K0 R157 G200 B21 #9dc815
	C75 M15 Y0 K0 R0 G163 B223 #00a3df

SELECT COLOR

1
C0 M50 Y0 K0
R241 G158 B194
#f19ec2

2
C0 M80 Y64 K0
R234 G85 B74
#ea554a

3
C0 M80 Y0 K0
R232 G82 B152
#e85298

4
C36 M80 Y0 K0
R173 G75 B151
#ad4b97

5
C50 M0 Y37 K0
R135 G202 B178
#87cab2

6
C0 M8 Y80 K0
R255 G231 B63
#ffe73f

7
C0 M40 Y80 K0
R246 G173 B60
#f6ad3c

8
C75 M44 Y0 K0
R64 G124 B192
#407cc0

9
C5 M5 Y0 K0
R244 G243 B249
#f4f3f9

2 COLORS

| 6+2 | 3+8 | 1+6 | 4+5 | 3+1 | 2+5 |

3 COLORS

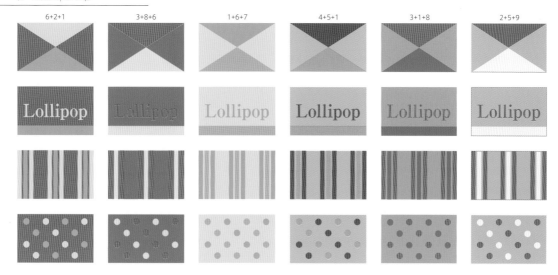

| 6+2+1 | 3+8+6 | 1+6+7 | 4+5+1 | 3+1+8 | 2+5+9 |

4 COLORS

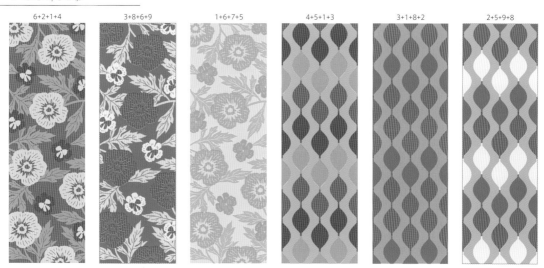

| 6+2+1+4 | 3+8+6+9 | 1+6+7+5 | 4+5+1+3 | 3+1+8+2 | 2+5+9+8 |

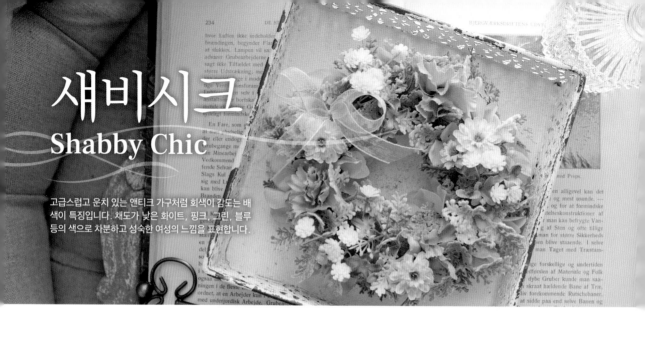

섀비시크
Shabby Chic

고급스럽고 운치 있는 앤티크 가구처럼 회색이 감도는 배색이 특징입니다. 채도가 낮은 화이트, 핑크, 그린, 블루 등의 색으로 차분하고 성숙한 여성의 느낌을 표현합니다.

IMAGE & COLOR

빈티지 룸

	C6 M2 Y12 K0 R244 G246 B232 #f4f6e8
	C24 M19 Y28 K0 R203 G200 B184 #cbc8b8
	C20 M20 Y37 K0 R212 G201 B166 #d4c9a6
	C25 M26 Y26 K0 R200 G188 B181 #c8bcb5

아득한 기억

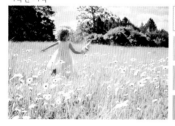

	C5 M4 Y3 K0 R245 G245 B246 #f5f5f6
	C25 M11 Y9 K0 R200 G215 B225 #c8d7e1
	C25 M16 Y16 K0 R200 G206 B208 #c8ced0
	C31 M16 Y41 K0 R189 G198 B161 #bdc6a1

은방울꽃 부케

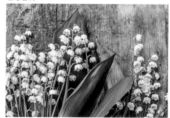

	C25 M9 Y21 K0 R201 G217 B205 #c9d9cd
	C37 M12 Y34 K0 R174 G200 B177 #aec8b1
	C31 M22 Y23 K0 R187 G191 B189 #bbbfbd
	C15 M7 Y17 K0 R224 G229 B216 #e0e5d8

미니 컵케이크

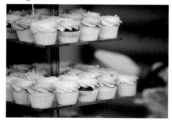

	C10 M26 Y10 K0 R230 G201 B209 #e6c9d1
	C9 M10 Y30 K0 R237 G228 B189 #ede4bd
	C31 M11 Y16 K0 R187 G209 B211 #bbd1d3
	C39 M20 Y27 K0 R169 G187 B183 #a9bbb7

Shopping Bag

Tag

Wallpaper

Card

Shabby Chic
Interior Shop

SHABBY CHIC
SINCE 1999

Picture Frame Collection

Point Card

Shabby Chic
Interior

앤티크한 황동

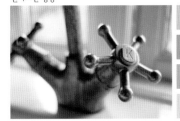

C11 M22 Y32 K0
R230 G205 B175
#e6cdaf

C27 M32 Y41 K0
R197 G175 B149
#c5af95

C25 M26 Y26 K0
R200 G188 B181
#c7bbb5

C16 M12 Y8 K0
R220 G221 B227
#dcdde3

베이비 패브릭

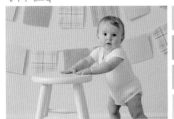

C24 M17 Y4 K0
R201 G206 B227
#c9cee3

C22 M26 Y19 K0
R206 G191 B193
#cebfc1

C23 M17 Y18 K0
R205 G206 B204
#cdcecc

C12 M13 Y18 K0
R229 G221 B209
#e5ddd1

미묘하게 다른 색감

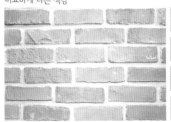

C22 M17 Y10 K0
R207 G207 B217
#cfcfd9

C25 M17 Y17 K0
R200 G204 B205
#c8cccd

C24 M28 Y23 K0
R202 G186 B184
#cabab8

C23 M14 Y24 K0
R206 G210 B196
#ced2c4

은은한 향이 나는 포푸리

C17 M31 Y38 K0
R217 G184 B155
#d9b89b

C7 M16 Y29 K0
R239 G219 B186
#efdbba

C20 M34 Y12 K0
R209 G178 B196
#d1b2c4

C30 M21 Y20 K0
R189 G193 B195
#bdc1c3

SELECT COLOR

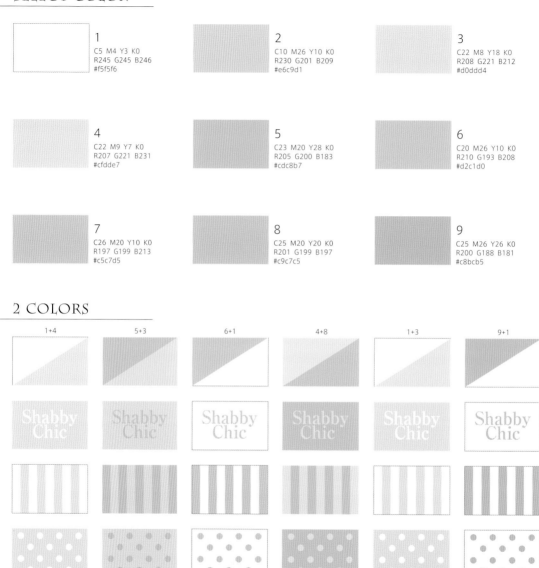

1
C5 M4 Y3 K0
R245 G245 B246
#f5f5f6

2
C10 M26 Y10 K0
R230 G201 B209
#e6c9d1

3
C22 M8 Y18 K0
R208 G221 B212
#d0ddd4

4
C22 M9 Y7 K0
R207 G221 B231
#cfdde7

5
C23 M20 Y28 K0
R205 G200 B183
#cdc8b7

6
C20 M26 Y10 K0
R210 G193 B208
#d2c1d0

7
C26 M20 Y10 K0
R197 G199 B213
#c5c7d5

8
C25 M20 Y20 K0
R201 G199 B197
#c9c7c5

9
C25 M26 Y26 K0
R200 G188 B181
#c8bcb5

2 COLORS

1+4 5+3 6+1 4+8 1+3 9+1

Shabby Chic Shabby Chic Shabby Chic Shabby Chic Shabby Chic Shabby Chic

3 COLORS

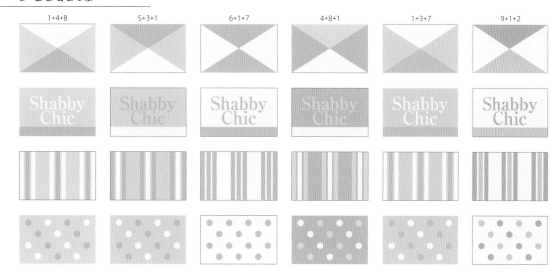

4 COLORS

웨딩
Wedding

결혼식 날 신부가 몸에 지니면 영원한 행복을 얻게 된다
는 미신이 담긴 섬싱 블루Something Blue 를 기조로 옅은
핑크나 베이지 등이 더해진 여성스럽고 우아하며 로맨틱
한 배색입니다.

IMAGE & COLOR

에인절 화이트

C30 M10 Y0 K0
R187 G212 B239
#bbd4ef

C25 M12 Y10 K0
R200 G213 B222
#c8d5de

C9 M0 Y9 K0
R237 G246 B238
#edf6ee

C20 M13 Y20 K0
R212 G215 B204
#d4d7cc

서약의 순간

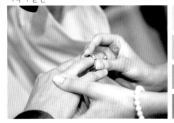

C8 M10 Y17 K0
R238 G230 B214
#eee6d6

C17 M19 Y26 K0
R218 G206 B188
#dacebc

C30 M31 Y37 K0
R190 G175 B157
#beaf9d

C44 M42 Y49 K0
R159 G146 B127
#9f927f

행복한 결혼식

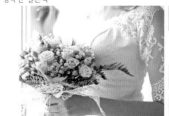

C7 M3 Y5 K0
R241 G244 B243
#f1f4f3

C16 M3 Y0 K0
R221 G237 B249
#ddedf9

C35 M18 Y9 K0
R176 G195 B216
#b0c3d8

C0 M30 Y3 K0
R247 G201 B217
#f7c9d9

웨딩케이크

C3 M2 Y12 K0
R250 G249 B232
#faf9e8

C0 M26 Y7 K0
R249 G208 B216
#f9d0d8

C0 M45 Y15 K0
R243 G168 B180
#f3a8b4

C28 M5 Y45 K0
R197 G217 B160
#c5d9a0

Shopping Bag

Tag

Wallpaper

Card

앤티크 웨딩 쿠션

C3 M0 Y22 K0
R251 G250 B215
#fbfad7

C6 M17 Y40 K0
R242 G216 B164
#f2d8a4

C9 M36 Y27 K0
R231 G180 B171
#e7b4ab

C24 M24 Y46 K0
R204 G190 B146
#ccbe92

행운의 하얀 비둘기

C3 M19 Y3 K0
R245 G220 B230
#f5dce6

C10 M9 Y2 K0
R233 G232 B242
#e9e8f2

C5 M46 Y32 K0
R235 G162 B152
#eba298

C51 M15 Y53 K0
R138 G180 B137
#8ab489

허니문의 아침

C14 M0 Y0 K0
R225 G243 B252
#e1f3fc

C33 M0 Y10 K0
R180 G223 B232
#b4dfe8

C46 M10 Y0 K0
R143 G197 B235
#8fc5eb

C20 M13 Y50 K0
R214 G211 B145
#d6d391

우아한 펌프스

C8 M6 Y7 K0
R238 G238 B236
#eeeeec

C13 M19 Y3 K0
R225 G212 B228
#e1d4e4

C10 M20 Y10 K0
R232 G212 B216
#e8d4d8

C28 M33 Y23 K0
R193 G174 B179
#c1aeb3

SELECT COLOR

1
C18 M3 Y0 K0
R216 G235 B249
#d8ebf9

2
C30 M10 Y0 K0
R187 G212 B239
#bbd4ef

3
C35 M18 Y9 K0
R176 G195 B216
#b0c3d8

4
C33 M0 Y10 K0
R180 G223 B232
#b4dfe8

5
C25 M12 Y10 K0
R200 G213 B222
#c8d5de

6
C7 M3 Y5 K0
R241 G244 B243
#f1f4f3

7
C0 M30 Y3 K0
R247 G201 B217
#f7c9d9

8
C6 M17 Y40 K0
R242 G216 B163
#f2d8a3

9
C8 M10 Y17 K0
R238 G230 B214
#eee6d6

2 COLORS

6+7	1+4	2+1	4+6	6+1	5+6

Wedding

3 COLORS

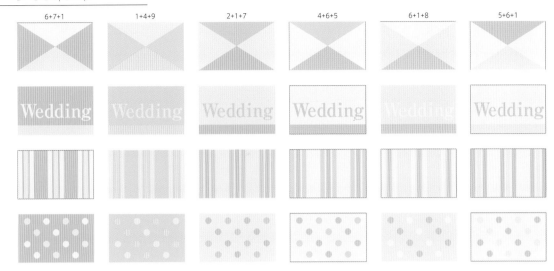

4 COLORS

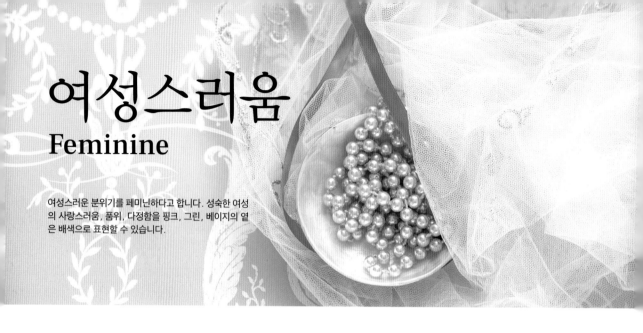

여성스러움
Feminine

여성스러운 분위기를 페미닌하다고 합니다. 성숙한 여성
의 사랑스러움, 품위, 다정함을 핑크, 그린, 베이지의 옅
은 배색으로 표현할 수 있습니다.

IMAGE & COLOR

핑크빛 향기

C0 M20 Y10 K0
R250 G219 B218
#fadbda

C6 M26 Y0 K0
R238 G205 B225
#eecde1

C4 M49 Y0 K0
R235 G158 B195
#eb9ec3

C20 M45 Y5 K0
R207 G157 B192
#cf9dc0

아련한 추억을 떠올리며

C0 M19 Y3 K0
R250 G222 B231
#fadee7

C15 M30 Y6 K0
R219 G190 B210
#dbbed2

C4 M27 Y23 K0
R242 G202 B187
#f2cabb

C5 M50 Y18 K0
R233 G154 B169
#e99aa9

러블리 로즈

C0 M20 Y3 K0
R250 G220 B229
#fadce5

C2 M36 Y0 K0
R242 G188 B213
#f2bcd5

C5 M40 Y15 K0
R236 G176 B186
#ecb0ba

C39 M6 Y20 K0
R166 G208 B207
#a6d0cf

선물 같은 디저트

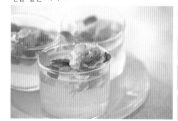

C3 M26 Y0 K0
R243 G207 B226
#f3cfe2

C0 M50 Y10 K0
R241 G157 B181
#f19db5

C42 M11 Y59 K0
R163 G194 B127
#a3c27f

C22 M22 Y5 K0
R206 G199 B220
#cec7dc

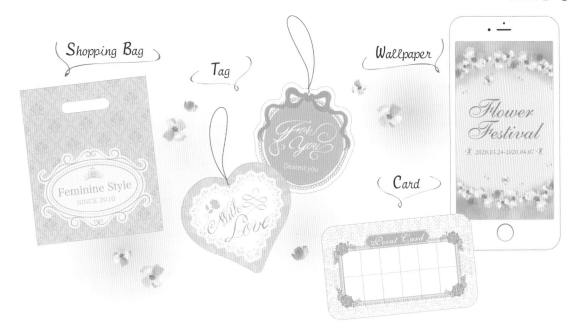

Shopping Bag

Tag

Wallpaper

Card

Feminine Style
SINCE 2010

For You
Dearest you

With Love

Point Card

Flower Festival
2020.03.24 - 2020.04.07

로맨틱 캔들

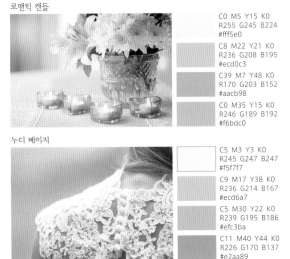

C0 M5 Y15 K0
R255 G245 B224
#fff5e0

C8 M22 Y21 K0
R236 G208 B195
#ecd0c3

C39 M7 Y48 K0
R170 G203 B152
#aacb98

C0 M35 Y15 K0
R246 G189 B192
#f6bdc0

진심을 담아

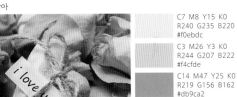

C7 M8 Y15 K0
R240 G235 B220
#f0ebdc

C3 M26 Y3 K0
R244 G207 B222
#f4cfde

C14 M47 Y25 K0
R219 G156 B162
#db9ca2

C33 M14 Y54 K0
R185 G198 B136
#b9c688

누디 베이지

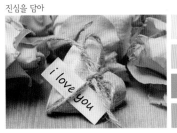

C5 M3 Y3 K0
R245 G247 B247
#f5f7f7

C9 M17 Y38 K0
R236 G214 B167
#ecd6a7

C5 M30 Y22 K0
R239 G195 B186
#efc3ba

C11 M40 Y44 K0
R226 G170 B137
#e2aa89

비밀을 간직한 주얼리

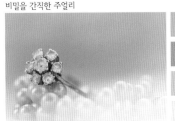

C4 M36 Y15 K0
R239 G185 B191
#efb9bf

C22 M36 Y41 K0
R206 G171 B146
#ceab92

C6 M23 Y24 K0
R239 G208 B189
#efd0bd

C0 M10 Y7 K0
R253 G238 B234
#fdeeea

SELECT COLOR

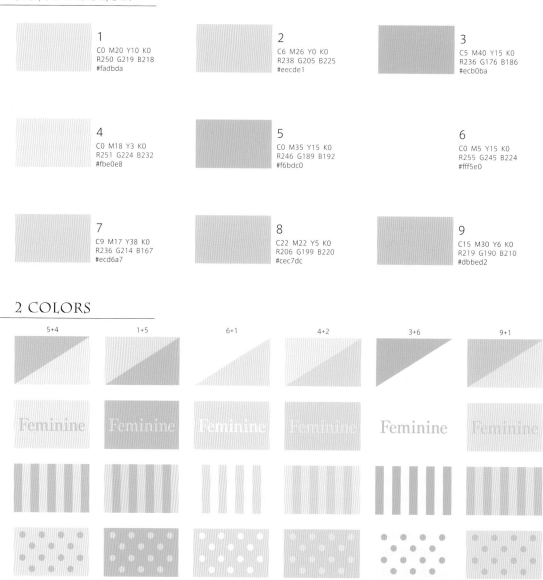

1
C0 M20 Y10 K0
R250 G219 B218
#fadbda

2
C6 M26 Y0 K0
R238 G205 B225
#eecde1

3
C5 M40 Y15 K0
R236 G176 B186
#ecb0ba

4
C0 M18 Y3 K0
R251 G224 B232
#fbe0e8

5
C0 M35 Y15 K0
R246 G189 B192
#f6bdc0

6
C0 M5 Y15 K0
R255 G245 B224
#fff5e0

7
C9 M17 Y38 K0
R236 G214 B167
#ecd6a7

8
C22 M22 Y5 K0
R206 G199 B220
#cec7dc

9
C15 M30 Y6 K0
R219 G190 B210
#dbbed2

2 COLORS

5+4 1+5 6+1 4+2 3+6 9+1

Feminine Feminine Feminine Feminine Feminine Feminine

3 COLORS

| 5+4+6 | 1+5+2 | 6+1+7 | 4+2+9 | 3+6+7 | 9+1+8 |

4 COLORS

| 5+4+6+1 | 1+5+2+6 | 6+1+7+5 | 4+2+9+8 | 3+6+7+1 | 9+1+8+3 |

호화
Luxe

호화롭고 사치스러우며 우아하고 고급스러운 품격이 있는 느낌을 나타내려면 화려한 인상을 주는 골드나 실버를 옅고 부드럽게 배합합니다. 어른이 꿈꾸는 사치를 표현할 수 있습니다.

IMAGE & COLOR

파스텔톤 깃털

C6 M19 Y8 K0
R240 G217 B221
#f0d9dd

C16 M25 Y15 K0
R219 G198 B201
#dbc6c9

C29 M11 Y10 K0
R191 G211 B222
#bfd3de

C44 M27 Y12 K0
R155 G173 B200
#9badc8

시크한 플라워

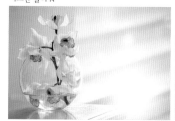

C6 M9 Y17 K0
R242 G233 B216
#f2e9d8

C13 M22 Y31 K0
R226 G203 B177
#e2cbb1

C25 M27 Y44 K0
R202 G188 B149
#cabc95

C15 M15 Y15 K0
R222 G216 B212
#ded8d4

최고의 미식

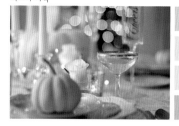

C13 M21 Y33 K0
R227 G205 B174
#e3cdae

C20 M9 Y8 K0
R212 G222 B229
#d4dee5

C15 M11 Y10 K0
R223 G223 B225
#dfdfe1

C30 M23 Y14 K0
R189 G190 B203
#bdbecb

우아한 오후

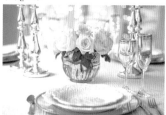

C5 M5 Y5 K0
R245 G243 B242
#f5f3f2

C3 M4 Y22 K0
R250 G244 B211
#faf4d3

C12 M25 Y37 K0
R228 G198 B163
#e4c6a3

C34 M25 Y46 K0
R182 G181 B145
#b6b591

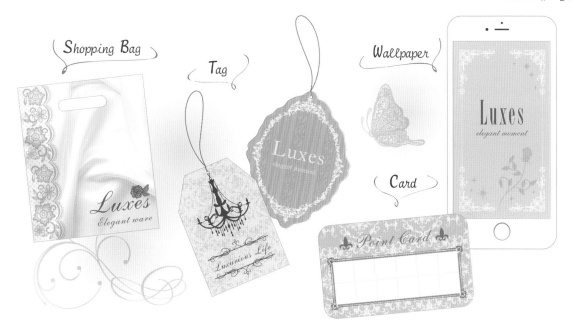

Shopping Bag

Tag

Wallpaper

Luxes
Elegant ware

Luxes
elegant moment

Luxurious Life

Card

Luxes
elegant moment

Point Card

나를 지켜주는 부적

C7 M9 Y11 K0
R240 G233 B226
#f0e9e2

C21 M28 Y31 K0
R209 G187 B171
#d1bbab

C0 M9 Y32 K10
R238 G221 B176
#eeddb0

C17 M21 Y27 K0
R218 G203 B184
#dacbb8

노블캣

C24 M18 Y0 K0
R201 G205 B231
#c9cde7

C34 M26 Y21 K0
R180 G182 B188
#b4b6bc

C15 M22 Y27 K0
R222 G202 B184
#decab8

C43 M43 Y45 K0
R162 G145 B133
#a29185

기품 있고 아름다운 공간

C8 M5 Y6 K0
R239 G240 B239
#eff0ef

C30 M18 Y6 K0
R188 G199 B221
#bcc7dd

C32 M27 Y27 K0
R185 G181 B178
#b9b5b2

C35 M19 Y24 K0
R178 G192 B190
#b2c0be

차분한 발걸음으로

C5 M8 Y8 K20
R211 G205 B202
#d3cdca

C9 M14 Y17 K0
R235 G222 B210
#ebded2

C19 M25 Y35 K0
R214 G193 B166
#d6c1a6

C34 M31 Y33 K35
R136 G129 B123
#88817b

SELECT COLOR

1
C20 M9 Y8 K0
R212 G222 B229
#d4dee5

2
C15 M15 Y15 K0
R222 G216 B212
#ded8d4

3
C3 M4 Y22 K0
R250 G244 B211
#faf4d3

4
C0 M9 Y32 K10
R238 G221 B176
#eeddb0

5
C16 M25 Y15 K0
R219 G198 B201
#dbc6c9

6
C13 M22 Y31 K0
R226 G203 B177
#e2cbb1

7
C30 M18 Y6 K0
R188 G199 B221
#bcc7dd

8
C5 M5 Y5 K0
R245 G243 B242
#f5f3f2

9
C5 M8 Y8 K20
R211 G205 B202
#d3cdca

2 COLORS

2+3	9+8	9+4	8+5	7+1	6+8

3 COLORS

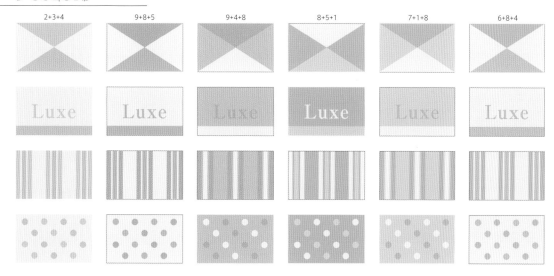

2+3+4　9+8+5　9+4+8　8+5+1　7+1+8　6+8+4

4 COLORS

2+3+4+1　9+8+5+6　9+4+8+5　8+5+1+2　7+1+8+5　6+8+4+3

모던 · 스타일리시
Modern & Stylish

멋지고 세련된 분위기는 블랙과 차가운 색을 바탕으로 하는 그레이 계열 배색, 따뜻한 색을 포인트 색으로 사용하는 전위적인 배색, 열정과 흥분된 분위기가 느껴지는 배색 등으로 다양하게 표현할 수 있습니다. 이번 장에서는 멋스러움이 느껴지는 배색 디자인을 소개합니다.

비즈니스
Business

거침없이 일을 척척 해내는 비즈니스맨. 그런 비즈니스
장면의 이미지는 모노톤과 산뜻한 파랑이 기본 배색입니
다. 이런 배색으로 스마트한 남성을 표현할 수 있습니다.

IMAGE & COLOR

비즈니스그레이

C14 M3 Y9 K0
R226 G238 B235
#e2eeeb

C36 M17 Y23 K0
R175 G194 B193
#afc2c1

C32 M22 Y25 K0
R185 G190 B186
#b9beba

C77 M61 Y48 K0
R78 G99 B116
#4e6374

지적인 블랙

C12 M12 Y10 K0
R229 G224 B224
#e5e0e0

C30 M22 Y16 K0
R189 G192 B201
#bdc0c9

C10 M0 Y0 K70
R104 G109 B113
#686d71

C0 M0 Y0 K100
R0 G0 B0
#000000

회의실

C16 M13 Y11 K0
R220 G219 B221
#dcdbdd

C35 M28 Y27 K0
R178 G177 B176
#b2b1b0

C55 M44 Y37 K0
R132 G136 B145
#848891

C0 M0 Y0 K100
R0 G0 B0
#000000

사무용 책상

C18 M14 Y18 K0
R216 G215 B207
#d8d7cf

C32 M34 Y26 K0
R185 G169 B173
#b9a9ad

C95 M77 Y29 K0
R14 G72 B127
#0e487f

C0 M0 Y0 K100
R0 G0 B0
#000000

Envelope

Logo

YOU CAN *do it!*

Sticker

Card

MEETING ROOM

GLOBAL COMPANY

World Company

Letter Paper

소시무 주식회사

소시무 다로
Taro Soshimu

우 101-0064 도쿄도 지요다구 간다 사루가쿠쵸 55빌딩
TEL 03-5217-2400
FAX 03-5217-2420

성실한 인상을 주는 네이비

C9 M5 Y3 K0
R236 G240 B244
#ecf0f4

C66 M46 Y30 K12
R94 G117 B141
#5e758d

C93 M83 Y56 K28
R28 G51 B76
#1c334c

C0 M0 Y0 K100
R0 G0 B0
#000000

활기찬 거리

C14 M14 Y12 K0
R225 G219 B218
#e1dbda

C36 M40 Y45 K16
R159 G138 B121
#9f8a79

C72 M49 Y47 K0
R87 G119 B125
#57777d

C83 M66 Y50 K23
R50 G75 B93
#324b5d

신입사원

C5 M5 Y5 K0
R245 G243 B242
#f5f3f2

C38 M23 Y23 K0
R171 G183 B187
#abb7bb

C58 M36 Y11 K0
R119 G148 B190
#7794be

C88 M72 Y49 K7
R45 G77 B103
#2d4d67

약속을 정하다

C10 M12 Y22 K0
R234 G224 B203
#eae0cb

C45 M43 Y54 K0
R157 G143 B118
#9d8f76

C68 M60 Y63 K24
R87 G86 B80
#575650

C90 M73 Y59 K28
R30 G63 B77
#1e3f4d

SELECT COLOR

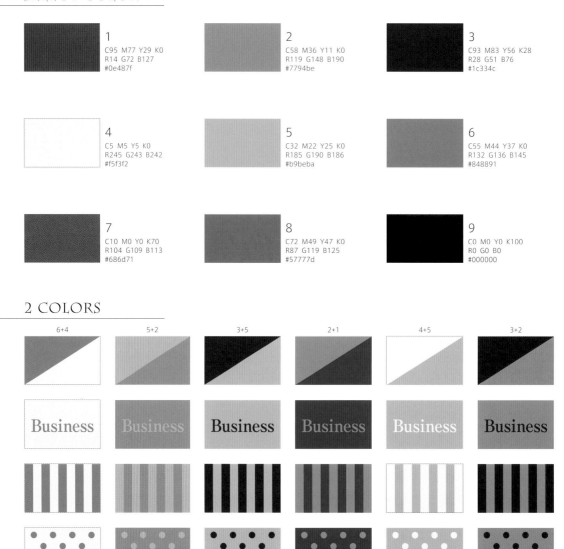

1
C95 M77 Y29 K0
R14 G72 B127
#0e487f

2
C58 M36 Y11 K0
R119 G148 B190
#7794be

3
C93 M83 Y56 K28
R28 G51 B76
#1c334c

4
C5 M5 Y5 K0
R245 G243 B242
#f5f3f2

5
C32 M22 Y25 K0
R185 G190 B186
#b9beba

6
C55 M44 Y37 K0
R132 G136 B145
#848891

7
C10 M0 Y0 K70
R104 G109 B113
#686d71

8
C72 M49 Y47 K0
R87 G119 B125
#57777d

9
C0 M0 Y0 K100
R0 G0 B0
#000000

2 COLORS

6+4 5+2 3+5 2+1 4+5 3+2

Business Business **Business** Business Business **Business**

3 COLORS

4 COLORS

미래
Future

가까운 미래의 가상공간을 표현하는 배색. 검정과 파랑 계열을 기조로 포인트 색으로 초록, 보라, 노랑 등을 포인트 색으로 하면 최첨단의 사이버틱한 분위기를 표현할 수 있습니다.

IMAGE & COLOR

셀프컨트롤

	C65 M21 Y24 K0 R90 G163 B184 #5aa3b8
	C88 M70 Y60 K26 R36 G68 B79 #24444f
	C100 M100 Y57 K20 R25 G36 B74 #19244a
	C15 M0 Y80 K0 R229 G230 B71 #e5e647

터치스크린

	C63 M31 Y19 K0 R102 G151 B183 #6697b7
	C81 M62 Y36 K0 R64 G96 B130 #406082
	C42 M84 Y12 K0 R162 G67 B137 #a24389
	C0 M0 Y0 K100 R0 G0 B0 #000000

허구의 세계

	C9 M14 Y14 K0 R235 G223 B216 #ebdfd8
	C0 M32 Y100 K0 R249 G187 B0 #f9bb00
	C0 M74 Y91 K0 R236 G99 B29 #ec631d
	C0 M0 Y0 K100 R0 G0 B0 #000000

디지털라이트

	C63 M0 Y16 K0 R78 G191 B214 #4ebfd6
	C94 M67 Y16 K0 R0 G85 B149 #005595
	C100 M100 Y54 K0 R30 G45 B89 #1e2d59
	C98 M95 Y61 K48 R12 G25 B52 #0c1934

Envelope

Logo

SECURITY
SYSTEM 🔒

Sticker

CYBER
MONDAY

Card

Letter Paper

가상현실

C63 M0 Y41 K0
R87 G189 B168
#57bda8

C15 M0 Y80 K0
R229 G230 B71
#e5e647

C0 M0 Y0 K70
R114 G113 B113
#727171

C0 M0 Y0 K100
R0 G0 B0
#000000

아우토반

C71 M12 Y31 K0
R53 G169 B178
#35a9b2

C98 M66 Y59 K12
R0 G80 B93
#00505d

C0 M0 Y0 K100
R0 G0 B0
#000000

C0 M45 Y100 K0
R245 G162 B0
#f5a200

미래도시

C51 M0 Y13 K0
R126 G204 B222
#7eccde

C85 M49 Y27 K0
R18 G112 B153
#127099

C100 M88 Y54 K23
R6 G48 B79
#06304f

C0 M0 Y0 K100
R0 G0 B0
#000000

글로벌 블루

C16 M0 Y0 K0
R221 G241 B252
#ddf1fc

C65 M12 Y9 K0
R77 G176 B215
#4db0d7

C100 M69 Y30 K0
R0 G82 B132
#005284

C97 M89 Y55 K31
R18 G42 B72
#122a48

SELECT COLOR

1
C63 M0 Y16 K0
R78 G191 B214
#4ebfd6

2
C94 M67 Y16 K0
R0 G85 B149
#005595

3
C100 M100 Y57 K20
R25 G36 B74
#19244a

4
C63 M0 Y41 K0
R87 G189 B168
#57bda8

5
C5 M0 Y15 K0
R246 G249 B228
#f6f9e4

6
C0 M0 Y0 K100
R0 G0 B0
#000000

7
C16 M0 Y0 K0
R221 G241 B252
#ddf1fc

8
C42 M84 Y12 K0
R162 G67 B137
#a24389

9
C15 M0 Y80 K0
R229 G230 B71
#e5e647

2 COLORS

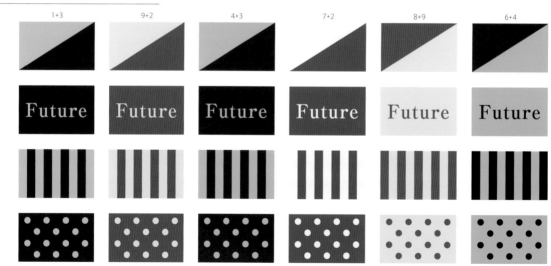

3 COLORS

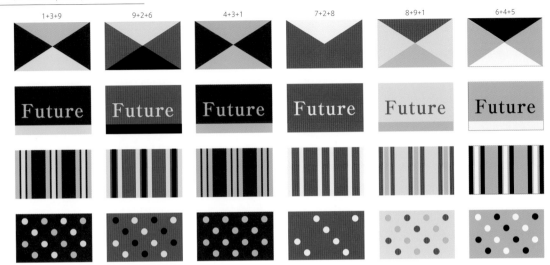

1+3+9　　9+2+6　　4+3+1　　7+2+8　　8+9+1　　6+4+5

4 COLORS

1+3+9+6　　9+2+6+4　　4+3+1+8　　7+2+8+4　　8+9+1+3　　6+4+5+9

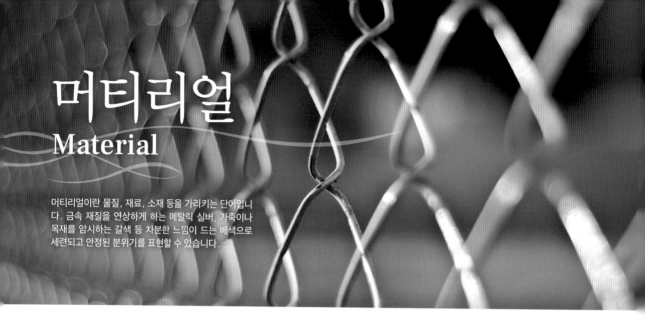

머티리얼
Material

머티리얼이란 물질, 재료, 소재 등을 가리키는 단어입니다. 금속 재질을 연상하게 하는 메탈릭 실버, 가죽이나 목재를 암시하는 갈색 등 차분한 느낌이 드는 배색으로 세련되고 안정된 분위기를 표현할 수 있습니다.

IMAGE & COLOR

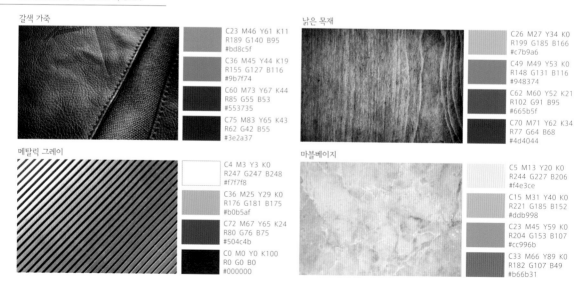

갈색 가죽

C23 M46 Y61 K11
R189 G140 B95
#bd8c5f

C36 M45 Y44 K19
R155 G127 B116
#9b7f74

C60 M73 Y67 K44
R85 G55 B53
#553735

C75 M83 Y65 K43
R62 G42 B55
#3e2a37

낡은 목재

C26 M27 Y34 K0
R199 G185 B166
#c7b9a6

C49 M49 Y53 K0
R148 G131 B116
#948374

C62 M60 Y52 K21
R102 G91 B95
#665b5f

C70 M71 Y62 K34
R77 G64 B68
#4d4044

메탈릭 그레이

C4 M3 Y3 K0
R247 G247 B248
#f7f7f8

C36 M25 Y29 K0
R176 G181 B175
#b0b5af

C72 M67 Y65 K24
R80 G76 B75
#504c4b

C0 M0 Y0 K100
R0 G0 B0
#000000

마블베이지

C5 M13 Y20 K0
R244 G227 B206
#f4e3ce

C15 M31 Y40 K0
R221 G185 B152
#ddb998

C23 M45 Y59 K0
R204 G153 B107
#cc996b

C33 M66 Y89 K0
R182 G107 B49
#b66b31

MATERIAL

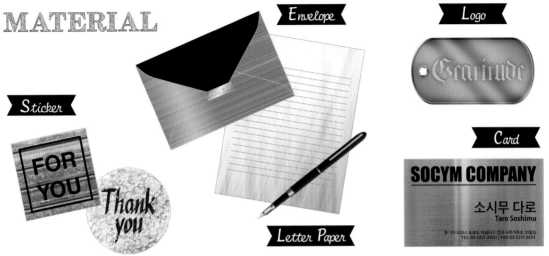

Envelope

Logo

Sticker

Card

FOR YOU

Thank you

SOCYM COMPANY

소시무 다로
Taro Soshimu

후 101-0064 도쿄도 지요다구 간다 사무가우초 SS빌딩
TEL:03-5217-2400 | FAX:03-5217-2420

Letter Paper

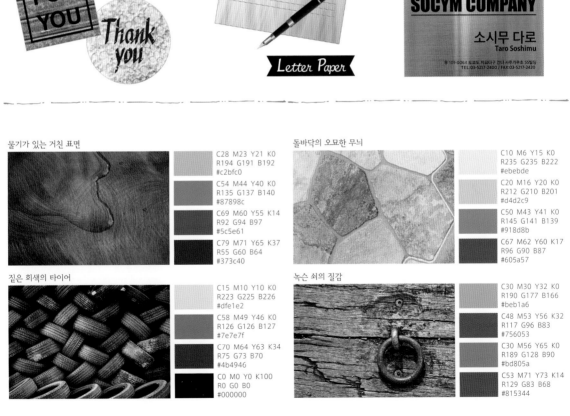

물기가 있는 거친 표면

C28 M23 Y21 K0
R194 G191 B192
#c2bfc0

C54 M44 Y40 K0
R135 G137 B140
#87898c

C69 M60 Y55 K14
R92 G94 B97
#5c5e61

C79 M71 Y65 K37
R55 G60 B64
#373c40

돌바닥의 오묘한 무늬

C10 M6 Y15 K0
R235 G235 B222
#ebebde

C20 M16 Y20 K0
R212 G210 B201
#d4d2c9

C50 M43 Y41 K0
R145 G141 B139
#918d8b

C67 M62 Y60 K17
R96 G90 B87
#605a57

짙은 회색의 타이어

C15 M10 Y10 K0
R223 G225 B226
#dfe1e2

C58 M49 Y46 K0
R126 G126 B127
#7e7e7f

C70 M64 Y63 K34
R75 G73 B70
#4b4946

C0 M0 Y0 K100
R0 G0 B0
#000000

녹슨 쇠의 질감

C30 M30 Y32 K0
R190 G177 B166
#beb1a6

C48 M53 Y56 K32
R117 G96 B83
#756053

C30 M56 Y65 K0
R189 G128 B90
#bd805a

C53 M71 Y73 K14
R129 G83 B68
#815344

SELECT COLOR

1
C0 M0 Y0 K100
R0 G0 B0
#000000

2
C54 M44 Y40 K0
R135 G137 B140
#87898c

3
C20 M16 Y20 K0
R212 G210 B201
#d4d2c9

4
C15 M31 Y40 K0
R221 G185 B152
#ddb998

5
C49 M49 Y53 K0
R148 G131 B116
#948374

6
C72 M67 Y65 K24
R80 G76 B75
#504c4b

7
C53 M71 Y73 K14
R129 G83 B68
#815344

8
C75 M83 Y65 K43
R62 G42 B55
#3e2a37

9
C4 M3 Y3 K0
R247 G247 B247
#f7f7f7

2 COLORS

| 3+5 | 1+3 | 2+6 | 5+4 | 3+2 | 6+1 |

3 COLORS

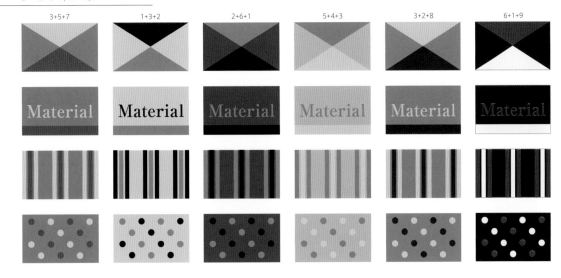

3+5+7 | 1+3+2 | 2+6+1 | 5+4+3 | 3+2+8 | 6+1+9

Material

4 COLORS

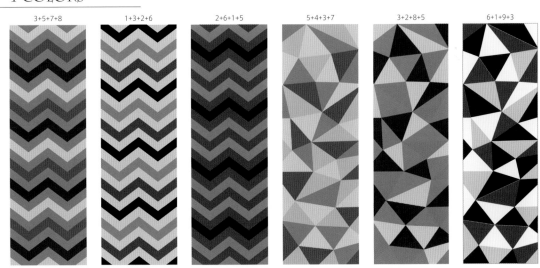

3+5+7+8 | 1+3+2+6 | 2+6+1+5 | 5+4+3+7 | 3+2+8+5 | 6+1+9+3

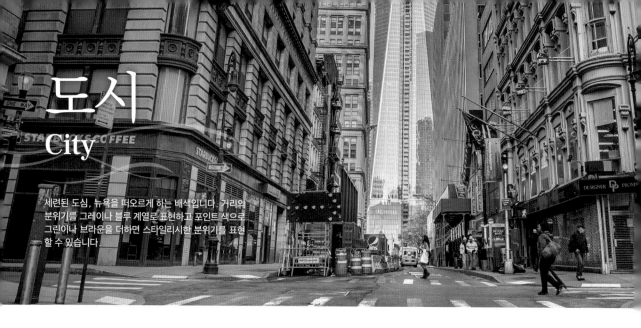

도시
City

세련된 도심, 뉴욕을 떠오르게 하는 배색입니다. 거리의
분위기를 그레이나 블루 계열로 표현하고 포인트 색으로
그린이나 브라운을 더하면 스타일리시한 분위기를 표현
할 수 있습니다.

IMAGE & COLOR

카페

C7 M18 Y25 K0
R239 G216 B192
#efd8c0

C26 M44 Y63 K0
R198 G152 B100
#c69864

C43 M69 Y76 K24
R136 G82 B57
#885239

C55 M67 Y60 K25
R113 G80 B78
#71504e

마음이 편해지는 도서관

C11 M20 Y20 K0
R230 G210 B199
#e6d2c7

C27 M36 Y54 K0
R197 G167 B122
#c5a77a

C77 M35 Y58 K0
R58 G134 B118
#3a8676

C77 M54 Y70 K20
R65 G94 B78
#415e4e

도시의 오아시스

C13 M6 Y6 K0
R228 G234 B237
#e4eaed

C52 M13 Y49 K0
R134 G183 B146
#86b792

C77 M27 Y67 K0
R51 G143 B108
#338f6c

C83 M39 Y75 K23
R25 G106 B77
#196a4d

아침의 여유로운 한때

C18 M41 Y51 K0
R213 G163 B124
#d5a37c

C17 M66 Y75 K0
R211 G113 B67
#d37143

C30 M23 Y20 K0
R189 G190 B193
#bdbec1

C85 M63 Y42 K10
R46 G87 B115
#2e5773

Sticker

Envelope

Logo

Card

Letter Paper

리더의 휴식

C13 M9 Y0 K0
R227 G229 B244
#e3e5f4

C41 M43 Y25 K0
R165 G148 B164
#a594a4

C30 M49 Y73 K0
R190 G141 B80
#be8d50

C61 M76 Y68 K30
R98 G62 B62
#623e3e

개와 함께 산책하기

C14 M10 Y12 K0
R225 G226 B222
#e1e2de

C0 M0 Y0 K100
R0 G0 B0
#000000

C25 M59 Y74 K0
R198 G124 B73
#c67c49

C40 M84 Y91 K12
R156 G65 B42
#9c412a

랜드마크

C42 M10 Y10 K0
R157 G200 B221
#9dc8dd

C75 M53 Y38 K23
R65 G94 B115
#415e73

C52 M66 Y78 K8
R137 G96 B67
#896043

C56 M32 Y60 K12
R119 G141 B106
#778d6a

신문

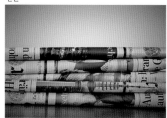

C60 M38 Y31 K0
R116 G143 B159
#748f9f

C14 M11 Y7 K0
R224 G224 B229
#e0e0e5

C74 M49 Y0 K20
R64 G101 B163
#4065a3

C48 M65 Y80 K16
R137 G93 B59
#895d3b

SELECT COLOR

1
C30 M23 Y20 K0
R189 G190 B193
#bdbec1

2
C42 M10 Y10 K0
R157 G200 B221
#9dc8dd

3
C85 M63 Y42 K10
R46 G87 B115
#2e5773

4
C52 M13 Y49 K0
R134 G183 B146
#86b792

5
C77 M35 Y58 K0
R58 G134 B118
#3a8676

6
C60 M38 Y31 K0
R116 G143 B159
#748f9f

7
C13 M6 Y6 K0
R228 G234 B237
#e4eaed

8
C30 M41 Y52 K0
R190 G156 B122
#be9c7a

9
C55 M67 Y60 K25
R113 G80 B78
#71504e

2 COLORS

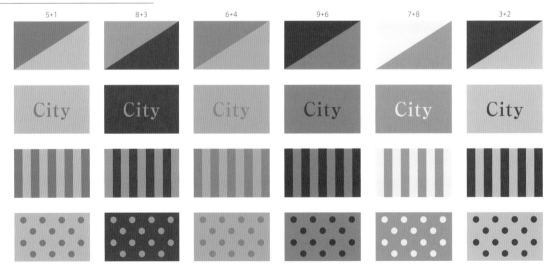

5+1 8+3 6+4 9+6 7+8 3+2

3 COLORS

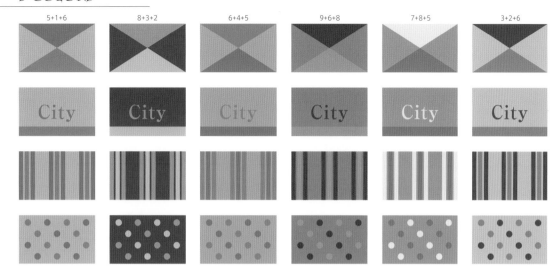

4 COLORS

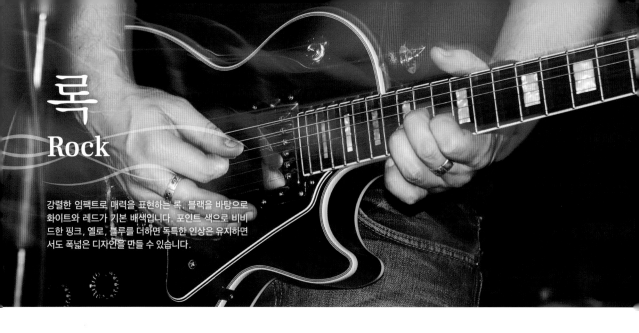

록
Rock

강렬한 임팩트로 매력을 표현하는 록. 블랙을 바탕으로
화이트와 레드가 기본 배색입니다. 포인트 색으로 비비
드한 핑크, 옐로, 블루를 더하면 독특한 인상은 유지하면
서도 폭넓은 디자인을 만들 수 있습니다.

IMAGE & COLOR

펍의 네온사인

C10 M0 Y100 K0
R240 G233 B0
#f0e900

C10 M100 Y0 K0
R214 G0 B127
#d6007f

C0 M0 Y0 K0
R255 G255 B255
#ffffff

C0 M0 Y0 K100
R0 G0 B0
#000000

로커의 꿈

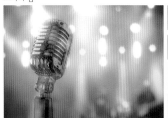

C14 M76 Y97 K0
R214 G92 B24
#d65c18

C0 M100 Y100 K0
R230 G0 B18
#e60012

C18 M5 Y80 K0
R222 G221 B72
#dedd48

C74 M97 Y24 K10
R93 G35 B110
#5d236e

열광하는 관중

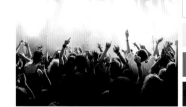

C0 M0 Y0 K0
R255 G255 B255
#ffffff

C0 M0 Y80 K5
R251 G236 B62
#fbec3e

C0 M80 Y100 K10
R220 G79 B3
#dc4f03

C0 M0 Y0 K100
R0 G0 B0
#000000

애착이 담긴 기타

C12 M11 Y11 K0
R229 G226 B224
#e5e2e0

C73 M52 Y25 K0
R83 G114 B154
#53729a

C80 M63 Y31 K50
R36 G56 B86
#243856

C0 M0 Y0 K100
R0 G0 B0
#000000

해골과 장미

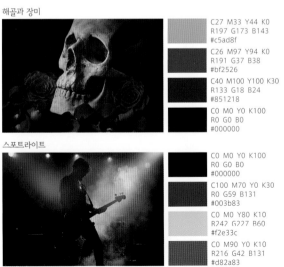

	C27 M33 Y44 K0 R197 G173 B143 #c5ad8f
	C26 M97 Y94 K0 R191 G37 B38 #bf2526
	C40 M100 Y100 K30 R133 G18 B24 #851218
	C0 M0 Y0 K100 R0 G0 B0 #000000

불타오르는 마음

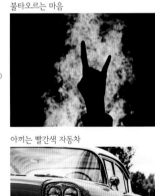

	C0 M0 Y100 K10 R243 G225 B0 #f3e100
	C0 M60 Y100 K0 R240 G131 B0 #f08300
	C0 M90 Y100 K0 R232 G56 B13 #e8380d
	C0 M0 Y0 K100 R0 G0 B0 #000000

스포트라이트

	C0 M0 Y0 K100 R0 G0 B0 #000000
	C100 M70 Y0 K30 R0 G59 B131 #003b83
	C0 M0 Y80 K10 R242 G227 B60 #f2e33c
	C0 M90 Y0 K10 R216 G42 B131 #d82a83

아끼는 빨간색 자동차

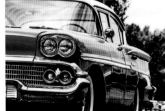

	C0 M0 Y0 K0 R255 G255 B255 #ffffff
	C15 M93 Y92 K0 R209 G48 B36 #d13024
	C48 M100 Y100 K26 R126 G24 B29 #7e181d
	C0 M0 Y0 K100 R0 G0 B0 #000000

127

SELECT COLOR

1
C0 M0 Y0 K100
R0 G0 B0
#000000

2
C0 M100 Y0 K10
R214 G0 B119
#d60077

3
C0 M0 Y100 K10
R243 G225 B0
#f3e100

4
C0 M100 Y100 K30
R182 G0 B5
#b60005

5
C0 M0 Y0 K0
R255 G255 B255
#ffffff

6
C0 M0 Y30 K10
R240 G235 B186
#f0ebba

7
C100 M70 Y0 K30
R0 G59 B131
#003b83

8
C0 M80 Y100 K10
R220 G79 B3
#dc4f03

9
C0 M100 Y100 K0
R230 0 B18
#e60012

2 COLORS

1+4

6+2

3+1

5+9

6+8

7+2

3 COLORS

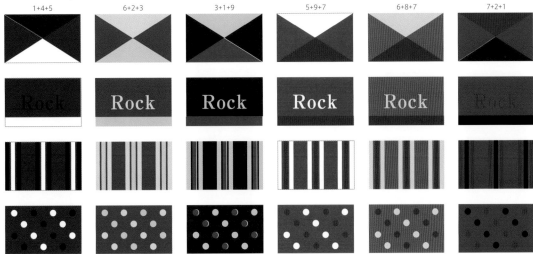

| 1+4+5 | 6+2+3 | 3+1+9 | 5+9+7 | 6+8+7 | 7+2+1 |

4 COLORS

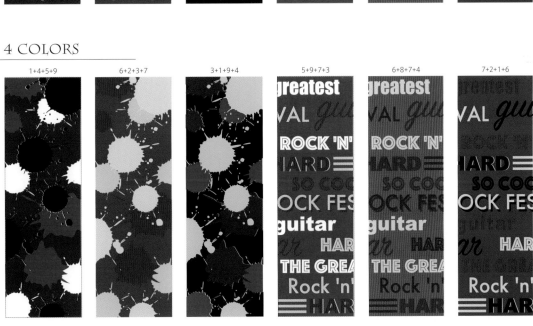

| 1+4+5+9 | 6+2+3+7 | 3+1+9+4 | 5+9+7+3 | 6+8+7+4 | 7+2+1+6 |

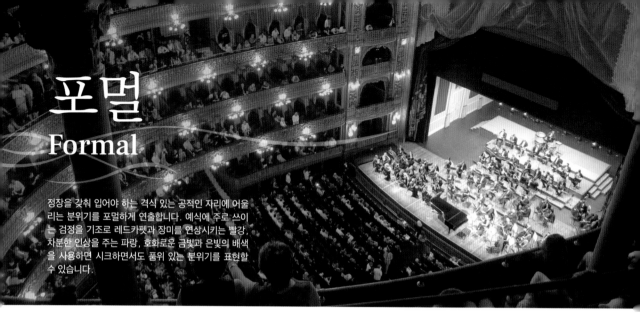

포멀
Formal

정장을 갖춰 입어야 하는 격식 있는 공적인 자리에 어울리는 분위기를 포멀하게 연출합니다. 예식에 주로 쓰이는 검정을 기조로 레드카펫과 장미를 연상시키는 빨강, 차분한 인상을 주는 파랑, 호화로운 금빛과 은빛의 배색을 사용하면 시크하면서도 품위 있는 분위기를 표현할 수 있습니다.

IMAGE & COLOR

스마트 & 쿨

	C65 M51 Y33 K9 R101 G113 B136 #657188
	C96 M88 Y54 K30 R21 G44 B74 #152c4a
	C6 M6 Y5 K0 R242 G240 B240 #f2f0f0
	C52 M50 Y67 K0 R142 G127 B94 #8e7f5e

진홍색 장미

	C17 M16 Y16 K0 R218 G212 B209 #dad4d1
	C30 M93 Y98 K0 R185 G51 B35 #b93323
	C47 M99 Y99 K19 R136 G30 B33 #881e21
	C75 M51 Y89 K10 R77 G106 B62 #4d6a3e

레드카펫

	C35 M90 Y89 K0 R177 G59 B47 #b13b2f
	C52 M95 Y99 K39 R104 G28 B22 #681c16
	C0 M0 Y0 K100 R0 G0 B0 #000000
	C55 M69 Y90 K21 R119 G81 B46 #77512e

어른들의 밤

	C0 M0 Y0 K100 R0 G0 B0 #000000
	C17 M19 Y27 K0 R218 G206 B186 #daceba
	C44 M96 Y96 K9 R151 G41 B39 #972927
	C20 M60 Y80 K0 R207 G124 B61 #cf7c3d

Envelope

Sticker

Logo

Special Day

Card

소시무 다로
Taro Soshimu

소시무 주식회사
우103-0064 도쿄도 치요다구 긴다 사투가구초 03빌딩
TEL.03-5217-2400
FAX.03-5217-2420

Letter Paper

베이직

C12 M0 Y0 K75
R91 G96 B100
#5b6064

C0 M0 Y0 K100
R0 G0 B0
#000000

C57 M73 Y73 K18
R118 G76 B65
#764c41

C32 M37 Y36 K0
R185 G163 B153
#b9a399

스페셜 디시

C25 M19 Y15 K0
R200 G201 B206
#c8c9ce

C89 M79 Y21 K0
R48 G70 B134
#304686

C30 M38 Y97 K10
R180 G149 B22
#b49516

C35 M100 Y100 K0
R176 G31 B36
#b01f24

교회에서의 맹세

C0 M0 Y0 K100
R0 G0 B0
#000000

C8 M6 Y0 K0
R238 G239 B248
#eeeff8

C59 M63 Y68 K13
R117 G94 B79
#755e4f

C60 M41 Y23 K0
R116 G139 B168
#748ba8

격식을 갖춘 차림

C18 M9 Y7 K0
R216 G224 B231
#d8e0e7

C6 M0 Y0 K39
R174 G180 B183
#aeb4b7

C40 M100 Y100 K8
R159 G30 B35
#9f1e23

C0 M0 Y0 K100
R0 G0 B0
#000000

SELECT COLOR

1
C0 M0 Y0 K100
R0 G0 B0
#000000

2
C12 M0 Y0 K75
R91 G96 B100
#5b6064

3
C6 M0 Y0 K39
R174 G180 B183
#aeb4b7

4
C40 M100 Y100 K8
R159 G30 B35
#9f1e23

5
C89 M79 Y21 K0
R48 G70 B134
#304686

6
C30 M38 Y97 K10
R180 G149 B22
#b49516

7
C52 M50 Y67 K0
R142 G127 B94
#8e7f5e

8
C17 M19 Y27 K0
R218 G206 B186
#daceba

9
C6 M6 Y5 K0
R242 G240 B240
#f2f0f0

2 COLORS

1+3	3+5	1+4	6+3	2+1	7+2

Formal Formal Formal Formal Formal Formal

3 COLORS

| 1+3+9 | 3+5+7 | 1+4+3 | 6+3+1 | 2+1+5 | 7+2+4 |

4 COLORS

| 1+3+9+2 | 3+5+7+6 | 1+4+3+2 | 6+3+1+7 | 2+1+5+3 | 7+2+4+8 |

고급스러움 · 우아함
Luxury & Elegant

고급스럽고 품격 높은, 꿈과 동경을 품게 하는 이미지를 전면에 보여주고 싶을 때는 컬러링으로 그 분위기를 자아내는 것이 중요합니다. 이번 장에서는 탁월하고 세련된 '고급스러움'을 느끼게 하는 배색 디자인을 소개합니다.

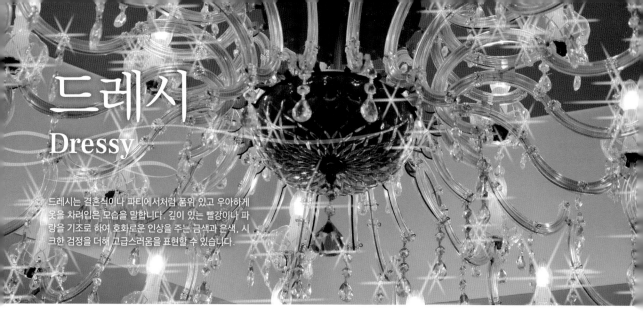

드레시
Dressy

드레시는 결혼식이나 파티에서처럼 품위 있고 우아하게
옷을 차려입은 모습을 말합니다. 깊이 있는 빨강이나 파
랑을 기조로 하여 호화로운 인상을 주는 금색과 은색, 시
크한 검정을 더해 고급스러움을 표현할 수 있습니다.

IMAGE & COLOR

블루로 드레스업

	C13 M22 Y33 K0 R226 G203 B173 #e2cbad
	C38 M52 Y70 K0 R174 G131 B86 #ae8356
	C68 M52 Y20 K0 R98 G117 B160 #6275a0
	C83 M62 Y10 K13 R48 G86 B148 #305694

축배

	C43 M31 Y29 K0 R160 G166 B169 #a0a6a9
	C75 M70 Y62 K25 R73 G71 B76 #49474c
	C7 M80 Y57 K0 R224 G84 B85 #e05455
	C30 M100 Y90 K0 R184 G28 B43 #b81c2b

새틴드레스

	C5 M56 Y22 K5 R225 G137 B152 #e18998
	C28 M80 Y51 K9 R179 G75 B90 #b34b5a
	C53 M96 Y86 K13 R131 G41 B49 #832931
	C57 M100 Y90 K54 R79 G6 B19 #4f0613

특별한 선물

	C24 M24 Y72 K0 R206 G187 B91 #cebb5b
	C21 M96 Y84 K0 R199 G38 B47 #c7262f
	C50 M100 Y100 K20 R129 G28 B33 #811c21
	C90 M60 Y100 K20 R22 G83 B48 #165330

Post Card

Fashion

Nail

Logo

스페셜 주얼리

	C89 M91 Y65 K32 R43 G40 B62 #2b283e
	C21 M89 Y80 K0 R200 G60 B53 #c83c35
	C48 M91 Y78 K7 R146 G53 B59 #92353b
	C16 M13 Y11 K0 R220 G219 B221 #dcdbdd

그의 에스코트

	C24 M24 Y72 K0 R206 G187 B91 #cebb5b
	C96 M76 Y39 K14 R1 G66 B107 #01426b
	C59 M25 Y41 K0 R116 G161 B153 #74a199
	C0 M0 Y0 K100 R0 G0 B0 #000000

매혹적인 레오퍼드

	C27 M33 Y55 K0 R197 G172 B122 #c5ac7a
	C42 M50 Y80 K7 R159 G127 B67 #9f7f43
	C72 M65 Y57 K17 R85 G84 B90 #55545a
	C0 M0 Y0 K100 R0 G0 B0 #000000

귀빈을 위한 레드카펫

	C39 M97 Y98 K4 R166 G39 B38 #a62726
	C50 M100 Y100 K29 R119 G23 B28 #77171c
	C40 M44 Y47 K0 R169 G145 B129 #a99181
	C57 M63 Y80 K6 R128 G100 B68 #806444

SELECT COLOR

1
C21 M89 Y80 K0
R200 G60 B53
#c83c35

2
C48 M91 Y78 K7
R146 G53 B59
#92353b

3
C68 M52 Y20 K0
R98 G117 B160
#6275a0

4
C83 M62 Y10 K13
R48 G86 B148
#305694

5
C24 M24 Y72 K0
R206 G187 B91
#cebb5b

6
C42 M50 Y80 K7
R159 G127 B67
#9f7f43

7
C40 M44 Y47 K0
R169 G145 B129
#a99181

8
C16 M13 Y11 K0
R220 G219 B221
#dcdbdd

9
C0 M0 Y0 K100
R0 G0 B0
#000000

2 COLORS

6+2	5+3	7+2	9+6	5+1	8+4

3 COLORS

| 6+2+1 | 5+3+4 | 7+2+9 | 9+6+5 | 5+1+7 | 8+4+6 |

4 COLORS

| 6+2+1+7 | 5+3+4+6 | 7+2+9+5 | 9+6+5+4 | 5+1+7+6 | 8+4+6+3 |

섹시
Sexy

성적 매력이 물씬 느껴지는 섹시함은 열정적이고 매혹적인 레드와 핑크, 요염한 퍼플을 비비드컬러로 화사하게 연출하고 블랙으로 성숙한 분위기를 더해 표현할 수 있습니다.

IMAGE & COLOR

위험한 키스

C11 M15 Y13 K0
R231 G219 B216
#e7dbd8

C43 M38 Y30 K0
R160 G155 B161
#a09ba1

C9 M85 Y39 K0
R219 G69 B104
#db4568

C33 M93 Y60 K0
R179 G49 B77
#b3314d

장미의 비밀

C33 M93 Y60 K0
R179 G49 B77
#b3314d

C63 M58 Y35 K0
R115 G110 B135
#736e87

C84 M85 Y28 K0
R69 G62 B122
#453e7a

C0 M0 Y0 K100
R0 G0 B0
#000000

댄스나이트

C0 M93 Y50 K0
R231 G42 B84
#e72a54

C46 M57 Y5 K0
R153 G120 B174
#9978ae

C67 M81 Y10 K0
R110 G69 B142
#6e458e

C0 M0 Y0 K100
R0 G0 B0
#000000

레이디의 유혹

C0 M0 Y0 K100
R0 G0 B0
#000000

C20 M100 Y100 K0
R200 G22 B30
#c8161e

C45 M100 Y100 K0
R158 G35 B40
#9e2328

C53 M54 Y72 K0
R140 G120 B84
#8c7854

New Fragrance
Debut

Post Card

Fashion

Nail

Love

Logo

흔들리는 본능

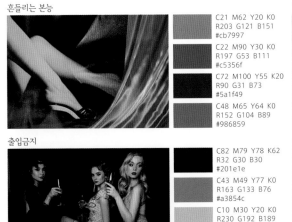

C21 M62 Y20 K0
R203 G121 B151
#cb7997

C22 M90 Y30 K0
R197 G53 B111
#c5356f

C72 M100 Y55 K20
R90 G31 B73
#5a1f49

C48 M65 Y64 K0
R152 G104 B89
#986859

출입금지

C82 M79 Y78 K62
R32 G30 B30
#201e1e

C43 M49 Y77 K0
R163 G133 B76
#a3854c

C10 M30 Y20 K0
R230 G192 B189
#e6c0bd

C32 M100 Y80 K0
R181 G28 B53
#b51c35

빠져드는 칵테일

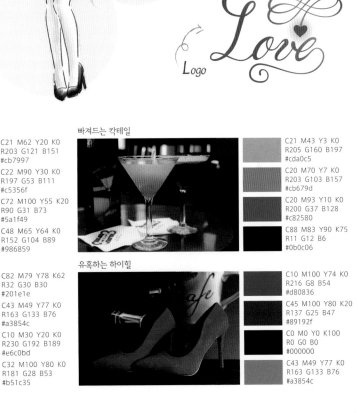

C21 M43 Y3 K0
R205 G160 B197
#cda0c5

C20 M70 Y7 K0
R203 G103 B157
#cb679d

C20 M93 Y10 K0
R200 G37 B128
#c82580

C88 M83 Y90 K75
R11 G12 B6
#0b0c06

유혹하는 하이힐

C10 M100 Y74 K0
R216 G8 B54
#d80836

C45 M100 Y80 K20
R137 G25 B47
#89192f

C0 M0 Y0 K100
R0 G0 B0
#000000

C43 M49 Y77 K0
R163 G133 B76
#a3854c

SELECT COLOR

1
C33 M93 Y60 K0
R179 G48 B77
#b3304d

2
C22 M90 Y30 K0
R197 G53 B111
#c5356f

3
C21 M62 Y20 K0
R203 G121 B151
#cb7997

4
C21 M43 Y3 K0
R205 G160 B197
#cda0c5

5
C67 M81 Y10 K0
R110 G69 B142
#6e458e

6
C0 M0 Y0 K100
R0 G0 B0
#000000

7
C43 M49 Y77 K0
R163 G133 B76
#a3854c

8
C43 M38 Y30 K0
R160 G155 B161
#a09ba1

9
C3 M12 Y0 K0
R247 G233 B242
#f7e9f2

2 COLORS

4+1	5+6	6+2	1+7	5+3	8+1

3 COLORS

4+1+6 5+6+2 6+2+9 1+7+6 5+3+2 8+1+5

4 COLORS

4+1+6+7 5+6+2+9 6+2+9+5 1+7+6+5 5+3+2+1 8+1+5+6

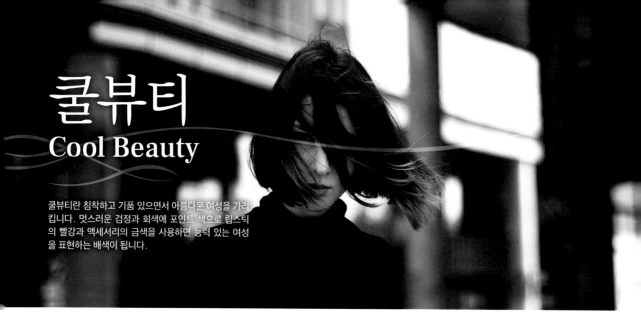

쿨뷰티
Cool Beauty

쿨뷰티란 침착하고 기품 있으면서 아름다운 여성을 가리킵니다. 멋스러운 검정과 회색에 포인트 색으로 립스틱의 빨강과 액세서리의 금색을 사용하면 능력 있는 여성을 표현하는 배색이 됩니다.

IMAGE & COLOR

비밀스러운 블랙

	C0 M0 Y0 K100 R0 G0 B0 #000000
	C73 M66 Y63 K21 R80 G79 B80 #504f50
	C44 M33 Y27 K0 R157 G162 B171 #9da2ab
	C30 M38 Y70 K0 R191 G160 B91 #bfa05b

커리어우먼

	C8 M3 Y5 K0 R239 G244 B243 #eff4f3
	C10 M88 Y0 K0 R216 G54 B141 #d8368d
	C49 M100 Y57 K16 R134 G25 B71 #861947
	C0 M0 Y0 K100 R0 G0 B0 #000000

메이크업의 마무리

	C11 M7 Y1 K0 R231 G235 B245 #e7ebf5
	C8 M100 Y78 K0 R219 G6 B49 #db0631
	C54 M67 Y77 K0 R139 G99 B72 #8b6348
	C0 M0 Y0 K100 R0 G0 B0 #000000

나의 업무 스타일

	C36 M22 Y19 K0 R175 G187 B195 #afbbc3
	C20 M79 Y68 K0 R203 G84 B72 #cb5448
	C26 M89 Y87 K25 R160 G47 B35 #a02f23
	C96 M81 Y54 K25 R13 G55 B81 #0d3751

EXHIBITION
information

Post Card

Fashion

Nail

Logo

Let
it
BE

코스메틱

	C19 M13 Y22 K22 R182 G183 B172 #b6b7ab
	C20 M86 Y15 K0 R201 G63 B131 #c83f82
	C50 M58 Y100 K10 R140 G107 B37 #8c6b25
	C10 M0 Y0 K80 R81 G84 B87 #515457

지적인 여성

	C20 M18 Y4 K0 R210 G208 B227 #d2d0e3
	C0 M0 Y0 K0 R255 G255 B255 #ffffff
	C5 M85 Y0 K0 R224 G65 B145 #e04191
	C0 M0 Y0 K100 R0 G0 B0 #000000

높은 야심

	C30 M6 Y0 K10 R175 G205 B228 #afcde4
	C42 M44 Y45 K10 R164 G144 B132 #a49084
	C0 M0 Y0 K85 R76 G73 B72 #4c4948
	C0 M0 Y0 K100 R0 G0 B0 #000000

품위를 더해주는 골드

	C11 M9 Y7 K0 R232 G230 B233 #e8e6e9
	C14 M21 Y32 K0 R225 G204 B175 #e1ccaf
	C26 M38 Y85 K0 R200 G161 B58 #c8a13a
	C0 M0 Y0 K100 R0 G0 B0 #000000

SELECT COLOR

 1
C0 M0 Y0 K100
R0 G0 B0
#000000

 2
C8 M3 Y5 K0
R239 G244 B243
#eff4f3

 3
C44 M33 Y27 K0
R157 G162 B171
#9da2ab

 4
C73 M66 Y63 K21
R80 G79 B80
#504f50

 5
C10 M88 Y0 K0
R216 G54 B141
#d8368d

 6
C25 M100 Y100 K0
R193 G25 B32
#c11920

 7
C30 M38 Y70 K0
R191 G160 B91
#bfa05b

 8
C50 M58 Y100 K10
R140 G107 B37
#8c6b25

 9
C96 M81 Y54 K25
R13 G55 B81
#0d3751

2 COLORS

| 6+2 | 5+3 | 8+1 | 1+5 | 7+6 | 5+4 |

Cool Beauty

3 COLORS

6+2+1 5+3+9 8+1+6 1+5+4 7+6+1 5+4+3

4 COLORS

6+2+1+3 5+3+9+7 8+1+6+9 1+5+4+3 7+6+1+8 5+4+3+9

로열
Royal

왕실에 어울릴 법한 당당하고 위엄 있는 분위기를 나타
냅니다. 영국 왕실의 관복색으로 사용되는 신비하고 고
귀한 색 '로열블루'를 기조로 영국 국기 유니언잭의 레드
와 골드, 실버로 호화로운 분위기를 표현합니다.

IMAGE & COLOR

광택이 흐르는 블루

C100 M100 Y54 K6
R29 G43 B85
#1d2b55

C78 M30 Y19 K0
R24 G142 B182
#188eb6

C49 M14 Y13 K0
R138 G188 B210
#8abcd2

C15 M47 Y25 K0
R217 G155 B162
#d99ba2

푸른 하늘과 백합

C73 M42 Y0 K0
R71 G128 B195
#4780c3

C55 M20 Y0 K0
R119 G174 B222
#77aede

C5 M7 Y0 K0
R243 G240 B247
#f3f0f7

C51 M18 Y93 K0
R143 G173 B54
#8eac36

만찬회

C96 M93 Y53 K30
R26 G38 B73
#1a2649

C85 M72 Y16 K0
R56 G80 B145
#385091

C16 M94 Y68 K0
R207 G43 B64
#cf2b40

C22 M37 Y60 K0
R207 G168 B110
#cfa86e

유서 깊은 물건

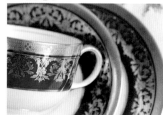

C49 M58 Y89 K15
R136 G104 B50
#886832

C9 M32 Y84 K0
R234 G183 B53
#eab735

C94 M83 Y0 K0
R30 G60 B149
#1e3c95

C6 M5 Y8 K0
R243 G242 B236
#f3f2ec

Post Card

Fashion

Nail

Logo

위엄 있는 엠블럼

C90 M70 Y13 K0
R30 G81 B150
#1e5196

C27 M46 Y85 K0
R197 G147 B57
#c59339

C21 M94 Y57 K15
R180 G36 B70
#b42446

C6 M8 Y26 K0
R243 G234 B199
#f3eac7

고풍스러운 저녁 하늘

C95 M70 Y15 K0
R0 G80 B148
#005094

C63 M37 Y21 K0
R106 G143 B174
#6a8fae

C45 M75 Y90 K25
R132 G71 B39
#844727

C19 M45 Y92 K0
R212 G153 B35
#d49923

근위대와 말

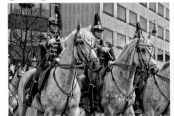

C45 M38 Y38 K0
R156 G153 B148
#9c9994

C58 M45 Y0 K0
R121 G134 B193
#7986c1

C86 M60 Y23 K0
R37 G97 B148
#256194

C38 M100 Y100 K0
R171 G32 B37
#ab2025

금화와 골드체인

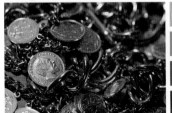

C21 M29 Y52 K0
R210 G183 B130
#d2b782

C33 M45 Y84 K0
R185 G145 B62
#b9913e

C57 M64 Y100 K18
R118 G89 B37
#765925

C72 M81 Y100 K25
R84 G58 B38
#543a26

SELECT COLOR

1
C100 M100 Y54 K6
R29 G43 B85
#1d2b55

2
C94 M83 Y0 K0
R31 G60 B149
#1f3c95

3
C58 M45 Y0 K0
R121 G134 B193
#7986c1

4
C78 M30 Y19 K6
R24 G142 B182
#188eb6

5
C27 M46 Y85 K0
R197 G147 B57
#c59339

6
C57 M64 Y100 K18
R118 G89 B37
#765925

7
C45 M38 Y38 K0
R156 G153 B148
#9c9994

8
C43 M100 Y100 K0
R157 G33 B37
#9d2125

9
C6 M8 Y26 K0
R243 G234 B199
#f3eac7

2 COLORS

| 5+2 | 9+3 | 5+4 | 2+7 | 6+9 | 4+1 |

150

3 COLORS

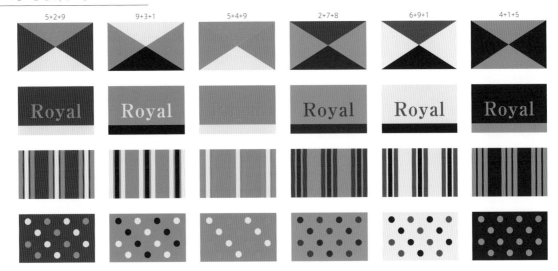

5+2+9 9+3+1 5+4+9 2+7+8 6+9+1 4+1+5

4 COLORS

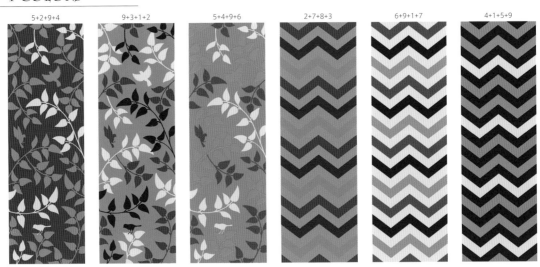

5+2+9+4 9+3+1+2 5+4+9+6 2+7+8+3 6+9+1+7 4+1+5+9

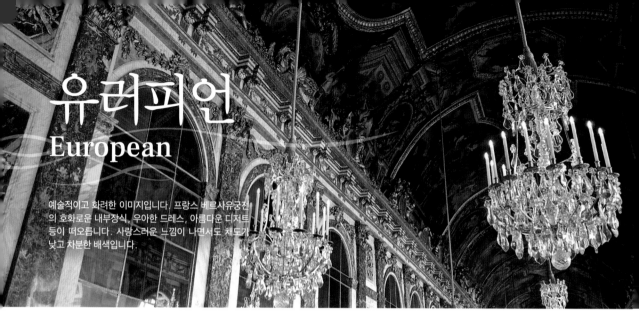

유러피언
European

예술적이고 화려한 이미지입니다. 프랑스 베르사유궁전의 호화로운 내부장식, 우아한 드레스, 아름다운 디저트 등이 떠오릅니다. 사랑스러운 느낌이 나면서도 채도가 낮고 차분한 배색입니다.

IMAGE & COLOR

클래식한 아름다움

C35 M11 Y27 K0
R178 G204 B191
#b2ccbf

C15 M21 Y44 K0
R223 G202 B152
#dfca98

C46 M24 Y2 K0
R147 G176 B218
#93b0da

C19 M13 Y9 K0
R214 G217 B224
#d6d9e0

티타임 테라스

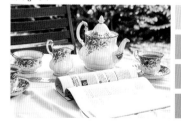

C10 M18 Y23 K0
R233 G214 B195
#e9d6c3

C15 M40 Y17 K0
R218 G170 B182
#daaab6

C35 M23 Y52 K0
R180 G183 B135
#b4b787

C28 M37 Y44 K0
R194 G165 B139
#c2a58b

행복한 휴식

C9 M43 Y34 K0
R229 G166 B152
#e5a698

C25 M33 Y46 K0
R201 G174 B139
#c9ae8b

C31 M27 Y23 K5
R182 G177 B179
#b6b1b3

C30 M30 Y12 K0
R188 G179 B199
#bcb3c7

꽃으로 장식한 컵케이크

C9 M10 Y9 K0
R236 G230 B229
#ece6e5

C3 M41 Y10 K0
R239 G175 B192
#efafc0

C15 M21 Y44 K0
R223 G202 B152
#dfca98

C32 M15 Y50 K0
R187 G198 B143
#bbc68f

Post Card

Fashion

Nail

Logo

소녀의 로망

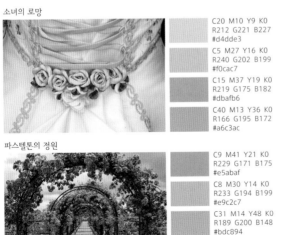

C20 M10 Y9 K0
R212 G221 B227
#d4dde3

C5 M27 Y16 K0
R240 G202 B199
#f0cac7

C15 M37 Y19 K0
R219 G175 B182
#dbafb6

C40 M13 Y36 K0
R166 G195 B172
#a6c3ac

파스텔톤의 정원

C9 M41 Y21 K0
R229 G171 B175
#e5abaf

C8 M30 Y14 K0
R233 G194 B199
#e9c2c7

C31 M14 Y48 K0
R189 G200 B148
#bdc894

C34 M22 Y8 K0
R179 G189 B213
#b3bdd5

졸음이 쏟아지는 오후

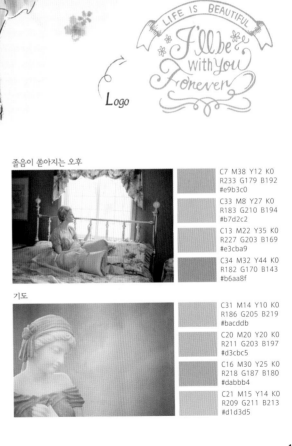

C7 M38 Y12 K0
R233 G179 B192
#e9b3c0

C33 M8 Y27 K0
R183 G210 B194
#b7d2c2

C13 M22 Y35 K0
R227 G203 B169
#e3cba9

C34 M32 Y44 K0
R182 G170 B143
#b6aa8f

기도

C31 M14 Y10 K0
R186 G205 B219
#bacddb

C20 M20 Y20 K0
R211 G203 B197
#d3cbc5

C16 M30 Y25 K0
R218 G187 B180
#dabbb4

C21 M15 Y14 K0
R209 G211 B213
#d1d3d5

SELECT COLOR

1
C5 M35 Y28 K0
R238 G185 B170
#eeb9aa

2
C3 M41 Y10 K0
R239 G175 B192
#efafc0

3
C9 M43 Y34 K0
R229 G166 B152
#e5a698

4
C34 M22 Y8 K0
R179 G189 B213
#b3bdd5

5
C46 M24 Y2 K0
R147 G176 B218
#93b0da

6
C30 M30 Y12 K0
R188 G179 B199
#bcb3c7

7
C15 M21 Y44 K0
R223 G202 B152
#dfca98

8
C33 M8 Y27 K0
R183 G210 B194
#b7d2c2

9
C9 M10 Y9 K0
R236 G230 B229
#ece6e5

2 COLORS

7+2	5+1	9+8	4+3	8+6	2+9

3 COLORS

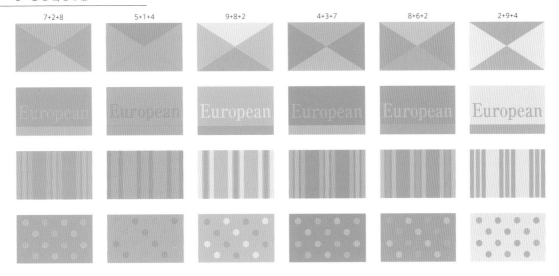

4 COLORS

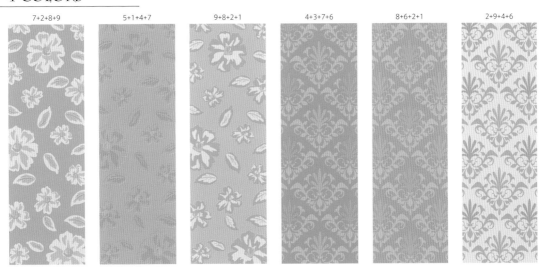

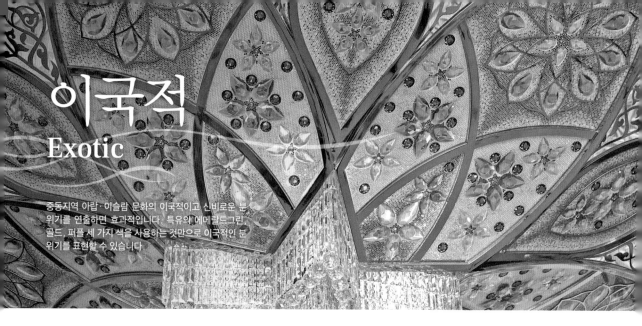

이국적
Exotic

중동지역 아랍·이슬람 문화의 이국적이고 신비로운 분위기를 연출하면 효과적입니다. 특유의 에메랄드그린 골드, 퍼플 세 가지 색을 사용하는 것만으로 이국적인 분위기를 표현할 수 있습니다.

IMAGE & COLOR

오리엔탈 패턴

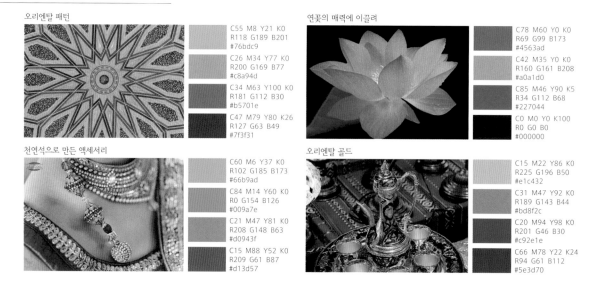

C55 M8 Y21 K0
R118 G189 B201
#76bdc9

C26 M34 Y77 K0
R200 G169 B77
#c8a94d

C34 M63 Y100 K0
R181 G112 B30
#b5701e

C47 M79 Y80 K26
R127 G63 B49
#7f3f31

연꽃의 매력에 이끌려

C78 M60 Y0 K0
R69 G99 B173
#4563ad

C42 M35 Y0 K0
R160 G161 B208
#a0a1d0

C85 M46 Y90 K5
R34 G112 B68
#227044

C0 M0 Y0 K100
R0 G0 B0
#000000

천연석으로 만든 액세서리

C60 M6 Y37 K0
R102 G185 B173
#66b9ad

C84 M14 Y60 K0
R0 G154 B126
#009a7e

C21 M47 Y81 K0
R208 G148 B63
#d0943f

C15 M88 Y52 K0
R209 G61 B87
#d13d57

오리엔탈 골드

C15 M22 Y86 K0
R225 G196 B50
#e1c432

C31 M47 Y92 K0
R189 G143 B44
#bd8f2c

C20 M94 Y98 K0
R201 G46 B30
#c92e1e

C66 M78 Y22 K24
R94 G61 B112
#5e3d70

Post Card

Fashion

Nail

Logo

보물이 가득

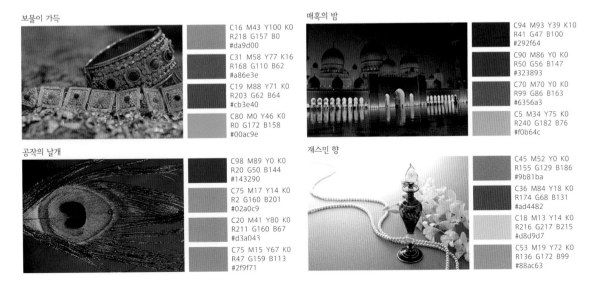

C16 M43 Y100 K0
R218 G157 B0
#da9d00

C31 M58 Y77 K16
R168 G110 B62
#a86e3e

C19 M88 Y71 K0
R203 G62 B64
#cb3e40

C80 M0 Y46 K0
R0 G172 B158
#00ac9e

공작의 날개

C98 M89 Y0 K0
R20 G50 B144
#143290

C75 M17 Y14 K0
R2 G160 B201
#02a0c9

C20 M41 Y80 K0
R211 G160 B67
#d3a043

C75 M15 Y67 K0
R47 G159 B113
#2f9f71

매혹의 밤

C94 M93 Y39 K10
R41 G47 B100
#292f64

C90 M86 Y0 K0
R50 G56 B147
#323893

C70 M70 Y0 K0
R99 G86 B163
#6356a3

C5 M34 Y75 K0
R240 G182 B76
#f0b64c

재스민 향

C45 M52 Y0 K0
R155 G129 B186
#9b81ba

C36 M84 Y18 K0
R174 G68 B131
#ad4482

C18 M13 Y14 K0
R216 G217 B215
#d8d9d7

C53 M19 Y72 K0
R136 G172 B99
#88ac63

157

SELECT COLOR

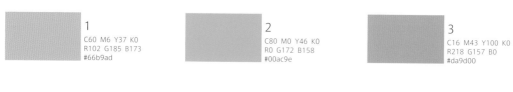

1
C60 M6 Y37 K0
R102 G185 B173
#66b9ad

2
C80 M0 Y46 K0
R0 G172 B158
#00ac9e

3
C16 M43 Y100 K0
R218 G157 B0
#da9d00

4
C34 M63 Y100 K0
R181 G112 B30
#b5701e

5
C45 M52 Y0 K0
R155 G129 B186
#9b81ba

6
C70 M70 Y0 K0
R99 G86 B163
#6356a3

7
C18 M13 Y14 K0
R216 G217 B215
#d8d9d7

8
C15 M88 Y52 K0
R209 G61 B87
#d13d57

9
C98 M89 Y0 K0
R20 G50 B144
#143290

2 COLORS

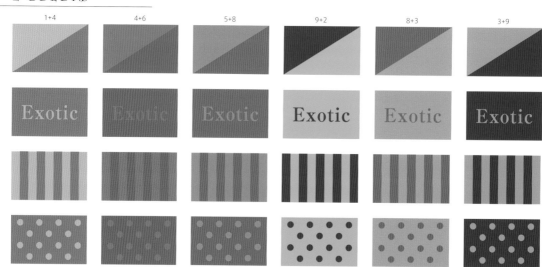

1+4 4+6 5+8 9+2 8+3 3+9

3 COLORS

| 1+4+3 | 4+6+7 | 5+8+3 | 9+2+4 | 8+3+6 | 3+9+5 |

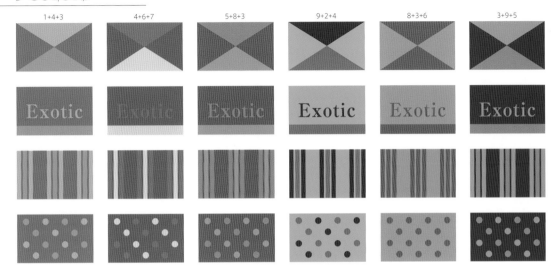

4 COLORS

| 1+4+3+7 | 4+6+7+1 | 5+8+3+9 | 9+2+4+5 | 8+3+6+2 | 3+9+5+8 |

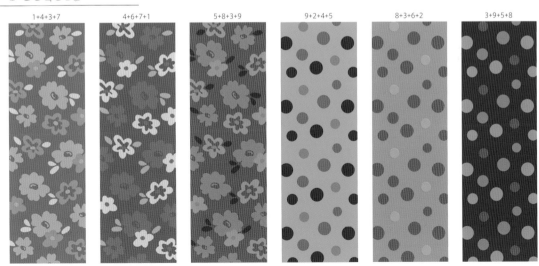

맑음 · 산뜻함
Clean & Fresh

기업 이미지 , 건강 , 에코 등을 테마로 한 디자인에서는 초록과 파랑을 메인으로 한 배색을 많이 볼 수 있습니다 . 포인트 색 사용에 따라서 원하는 이미지에 딱 맞게 연출할 수 있습니다 . 이번 장에서 기분 좋은 청량감을 주는 배색 아이디어를 찾아보세요 .

에코
Ecology

에코는 자연환경보존과 관련된 모든 것을 가리킵니다. 풍요로운 자연의 나무를 초록, 연두, 갈색으로 표현합니다. 그에 더해 투명한 푸른 하늘을 산뜻한 엷은 파랑으로 배색하면 자연친화적인 이미지를 표현할 수 있습니다.

IMAGE & COLOR

삼림욕

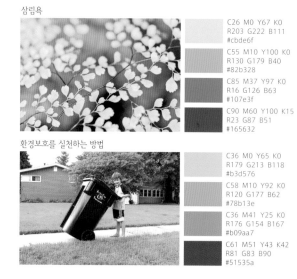

C26 M0 Y67 K0
R203 G222 B111
#cbde6f

C55 M10 Y100 K0
R130 G179 B40
#82b328

C85 M37 Y97 K0
R16 G126 B63
#107e3f

C90 M60 Y100 K15
R23 G87 B51
#165632

움트는 새싹에서 느껴지는 생명력

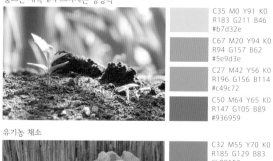

C35 M0 Y91 K0
R183 G211 B46
#b7d32e

C67 M20 Y94 K0
R94 G157 B62
#5e9d3e

C27 M42 Y56 K0
R196 G156 B114
#c49c72

C50 M64 Y65 K0
R147 G105 B89
#936959

환경보호를 실천하는 방법

C36 M0 Y65 K0
R179 G213 B118
#b3d576

C58 M10 Y92 K0
R120 G177 B62
#78b13e

C36 M41 Y25 K0
R176 G154 B167
#b09aa7

C61 M51 Y43 K42
R81 G83 B90
#51535a

유기농 채소

C32 M55 Y70 K0
R185 G129 B83
#b98153

C74 M0 Y73 K0
R33 G175 B107
#21af6b

C5 M90 Y90 K0
R225 G57 B34
#e13922

C6 M25 Y85 K0
R241 G197 B48
#f1c530

Envelope

Logo

ORGANIC

Sticker

ECO DRIVE

NOTE BOOK

MEMO
Recycled Paper

Card

소시무 주식회사

소시무 다로
Taro Soshimu

우300-0064 도쿄도 지요다구 간다 사루가쿠초 55빌딩
TEL:03-5217-2400 / FAX:03-5217-7470

Letter Paper

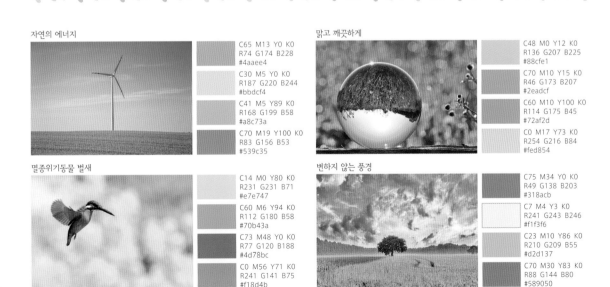

자연의 에너지

C65 M13 Y0 K0
R74 G174 B228
#4aaee4

C30 M5 Y0 K0
R187 G220 B244
#bbdcf4

C41 M5 Y89 K0
R168 G199 B58
#a8c73a

C70 M19 Y100 K0
R83 G156 B53
#539c35

맑고 깨끗하게

C48 M0 Y12 K0
R136 G207 B225
#88cfe1

C70 M10 Y15 K0
R46 G173 B207
#2eadcf

C60 M10 Y100 K0
R114 G175 B45
#72af2d

C0 M17 Y73 K0
R254 G216 B84
#fed854

멸종위기동물 벌새

C14 M0 Y80 K0
R231 G231 B71
#e7e747

C60 M6 Y94 K0
R112 G180 B58
#70b43a

C73 M48 Y0 K0
R77 G120 B188
#4d78bc

C0 M56 Y71 K0
R241 G141 B75
#f18d4b

변하지 않는 풍경

C75 M34 Y0 K0
R49 G138 B203
#318acb

C7 M4 Y3 K0
R241 G243 B246
#f1f3f6

C23 M10 Y86 K0
R210 G209 B55
#d2d137

C70 M30 Y83 K0
R88 G144 B80
#589050

163

SELECT COLOR

1
C26 M0 Y67 K0
R203 G222 B111
#cbde6f

2
C41 M5 Y89 K0
R168 G199 B58
#a8c73a

3
C60 M6 Y94 K0
R112 G180 B58
#70b43a

4
C14 M0 Y80 K0
R231 G231 B71
#e7e747

5
C74 M0 Y73 K0
R33 G175 B107
#21af6b

6
C48 M0 Y12 K0
R136 G207 B225
#88cfe1

7
C65 M13 Y0 K0
R74 G174 B228
#4aaee4

8
C7 M4 Y3 K0
R241 G243 B246
#f1f3f6

9
C32 M55 Y70 K0
R185 G129 B83
#b98153

2 COLORS

3+1 5+2 7+6 4+5 7+1 8+6

Ecology Ecology Ecology Ecology Ecology Ecology

3 COLORS

3+1+5 5+2+9 7+6+1 4+5+2 7+1+2 8+6+1

4 COLORS

3+1+5+8 5+2+9+1 7+6+1+5 4+5+2+8 7+1+2+9 8+6+1+4

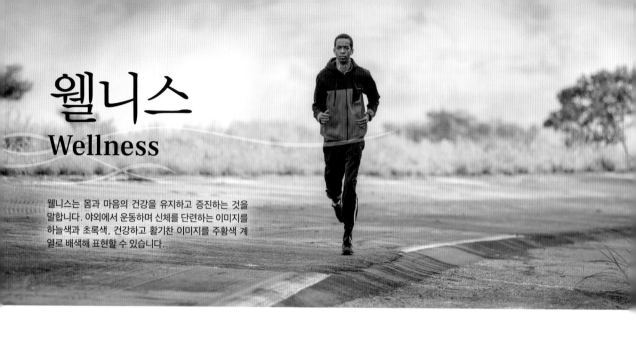

웰니스
Wellness

웰니스는 몸과 마음의 건강을 유지하고 증진하는 것을
말합니다. 야외에서 운동하며 신체를 단련하는 이미지를
하늘색과 초록색, 건강하고 활기찬 이미지를 주황색 계
열로 배색해 표현할 수 있습니다.

IMAGE & COLOR

워밍업

C45 M0 Y0 K0
R143 G211 B245
#8fd3f5

C22 M0 Y0 K0
R206 G235 B251
#ceebfb

C4 M10 Y70 K0
R249 G226 B96
#f9e260

C44 M0 Y79 K0
R159 G203 B86
#9fcb56

지방을 연소하는 달리기

C33 M0 Y60 K0
R186 G216 B129
#bad881

C0 M26 Y31 K0
R249 G205 B174
#f9cdae

C10 M0 Y70 K0
R239 G236 B100
#efec64

C0 M57 Y49 K0
R240 G139 B114
#f08b72

허브티

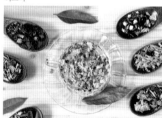

C5 M15 Y26 K0
R243 G223 B193
#f3dfc1

C0 M16 Y62 K0
R254 G219 B114
#fedb72

C56 M0 Y69 K0
R120 G192 B112
#78c070

C54 M32 Y0 K0
R127 G157 B209
#7f9dd1

건강 식단

C60 M0 Y53 K0
R103 G190 B145
#67be91

C3 M27 Y53 K0
R245 G199 B129
#f5c781

C12 M73 Y44 K0
R217 G99 B108
#d9636c

C14 M52 Y75 K0
R219 G143 B72
#db8f48

리프레시

C22 M0 Y62 K0
R212 G226 B124
#d4e27c

C63 M0 Y83 K0
R98 G184 B85
#62b855

C40 M0 Y5 K0
R160 G216 B239
#a0d8ef

C15 M54 Y68 K0
R217 G139 B84
#d98b54

도보여행

C39 M0 Y6 K0
R163 G217 B237
#a3d9ed

C7 M41 Y65 K0
R234 G168 B95
#eaa85f

C0 M55 Y57 K0
R241 G143 B101
#f18f65

C31 M54 Y61 K13
R171 G120 B90
#ab785a

명상

C33 M0 Y60 K0
R186 G216 B129
#bad881

C4 M34 Y82 K0
R242 G182 B56
#f2b638

C0 M25 Y18 K0
R249 G208 B198
#f9d0c6

C40 M41 Y0 K0
R165 G152 B201
#a598c9

수분보충

C54 M20 Y0 K0
R122 G175 B223
#7aafdf

C50 M0 Y10 K0
R129 G205 B228
#81cde4

C37 M0 Y28 K0
R172 G217 B197
#acd9c5

C0 M5 Y30 K0
R255 G243 B195
#fff3c3

SELECT COLOR

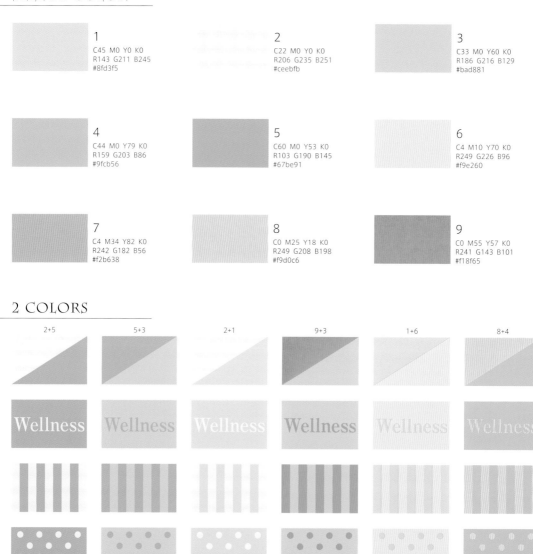

1
C45 M0 Y0 K0
R143 G211 B245
#8fd3f5

2
C22 M0 Y0 K0
R206 G235 B251
#ceebfb

3
C33 M0 Y60 K0
R186 G216 B129
#bad881

4
C44 M0 Y79 K0
R159 G203 B86
#9fcb56

5
C60 M0 Y53 K0
R103 G190 B145
#67be91

6
C4 M10 Y70 K0
R249 G226 B96
#f9e260

7
C4 M34 Y82 K0
R242 G182 B56
#f2b638

8
C0 M25 Y18 K0
R249 G208 B198
#f9d0c6

9
C0 M55 Y57 K0
R241 G143 B101
#f18f65

2 COLORS

2+5 5+3 2+1 9+3 1+6 8+4

Wellness Wellness Wellness Wellness Wellness Wellness

3 COLORS

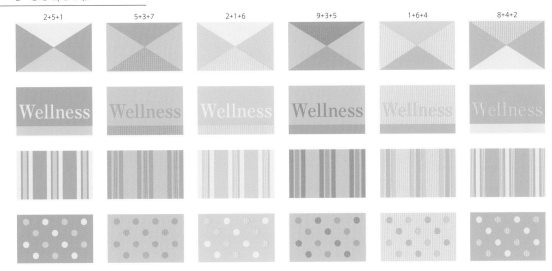

| 2+5+1 | 5+3+7 | 2+1+6 | 9+3+5 | 1+6+4 | 8+4+2 |

4 COLORS

| 2+5+1+7 | 5+3+7+9 | 2+1+6+8 | 9+3+5+4 | 1+6+4+5 | 8+4+2+1 |

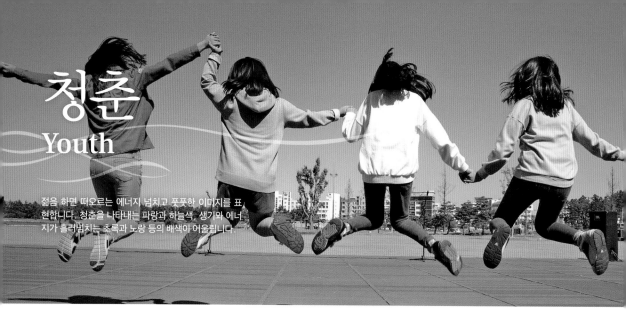

청춘
Youth

젊음 하면 떠오르는 에너지 넘치고 풋풋한 이미지를 표현합니다. 청춘을 나타내는 파랑과 하늘색, 생기와 에너지가 흘러넘치는 초록과 노랑 등의 배색이 어울립니다.

IMAGE & COLOR

내일을 향해

	C10 M3 Y0 K0 R234 G242 B251 #eaf2fb
	C55 M20 Y0 K0 R119 G174 B222 #77aede
	C83 M35 Y0 K0 R0 G132 B201 #0084c9
	C94 M90 Y0 K61 R7 G6 B79 #07064f

청춘의 여름

	C70 M0 Y13 K0 R13 G184 B218 #0db8da
	C40 M0 Y5 K0 R160 G216 B239 #a0d8ef
	C15 M12 Y11 K0 R223 G221 B222 #dfddde
	C0 M14 Y69 K0 R255 G222 B97 #ffde61

어린잎

	C30 M0 Y76 K0 R194 G217 B89 #c2d959
	C55 M0 Y78 K0 R125 G192 B92 #7dc05c
	C74 M12 Y100 K0 R59 G161 B56 #3ba138
	C87 M45 Y100 K0 R16 G115 B59 #10733b

활력을 주는 아침식사

	C0 M15 Y26 K0 R252 G226 B194 #fce2c2
	C0 M41 Y87 K0 R246 G170 B38 #f6aa26
	C50 M20 Y0 K0 R134 G179 B224 #86b3e0
	C30 M0 Y80 K0 R195 G217 B78 #c3d94e

방과 후 친구와의 수다

C5 M0 Y5 K0
R246 G250 B246
#f6faf6

C36 M0 Y12 K0
R172 G220 B227
#acdce3

C64 M24 Y0 K0
R90 G161 B216
#5aa1d8

C5 M0 Y60 K0
R249 G242 B127
#f9f27f

보송보송 병아리의 노랑

C0 M0 Y30 K0
R255 G251 B199
#fffbc7

C0 M35 Y80 K0
R248 G183 B61
#f8b73d

C40 M0 Y80 K0
R170 G207 B82
#aacf52

C0 M9 Y90 K0
R255 G228 B0
#ffe400

저녁 무렵의 세피아톤

C0 M5 Y14 K0
R255 G246 B226
#fff6e2

C2 M15 Y26 K0
R249 G225 B194
#f9e1c2

C10 M37 Y64 K0
R230 G175 B100
#e6af64

C35 M58 Y82 K15
R162 G110 B56
#a26e38

스터디 타임

C0 M0 Y70 K0
R255 G244 B98
#fff462

C25 M0 Y88 K0
R207 G220 B48
#cfdc30

C57 M0 Y18 K0
R105 G197 B212
#69c5d4

C40 M32 Y27 K0
R167 G167 B172
#a7a7ac

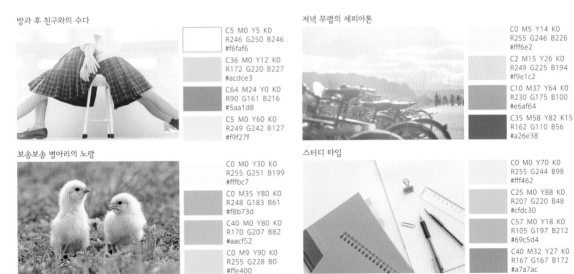

SELECT COLOR

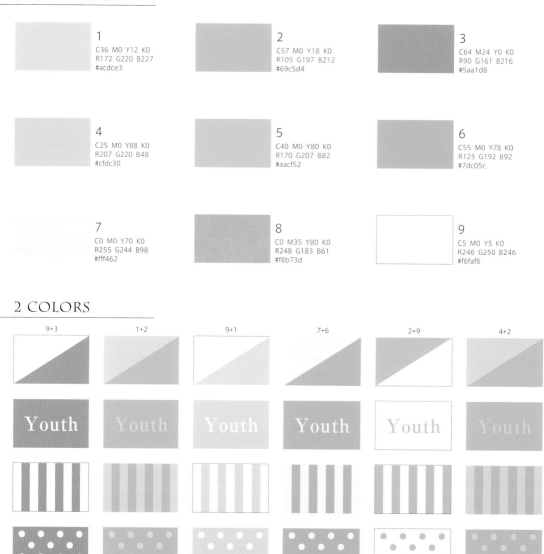

1
C36 M0 Y12 K0
R172 G220 B227
#acdce3

2
C57 M0 Y18 K0
R105 G197 B212
#69c5d4

3
C64 M24 Y0 K0
R90 G161 B216
#5aa1d8

4
C25 M0 Y88 K0
R207 G220 B48
#cfdc30

5
C40 M0 Y80 K0
R170 G207 B82
#aacf52

6
C55 M0 Y78 K0
R125 G192 B92
#7dc05c

7
C0 M0 Y70 K0
R255 G244 B98
#fff462

8
C0 M35 Y80 K0
R248 G183 B61
#f8b73d

9
C5 M0 Y5 K0
R246 G250 B246
#f6faf6

2 COLORS

9+3 1+2 9+1 7+6 2+9 4+2

Youth Youth Youth Youth Youth Youth

172

3 COLORS

4 COLORS

시트러스
Citrus

감귤류의 오렌지, 레몬, 라임 등 건강한 색의 밝고 비비
드한 조합에 신선하고 생기 있는 하늘색을 더하면 산뜻
한 느낌을 표현할 수 있습니다.

IMAGE & COLOR

싱싱한 오렌지, 자몽, 레몬

	C59 M0 Y66 K0 R110 G190 B118 #6ebe76
	C8 M5 Y100 K0 R243 G227 B0 #f3e300
	C0 M32 Y100 K0 R249 G187 B0 #f9bb00
	C0 M70 Y89 K0 R237 G109 B34 #ed6d22

상큼한 탄산수

	C22 M0 Y11 K0 R208 G234 B232 #d0eae8
	C52 M0 Y13 K0 R123 G203 B222 #7bcbde
	C37 M0 Y83 K0 R178 G210 B73 #b2d249
	C0 M30 Y85 K0 R250 G192 B44 #fac02c

생기 넘치는 꽃다발

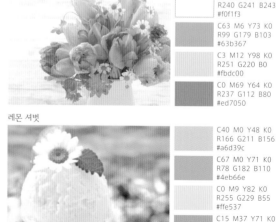

	C7 M5 Y4 K0 R240 G241 B243 #f0f1f3
	C63 M6 Y73 K0 R99 G179 B103 #63b367
	C3 M12 Y98 K0 R251 G220 B0 #fbdc00
	C0 M69 Y64 K0 R237 G112 B80 #ed7050

레몬 셔벗

	C40 M0 Y48 K0 R166 G211 B156 #a6d39c
	C67 M0 Y71 K0 R78 G182 B110 #4eb66e
	C0 M9 Y82 K0 R255 G229 B55 #ffe537
	C15 M37 Y71 K0 R221 G171 B86 #ddab56

산뜻한 민트

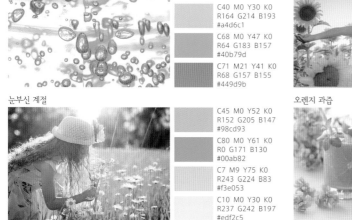

C12 M0 Y8 K0
R231 G244 B239
#e7f4ef

C40 M0 Y30 K0
R164 G214 B193
#a4d6c1

C68 M0 Y47 K0
R64 G183 B157
#40b79d

C71 M21 Y41 K0
R68 G157 B155
#449d9b

해바라기와 태양

C51 M0 Y12 K0
R126 G204 B224
#7ecce0

C0 M11 Y80 K0
R255 G226 B63
#ffe23f

C0 M38 Y88 K0
R247 G176 B33
#f7b021

C43 M0 Y90 K0
R162 G203 B57
#a2cb39

눈부신 계절

C45 M0 Y52 K0
R152 G205 B147
#98cd93

C80 M0 Y61 K0
R0 G171 B130
#00ab82

C7 M9 Y75 K0
R243 G224 B83
#f3e053

C10 M0 Y30 K0
R237 G242 B197
#edf2c5

오렌지 과즙

C0 M38 Y80 K0
R247 G177 B60
#f7b13c

C0 M59 Y84 K0
R240 G134 B46
#f0862e

C5 M18 Y100 K0
R245 G209 B0
#f5d100

C55 M0 Y45 K0
R119 G196 B161
#77c4a1

SELECT COLOR

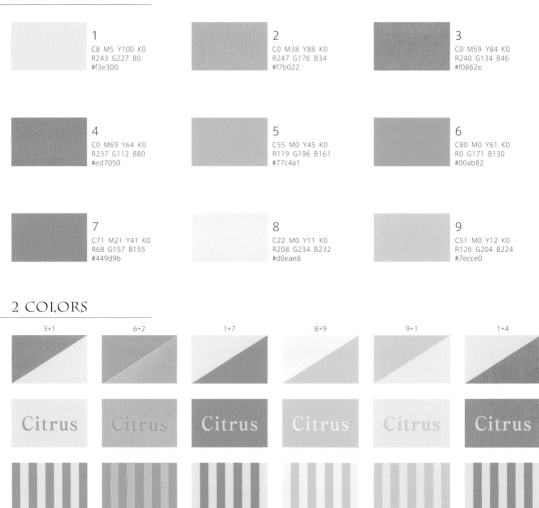

1
C8 M5 Y100 K0
R243 G227 B0
#f3e300

2
C0 M38 Y88 K0
R247 G176 B34
#f7b022

3
C0 M59 Y84 K0
R240 G134 B46
#f0862e

4
C0 M69 Y64 K0
R237 G112 B80
#ed7050

5
C55 M0 Y45 K0
R119 G196 B161
#77c4a1

6
C80 M0 Y61 K0
R0 G171 B130
#00ab82

7
C71 M21 Y41 K0
R68 G157 B155
#449d9b

8
C22 M0 Y11 K0
R208 G234 B232
#d0eae8

9
C51 M0 Y12 K0
R126 G204 B224
#7ecce0

2 COLORS

3+1 6+2 1+7 8+9 9+1 1+4

Citrus Citrus Citrus Citrus Citrus Citrus

3 COLORS

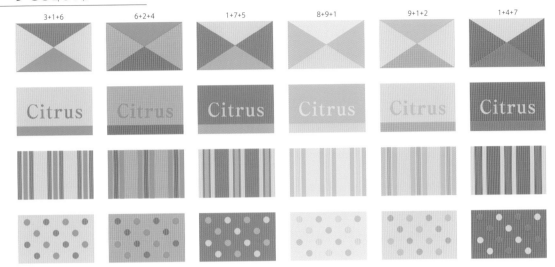

3+1+6 6+2+4 1+7+5 8+9+1 9+1+2 1+4+7

4 COLORS

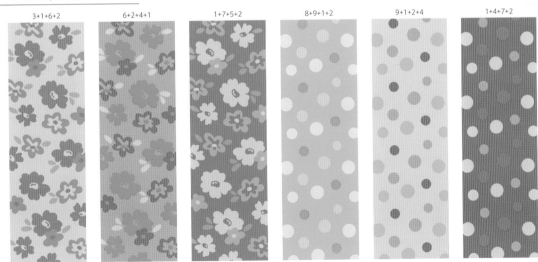

3+1+6+2 6+2+4+1 1+7+5+2 8+9+1+2 9+1+2+4 1+4+7+2

상쾌한 아침
Good Morning

상쾌하고 기분 좋은 아침을 떠올리게 하는 배색입니다.
태양이 비치는 맑은 하늘의 파랑, 아침 이슬이 맺힌 풀잎
의 초록, 건강한 아침식사를 연상시키는 색깔인 오렌지,
노랑, 갈색으로 표현할 수 있습니다.

IMAGE & COLOR

풀잎에 맺힌 이슬 한 방울

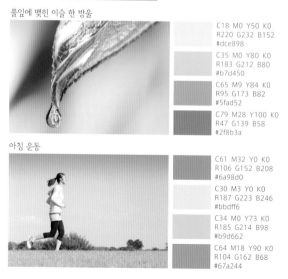

C18 M0 Y50 K0
R220 G232 B152
#dce898

C35 M0 Y80 K0
R183 G212 B80
#b7d450

C65 M9 Y84 K0
R95 G173 B82
#5fad52

C79 M28 Y100 K0
R47 G139 B58
#2f8b3a

아침 운동

C61 M32 Y0 K0
R106 G152 B208
#6a98d0

C30 M3 Y0 K0
R187 G223 B246
#bbdff6

C34 M0 Y73 K0
R185 G214 B98
#b9d662

C64 M18 Y90 K0
R104 G162 B68
#67a244

푸른 하늘과 민들레

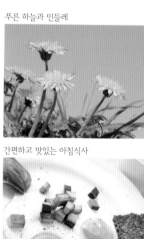

C48 M14 Y0 K0
R138 G189 B231
#8abde7

C0 M21 Y80 K0
R253 G208 B62
#fdd03e

C44 M4 Y72 K0
R158 G200 B102
#9ec866

C74 M30 Y86 K0
R73 G141 B76
#498d4c

간편하고 맛있는 아침식사

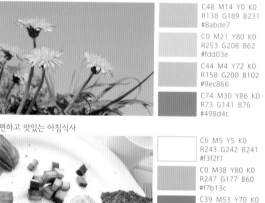

C6 M5 Y5 K0
R243 G242 B241
#f3f2f1

C0 M38 Y80 K0
R247 G177 B60
#f7b13c

C39 M53 Y70 K0
R171 G129 B85
#ab8155

C52 M17 Y74 K0
R138 G175 B95
#8aaf5f

Sticker

Envelope

Logo

Card

NOTE BOOK

Breakfast

Welcome to my HOUSE

FOR YOU

NICE TO MEET you

Letter Paper

소시무 주식회사

소시무 다로
Taro Soshimu

〒101-0064 도쿄도 치요다구 神田 사루가쿠쵸 3丁目5番7號
TEL:03-5297-2400 / FAX:03-5297-2420

피부 미인

| C6 M9 Y8 K0 R242 G235 B232 #f2ebe8 |
| C0 M23 Y24 K0 R250 G212 B190 #fad4be |
| C33 M25 Y24 K0 R183 G184 B184 #b7b8b8 |
| C40 M10 Y80 K0 R170 G195 B81 #aac351 |

휴일의 맑은 날씨

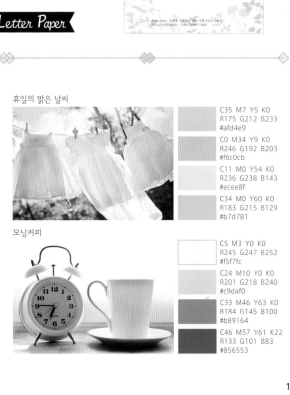

| C35 M7 Y5 K0 R175 G212 B233 #afd4e9 |
| C0 M34 Y9 K0 R246 G192 B203 #f6c0cb |
| C11 M0 Y54 K0 R236 G238 B143 #ecee8f |
| C34 M0 Y60 K0 R183 G215 B129 #b7d781 |

참새의 지저귐

| C12 M6 Y7 K0 R230 G235 B236 #e6ebec |
| C26 M9 Y70 K0 R203 G209 B101 #cbd165 |
| C15 M30 Y46 K0 R221 G186 B141 #ddba8d |
| C45 M56 Y55 K0 R158 G121 B108 #9e796c |

모닝커피

| C5 M3 Y0 K0 R245 G247 B252 #f5f7fc |
| C24 M10 Y0 K0 R201 G218 B240 #c9daf0 |
| C33 M46 Y63 K0 R184 G145 B100 #b89164 |
| C46 M57 Y61 K22 R133 G101 B83 #856553 |

SELECT COLOR

1
C30 M3 Y0 K0
R187 G223 B246
#bbdff6

2
C48 M14 Y0 K0
R138 G189 B231
#8abde7

3
C61 M32 Y0 K0
R106 G152 B208
#6a98d0

4
C34 M0 Y60 K0
R183 G215 B129
#b7d781

5
C53 M5 Y87 K0
R134 G188 B71
#86bc47

6
C12 M6 Y7 K0
R230 G235 B236
#e6ebec

7
C0 M21 Y80 K0
R253 G208 B62
#fdd03e

8
C0 M38 Y80 K0
R247 G177 B60
#f7b13c

9
C33 M46 Y63 K0
R184 G145 B100
#b89164

2 COLORS

6+2	7+3	9+6	4+5	3+1	8+6

3 COLORS

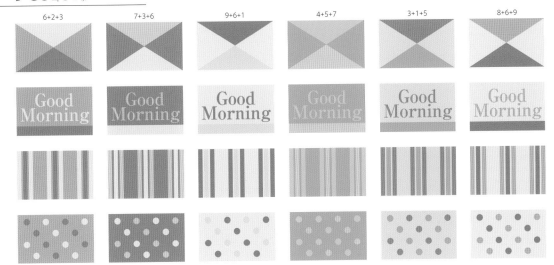

| 6+2+3 | 7+3+6 | 9+6+1 | 4+5+7 | 3+1+5 | 8+6+9 |

4 COLORS

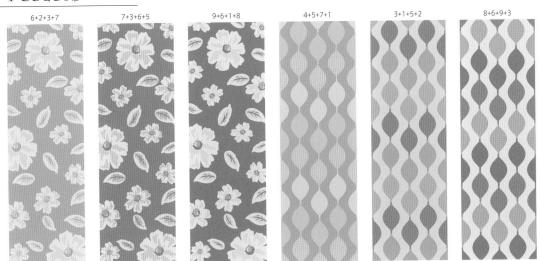

| 6+2+3+7 | 7+3+6+5 | 9+6+1+8 | 4+5+7+1 | 3+1+5+2 | 8+6+9+3 |

자연스러움 · 여유로움
Natural & Relax

자연스럽고 여유로운 분위기의 배색은 연령과 성별을 불문하고 많은 사람들에게 사랑받습니다 . 이번 장에서는 자연 , 휴식 , 가족 , 핸드메이드 등을 테마로 편안하고 포근한 분위기를 연출하고 싶을 때의 배색 디자인을 소개합니다 .

자연
Nature

대자연의 숲을 나타내는 초록, 광활한 푸른 하늘과 맑은
바다를 담은 파랑, 포인트 색으로 석양의 오렌지색이나
땅의 갈색 등을 넣으면 웅장한 자연의 배색을 표현할 수
있습니다.

IMAGE & COLOR

생명력

	C26 M7 Y74 K0 R203 G212 B92 #cbd35b
	C53 M10 Y83 K0 R135 G182 B79 #86b64e
	C36 M59 Y64 K20 R153 G103 B78 #99674e
	C45 M71 Y71 K51 R97 G54 B42 #613529

넓은 초원과 양떼

	C50 M12 Y100 K0 R145 G181 B34 #90b521
	C70 M26 Y100 K0 R87 G148 B53 #579334
	C67 M39 Y0 K0 R91 G137 B199 #5a88c6
	C36 M64 Y81 K0 R177 G110 B63 #b06e3f

풀밭에서의 휴식

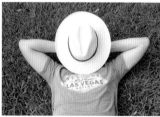

	C31 M3 Y52 K0 R190 G216 B146 #bed792
	C55 M21 Y85 K0 R131 G166 B73 #83a649
	C11 M13 Y50 K0 R233 G218 B145 #e9d990
	C45 M33 Y28 K0 R155 G162 B169 #9aa1a9

꿀벌과 벌집

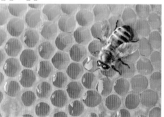

	C7 M32 Y66 K0 R237 G186 B98 #ecb961
	C11 M66 Y88 K0 R221 G115 B41 #dc7229
	C45 M59 Y76 K36 R118 G85 B52 #755434
	C0 M0 Y0 K100 R0 G0 B0 #000000

Shopping Bag

Tag

Wallpaper

Card

Museum of Natural History

Have a Nice Weekend!

Thank you

POINT CARD

NATURE

산 정상에서 보는 풍경

C70 M26 Y24 K0
R73 G153 B179
#4998b2

C40 M8 Y16 K0
R163 G205 B213
#a3ccd4

C28 M42 Y85 K0
R195 G153 B58
#c3993a

C51 M60 Y85 K9
R138 G105 B59
#8a683a

즐거운 트래킹

C70 M41 Y11 K0
R84 G132 B183
#5384b6

C3 M18 Y73 K0
R249 G213 B85
#f8d454

C52 M55 Y0 K0
R139 G120 B182
#8a77b5

C61 M17 Y70 K0
R111 G168 B105
#6ea768

바다에서의 힐링

C0 M5 Y20 K0
R255 G245 B215
#fff4d6

C0 M28 Y39 K0
R249 G200 B157
#f8c89c

C40 M9 Y20 K0
R164 G203 B205
#a3cacc

C61 M14 Y20 K0
R99 G176 B197
#63b0c4

마법 같은 순간

C71 M32 Y23 K0
R74 G144 B175
#4a8fae

C7 M43 Y72 K0
R234 G164 B80
#e9a34f

C10 M63 Y80 K0
R223 G122 B57
#df7939

C67 M55 Y51 K24
R87 G93 B96
#575d60

185

SELECT COLOR

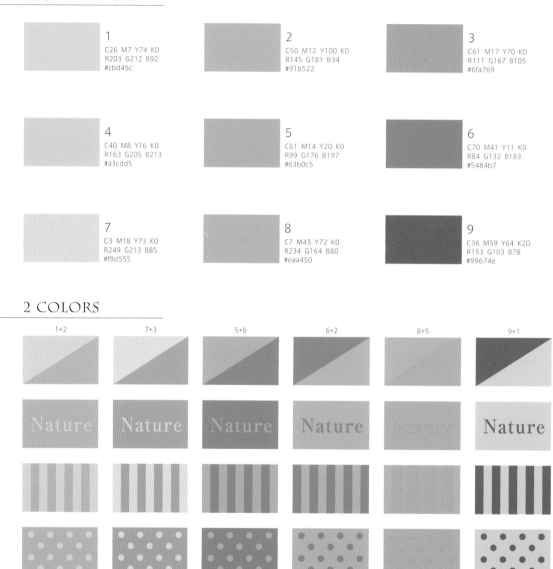

1
C26 M7 Y74 K0
R203 G212 B92
#cbd45c

2
C50 M12 Y100 K0
R145 G181 B34
#91b522

3
C61 M17 Y70 K0
R111 G167 B105
#6fa769

4
C40 M8 Y16 K0
R163 G205 B213
#a3cdd5

5
C61 M14 Y20 K0
R99 G176 B197
#63b0c5

6
C70 M41 Y11 K0
R84 G132 B183
#5484b7

7
C3 M18 Y73 K0
R249 G213 B85
#f9d555

8
C7 M43 Y72 K0
R234 G164 B80
#eaa450

9
C36 M59 Y64 K20
R153 G103 B78
#99674e

2 COLORS

| 1+2 | 7+3 | 5+6 | 6+2 | 8+5 | 9+1 |

Nature Nature Nature Nature Nature Nature

3 COLORS

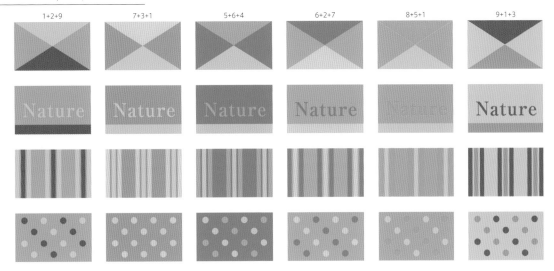

| 1+2+9 | 7+3+1 | 5+6+4 | 6+2+7 | 8+5+1 | 9+1+3 |

4 COLORS

| 1+2+9+4 | 7+3+1+9 | 5+6+4+2 | 6+2+7+4 | 8+5+1+7 | 9+1+3+5 |

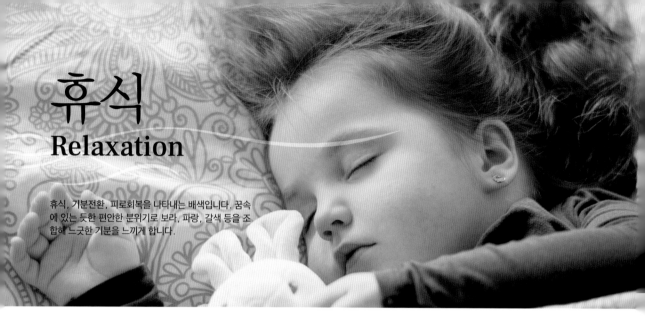

휴식
Relaxation

휴식, 기분전환, 피로회복을 나타내는 배색입니다. 꿈속
에 있는 듯한 편안한 분위기로 보라, 파랑, 갈색 등을 조
합해 느긋한 기분을 느끼게 합니다.

IMAGE & COLOR

꿈속 같은 하늘

C53 M33 Y0 K0
R130 G156 B208
#829cd0

C32 M17 Y0 K0
R182 G199 B231
#b6c7e6

C7 M33 Y31 K0
R235 G187 B167
#ebbba6

C24 M50 Y0 K0
R198 G145 B191
#c690be

동화

C30 M9 Y38 K0
R191 G210 B172
#bfd1ab

C8 M10 Y15 K0
R238 G230 B218
#ede6da

C0 M30 Y8 K0
R247 G200 B209
#f7c7d1

C46 M18 Y7 K0
R147 G185 B217
#92b9d8

라벤더 아로마

C19 M27 Y0 K0
R211 G193 B222
#d3c0dd

C40 M42 Y0 K0
R165 G150 B199
#a596c7

C32 M10 Y45 K0
R187 G206 B157
#bacd9c

C59 M22 Y76 K0
R119 G162 B91
#77a25b

릴랙스를 위한 허브티

C18 M14 Y17 K0
R216 G215 B209
#d8d6d0

C9 M29 Y66 K0
R234 G190 B100
#e9bd63

C12 M47 Y74 K10
R210 G144 B70
#d18f45

C55 M11 Y80 K0
R128 G179 B86
#80b355

Shopping Bag

Tag

Wallpaper

specialty
Herb
SHOP

Natural
beauty

Relax
&
Enjoy
ONESELF

Thank you

Card

POINT CARD

1 2 3 4 5 6
7 8 9 10 11 12

오르골의 음색

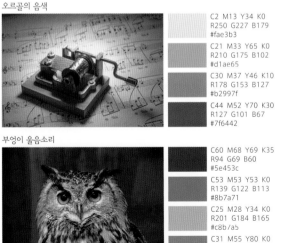

	C2 M13 Y34 K0 R250 G227 B179 #fae3b3
	C21 M33 Y65 K0 R210 G175 B102 #d1ae65
	C30 M37 Y46 K10 R178 G153 B127 #b2997f
	C44 M52 Y70 K30 R127 G101 B67 #7f6442

부엉이 울음소리

	C60 M68 Y69 K35 R94 G69 B60 #5e453c
	C53 M53 Y53 K0 R139 G122 B113 #8b7a71
	C25 M28 Y34 K0 R201 G184 B165 #c8b/a5
	C31 M55 Y80 K0 R187 G129 B66 #bb8041

아기천사의 휴식

	C34 M20 Y0 K0 R178 G193 B227 #b1c0e3
	C16 M20 Y30 K0 R220 G205 B180 #dcccb3
	C40 M25 Y26 K0 R166 G178 B180 #a6b2b4
	C44 M43 Y36 K25 R131 G120 B122 #83777a

잠이 쏟아지는 침실

	C15 M20 Y14 K0 R222 G207 B208 #ddcfd0
	C38 M38 Y28 K0 R172 G158 B165 #ab9ea5
	C44 M41 Y11 K0 R157 G150 B186 #9c95ba
	C21 M64 Y23 K0 R203 G117 B145 #ca7491

SELECT COLOR

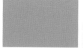

1
C24 M50 Y0 K0
R198 G145 B191
#c691bf

2
C0 M30 Y8 K0
R247 G200 B209
#f7c8d1

3
C7 M50 Y14 K0
R230 G154 B175
#e69aaf

4
C34 M20 Y0 K0
R178 G193 B227
#b2c1e3

5
C53 M33 Y0 K0
R130 G156 B208
#829cd0

6
C16 M20 Y30 K0
R220 G205 B180
#dccdb4

7
C40 M25 Y26 K0
R166 G178 B180
#a6b2b4

8
C8 M10 Y15 K0
R238 G230 B218
#eee6da

9
C30 M37 Y46 K10
R178 G153 B127
#b2997f

2 COLORS

4+2	1+4	8+7	2+1	5+4	9+2

3 COLORS

4+2+7 | 1+4+3 | 8+7+5 | 2+1+4 | 5+4+6 | 9+2+4

4 COLORS

4+2+7+5 | 1+4+3+6 | 8+7+5+2 | 2+1+4+5 | 5+4+6+2 | 9+2+4+3

북유럽
Scandinavia

독특한 형태의 동물과 식물을 모티브로 한 생활잡화 디자인이 특징입니다. 컬러풀하지만 전체적으로 회색이 감돌아 따뜻한 느낌을 주는 배색입니다.

IMAGE & COLOR

빨간 벽의 건물

C18 M7 Y10 K0
R217 G227 B228
#d8e3e4

C40 M31 Y26 K0
R167 G169 B175
#a6a8ae

C27 M72 Y71 K0
R192 G98 B72
#c06148

C43 M41 Y43 K6
R156 G143 B133
#9b8f84

알록달록한 마트료시카

C27 M15 Y9 K0
R195 G206 B220
#c3cedc

C67 M48 Y15 K0
R98 G124 B171
#627baa

C10 M70 Y59 K0
R221 G107 B89
#dd6a58

C50 M14 Y77 K0
R144 G180 B89
#8fb459

오렌지색 양귀비

C3 M39 Y58 K0
R242 G175 B111
#f1af6e

C10 M65 Y65 K0
R222 G118 B82
#de7552

C37 M9 Y61 K0
R176 G201 B123
#b0c87b

C58 M26 Y74 K0
R123 G158 B93
#7b9e5d

맛있는 시간

C63 M44 Y27 K0
R110 G132 B159
#6d839e

C11 M6 Y8 K0
R232 G235 B234
#e8ebea

C12 M32 Y61 K0
R227 G183 B109
#e3b66d

C72 M59 Y16 K33
R67 G79 B123
#434e7a

알록달록한 거리

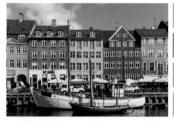

	C49 M20 Y6 K0 R139 G179 B215 #8ab3d7
	C23 M60 Y40 K0 R200 G124 B126 #c87c7d
	C14 M42 Y25 K0 R220 G166 B167 #dba5a7
	C12 M29 Y60 K0 R228 G188 B113 #e3bc71

스웨덴 민속공예품 달라호스

	C69 M54 Y10 K0 R95 G113 B170 #5f71aa
	C30 M77 Y77 K0 R186 G87 B63 #ba563e
	C63 M20 Y30 K0 R98 G166 B175 #61a5ae
	C16 M18 Y36 K0 R221 G207 B170 #ddcfaa

오로라

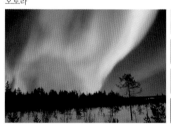

	C20 M3 Y20 K0 R213 G231 B213 #d5e6d5
	C49 M10 Y40 K0 R141 G191 B165 #8dbea5
	C22 M20 Y73 K0 R210 G195 B89 #d2c359
	C74 M53 Y42 K12 R76 G103 B120 #4b6777

전통적인 문양

	C78 M66 Y22 K0 R75 G91 B144 #4b5b8f
	C16 M34 Y73 K0 R220 G176 B83 #dbaf53
	C5 M13 Y25 K0 R244 G226 B197 #f3e2c4
	C23 M69 Y72 K0 R200 G105 B71 #c76947

SELECT COLOR

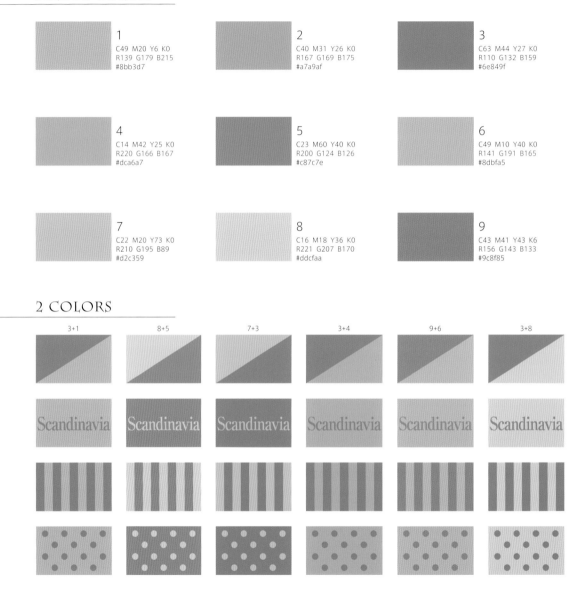

1
C49 M20 Y6 K0
R139 G179 B215
#8bb3d7

2
C40 M31 Y26 K0
R167 G169 B175
#a7a9af

3
C63 M44 Y27 K0
R110 G132 B159
#6e849f

4
C14 M42 Y25 K0
R220 G166 B167
#dca6a7

5
C23 M60 Y40 K0
R200 G124 B126
#c87c7e

6
C49 M10 Y40 K0
R141 G191 B165
#8dbfa5

7
C22 M20 Y73 K0
R210 G195 B89
#d2c359

8
C16 M18 Y36 K0
R221 G207 B170
#ddcfaa

9
C43 M41 Y43 K6
R156 G143 B133
#9c8f85

2 COLORS

3+1 8+5 7+3 3+4 9+6 3+8

Scandinavia Scandinavia Scandinavia Scandinavia Scandinavia Scandinavia

3 COLORS

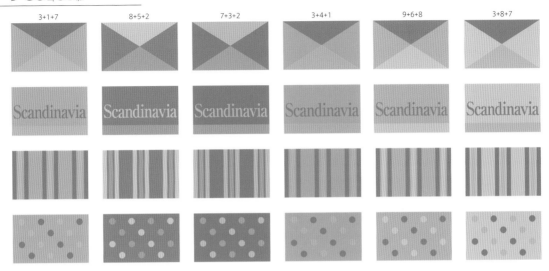

3+1+7 8+5+2 7+3+2 3+4+1 9+6+8 3+8+7

4 COLORS

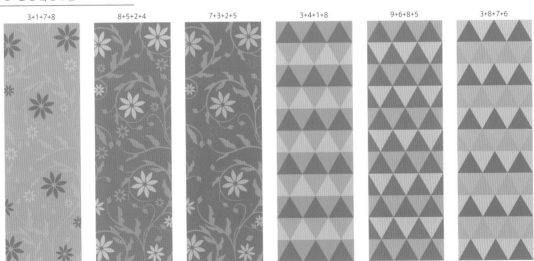

3+1+7+8 8+5+2+4 7+3+2+5 3+4+1+8 9+6+8+5 3+8+7+6

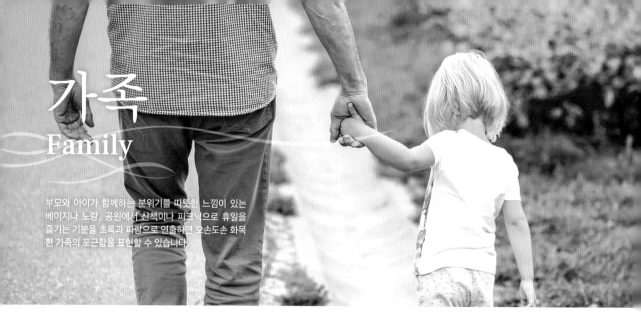

가족
Family

부모와 아이가 함께하는 분위기를 따뜻한 느낌이 있는
베이지나 노랑, 공원에서 산책이나 피크닉으로 휴일을
즐기는 기분을 초록과 파랑으로 연출하면 오손도손 화목
한 가족의 포근함을 표현할 수 있습니다.

IMAGE & COLOR

어서 오세요, 우리 집에

C20 M0 Y47 K0
R216 G230 B159
#d7e69f

C43 M0 Y68 K0
R160 G205 B112
#a0cd6f

C11 M7 Y5 K0
R232 G234 B238
#e7eaee

C22 M40 Y37 K0
R205 G164 B149
#cda395

단란한 피크닉

C45 M10 Y8 K0
R148 G198 B223
#93c5df

C50 M0 Y23 K0
R132 G204 B204
#83cbcc

C29 M0 Y65 K0
R196 G219 B117
#c4db74 a

C45 M8 Y77 K0
R157 G193 B90
#9cc059

정원 가꾸기

C35 M0 Y0 K0
R173 G222 B248
#acddf7

C0 M37 Y15 K0
R245 G185 B190
#f5b8bd

C21 M0 Y58 K0
R214 G228 B133
#d6e385

C39 M0 Y62 K0
R171 G210 B125
#aad27c

맛있는 샌드위치

C0 M10 Y30 K0
R254 G235 B190
#feeabe

C0 M38 Y23 K0
R245 G182 B176
#f5b5af

C0 M28 Y70 K0
R250 G197 B89
#fac458

C32 M0 Y70 K0
R189 G216 B105
#bdd768

다정한 온기

	C0 M6 Y30 K0 R255 G242 B194 #fff1c1
	C0 M17 Y55 K0 R253 G218 B131 #fdda82
	C0 M30 Y33 K0 R248 G197 B166 #f8c4a6
	C0 M45 Y46 K0 R244 G165 B129 #f3a580

가장 좋은 친구

	C58 M0 Y49 K0 R110 G193 B153 #6dc099
	C37 M6 Y70 K0 R177 G204 B104 #b0cb68
	C19 M27 Y38 K0 R214 G189 B159 #d5bd9e
	C2 M4 Y8 K0 R251 G247 B238 #fbf6ed

행복한 일상

	C5 M11 Y18 K0 R244 G231 B212 #f4e6d4
	C27 M24 Y29 K0 R197 G190 B177 #c4bdb1
	C4 M21 Y52 K0 R245 G209 B135 #f4d187
	C15 M42 Y56 K0 R219 G163 B114 #daa271

즐거운 일요일

	C29 M8 Y64 K0 R196 G209 B116 #c3d074
	C51 M12 Y71 K0 R140 G183 B103 #8bb666
	C0 M23 Y35 K0 R250 G210 B169 #fad2a8
	C60 M36 Y0 K0 R111 G146 B204 #6f92cb

SELECT COLOR

1
C0 M30 Y33 K0
R248 G197 B166
#f8c5a6

2
C0 M17 Y55 K0
R253 G218 B131
#fdda83

3
C0 M45 Y46 K0
R244 G165 B129
#f4a581

4
C21 M0 Y58 K0
R214 G228 B133
#d6e485

5
C39 M0 Y62 K0
R171 G210 B125
#abd27d

6
C58 M0 Y49 K0
R110 G193 B153
#6ec199

7
C35 M0 Y0 K0
R173 G222 B248
#addef8

8
C50 M0 Y23 K0
R132 G204 B204
#84cccc

9
C15 M42 Y56 K0
R219 G163 B114
#dba372

2 COLORS

3+2 6+4 7+6 3+1 8+7 9+2

Family Family Family Family Family Family

3 COLORS

3+2+1 6+4+9 7+6+2 3+1+9 8+7+2 9+2+5

4 COLORS

3+2+1+5 6+4+9+2 7+6+2+5 3+1+9+2 8+7+2+1 9+2+5+3

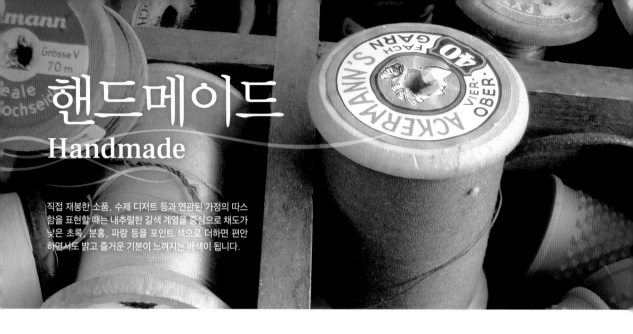

핸드메이드
Handmade

직접 재봉한 소품, 수제 디저트 등과 연관된 가정의 따스
함을 표현할 때는 내추럴한 갈색 계열을 중심으로 채도가
낮은 초록, 분홍, 파랑 등을 포인트 색으로 더하면 편안
하면서도 밝고 즐거운 기분이 느껴지는 배색이 됩니다.

IMAGE & COLOR

손뜨개 목도리

	C3 M35 Y39 K0 R242 G185 B151 #f2b896
	C50 M23 Y22 K0 R139 G173 B187 #8badbb
	C26 M75 Y75 K0 R193 G92 B65 #c15b41
	C68 M26 Y71 K15 R82 G137 B90 #51885a

직접 만든 잼을 친구들에게

	C10 M11 Y27 K0 R234 G225 B194 #eae1c2
	C21 M65 Y49 K0 R203 G114 B108 #cb726c
	C30 M59 Y30 K0 R187 G124 B141 #bb7b8d
	C10 M50 Y72 K0 R226 G149 B77 #e2944d

십자수

	C60 M40 Y7 K0 R114 G140 B190 #728cbe
	C20 M40 Y62 K0 R210 G163 B104 #d2a367
	C22 M65 Y55 K0 R201 G114 B99 #c97163
	C41 M17 Y78 K0 R168 G184 B84 #a7b853

홈메이드 쿠키

	C8 M18 Y31 K0 R237 G214 B181 #ecd6b4
	C7 M35 Y57 K0 R236 G181 B116 #ebb473
	C27 M46 Y66 K0 R196 G148 B94 #c3945d
	C7 M56 Y51 K22 R195 G118 B95 #c3755e

단추 수집

	C6 M50 Y29 K0 R232 G153 B153 #e89998
	C23 M70 Y70 K0 R199 G103 B74 #c76749
	C51 M12 Y57 K0 R138 G184 B131 #8ab883
	C20 M50 Y75 K0 R209 G144 B74 #d08f49

나의 아틀리에

	C14 M39 Y50 K0 R221 G170 B127 #dda97e
	C47 M21 Y49 K7 R144 G169 B136 #8fa887
	C35 M52 Y70 K8 R171 G126 B81 #aa7e50
	C22 M65 Y55 K0 R201 G114 B99 #c97163

다정한 곰인형 친구들

	C7 M6 Y5 K0 R240 G239 B240 #f0eff0
	C4 M23 Y43 K0 R244 G207 B153 #f3ce98
	C24 M46 Y60 K0 R202 G150 B104 #c99668
	C28 M9 Y49 K0 R197 G210 B149 #c4d295

촉감이 좋은 천

	C28 M20 Y14 K0 R193 G197 B207 #c1c5ce
	C10 M19 Y26 K0 R233 G212 B189 #e8d3bc
	C45 M17 Y47 K0 R155 G184 B148 #9ab793
	C20 M60 Y45 K0 R206 G125 B118 #cd7d76

SELECT COLOR

1
C4 M23 Y43 K0
R244 G207 B153
#f4cf99

2
C24 M46 Y60 K0
R201 G150 B104
#c99668

3
C35 M52 Y70 K8
R171 G126 B80
#ab7e50

4
C51 M12 Y57 K0
R138 G184 B131
#8ab883

5
C28 M9 Y49 K0
R197 G210 B149
#c5d295

6
C3 M35 Y39 K0
R242 G185 B151
#f2b997

7
C22 M65 Y55 K0
R201 G114 B99
#c97263

8
C6 M50 Y29 K0
R232 G153 B153
#e89999

9
C50 M23 Y22 K0
R139 G173 B187
#8badbb

2 COLORS

7+1 5+2 1+9 2+6 1+8 3+1

Handmade Handmade Handmade Handmade Handmade Handmade

3 COLORS

7+1+9 5+2+6 1+9+3 2+6+9 1+8+7 3+1+4

Handmade Handmade Handmade Handmade Handmade Handmade

4 COLORS

7+1+9+8 5+2+6+1 1+9+3+7 2+6+9+5 1+8+7+9 3+1+4+8

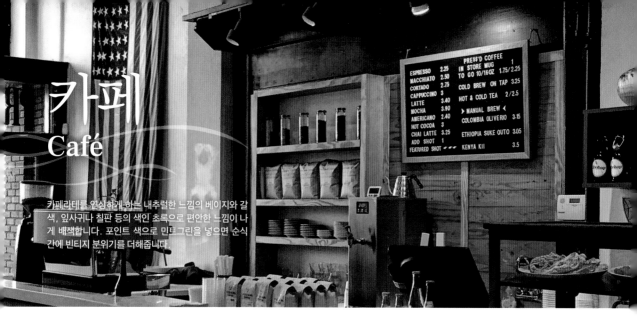

카페
Café

카페라테를 연상하게 하는 내추럴한 느낌의 베이지와 갈색, 잎사귀나 칠판 등의 색인 초록으로 편안한 느낌이 나게 배색합니다. 포인트 색으로 민트그린을 넣으면 순식간에 빈티지 분위기를 더해줍니다

IMAGE & COLOR

파리의 빈티지 카페

C21 M18 Y23 K0
R210 G205 B194
#d1cdc2

C54 M19 Y30 K0
R127 G175 B177
#7eaeb0

C73 M36 Y57 K0
R77 G135 B119
#4c8776

C75 M55 Y64 K37
R58 G79 B71
#3a4e47

커피브라운

C34 M20 Y23 K0
R180 G191 B191
#b4bfbe

C25 M34 Y55 K0
R201 G171 B121
#c9ab79

C43 M55 Y51 K36
R120 G91 B84
#785b54

C63 M56 Y52 K20
R100 G97 B98
#646161

식물이 있는 공간

C25 M40 Y41 K0
R200 G162 B142
#c7a18e

C40 M54 Y57 K0
R169 G127 B106
#a87f69

C37 M20 Y60 K0
R176 G185 B120
#b0b878

C69 M37 Y68 K24
R77 G114 B84
#4d7253

갓 구운 치즈케이크

C8 M12 Y52 K0
R240 G222 B141
#efdd8c

C15 M39 Y69 K0
R220 G167 B89
#dca759

C28 M54 Y73 K0
R193 G132 B78
#c0844d

C16 M4 Y18 K0
R222 G233 B217
#dee9d8

라테 한 잔의 휴식

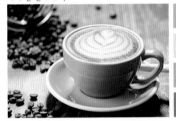

	C14 M31 Y38 K0 R223 G186 B156 #deb99b
	C5 M16 Y9 K0 R242 G223 B223 #f2dede
	C53 M10 Y20 K0 R125 G189 B201 #7dbcc9
	C40 M55 Y52 K0 R168 G126 B113 #a87d70

거리에서 마시는 커피 한 잔

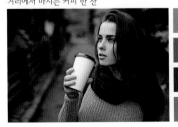

	C30 M50 Y60 K0 R189 G140 B102 #bd8b66
	C40 M69 Y73 K11 R157 G92 B68 #9d5c43
	C55 M76 Y90 K36 R103 G59 B35 #663b23
	C58 M50 Y87 K0 R129 G123 B65 #807b40

야외 테라스

	C19 M19 Y5 K0 R213 G207 B224 #d4cedf
	C10 M23 Y27 K0 R232 G204 B183 #e7ccb7
	C15 M42 Y50 K0 R219 G163 B125 #daa37c
	C75 M57 Y51 K5 R80 G103 B111 #4f666f

우유와 설탕

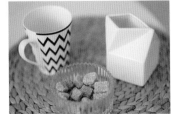

	C17 M35 Y56 K5 R217 G175 B118 #d8ae76
	C37 M53 Y72 K0 R176 G130 B82 #af8151
	C15 M15 Y10 K0 R222 G216 B221 #ded8dc
	C0 M0 Y0 K80 R89 G87 B87 #595757

SELECT COLOR

1

C14 M31 Y38 K0
R223 G186 B156
#dfba9c

2

C30 M50 Y60 K0
R189 G140 B102
#bd8c66

3

C40 M69 Y73 K11
R157 G92 B68
#9d5c44

4

C37 M20 Y60 K0
R176 G185 B120
#b0b978

5

C69 M37 Y68 K24
R77 G114 B84
#4d7254

6

C15 M39 Y69 K0
R220 G167 B89
#dca759

7

C15 M15 Y10 K0
R222 G216 B221
#ded8dd

8

C54 M19 Y30 K0
R127 G175 B177
#7fafb1

9

C43 M55 Y51 K36
R120 G91 B84
#785b54

2 COLORS

3+1 9+8 4+3 9+6 7+1 3+2

3 COLORS

3+1+9 9+8+2 4+3+1 9+6+2 7+1+8 3+2+5

4 COLORS

3+1+9+6 9+8+2+1 4+3+1+2 9+6+2+5 7+1+8+2 3+2+5+9

설렘 · 즐거움
Pop & Casual

축제와 여행 등 일상에서 벗어난 이벤트와 아이들을 위한 아이템 등에
는 두근두근 즐거운 기분이 드는 배색이 요구됩니다. 다양한 색을 사용
하는 어려운 배색이기도 하니 목적과 타깃에 맞는 배색 디자인을 찾아
보세요.

키즈
Kids

어린이들을 보면 반짝거리는 이미지와 활동적인 분위기가 떠오릅니다. 장난감과 그림도구 등 비비드하고 컬러풀한 배색으로 아이들의 설레는 기분을 표현할 수 있습니다.

IMAGE & COLOR

네모난 블록

C70 M0 Y84 K0	
R66 G177 B85	
#42b155	
C8 M8 Y93 K0	
R242 G223 B0	
#f2df00	
C74 M33 Y0 K0	
R54 G141 B205	
#358ccc	
C0 M91 Y89 K0	
R232 G53 B34	
#e73521	

놀이동산

C70 M10 Y0 K0	
R32 G174 B229	
#20ade5	
C0 M90 Y80 K0	
R232 G56 B47	
#e7382f	
C43 M0 Y90 K0	
R162 G203 B57	
#a2cb38	
C0 M62 Y90 K0	
R239 G127 B30	
#ef7e1e	

화관을 쓴 천진난만한 아이

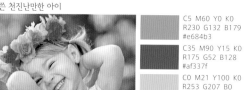

C5 M60 Y0 K0	
R230 G132 B179	
#e684b3	
C35 M90 Y15 K0	
R175 G52 B128	
#af337f	
C0 M21 Y100 K0	
R253 G207 B0	
#fdce00	
C71 M17 Y95 K0	
R77 G158 B62	
#4d9d3e	

생일파티

C0 M87 Y87 K0	
R232 G66 B37	
#e84125	
C0 M15 Y76 K0	
R255 G219 B76	
#fedb4b	
C80 M0 Y30 K0	
R0 G174 B187	
#00adba	
C78 M47 Y0 K0	
R54 G118 B188	
#3576bc	

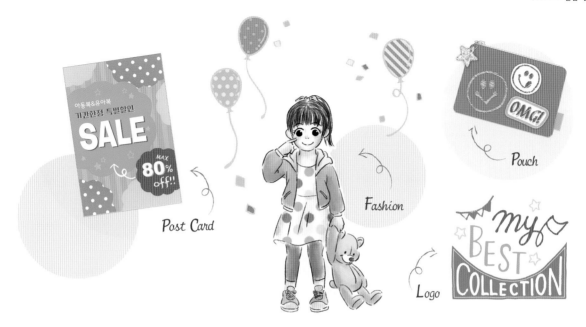

Post Card

Fashion

Pouch

Logo

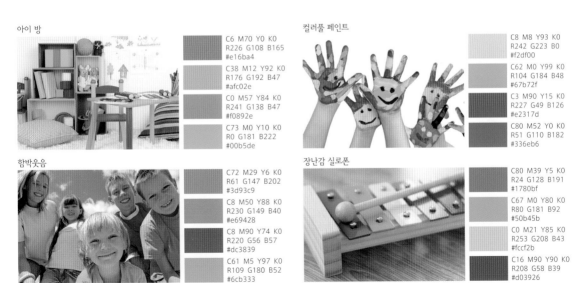

아이 방

	C6 M70 Y0 K0 R226 G108 B165 #e16ba4
	C38 M12 Y92 K0 R176 G192 B47 #afc02e
	C0 M57 Y84 K0 R241 G138 B47 #f0892e
	C73 M0 Y10 K0 R0 G181 B222 #00b5de

컬러풀 페인트

	C8 M8 Y93 K0 R242 G223 B0 #f2df00
	C62 M0 Y99 K0 R104 G184 B48 #67b72f
	C3 M90 Y15 K0 R227 G49 B126 #e2317d
	C80 M52 Y0 K0 R51 G110 B182 #336eb6

함박웃음

	C72 M29 Y6 K0 R61 G147 B202 #3d93c9
	C8 M50 Y88 K0 R230 G149 B40 #e69428
	C8 M90 Y74 K0 R220 G56 B57 #dc3839
	C61 M5 Y97 K0 R109 G180 B52 #6cb333

장난감 실로폰

	C80 M39 Y5 K0 R24 G128 B191 #1780bf
	C67 M0 Y80 K0 R80 G181 B92 #50b45b
	C0 M21 Y85 K0 R253 G208 B43 #fccf2b
	C16 M90 Y90 K0 R208 G58 B39 #d03926

SELECT COLOR

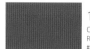

1
C16 M90 Y90 K0
R208 G58 B39
#d03a27

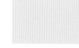

2
C8 M8 Y93 K0
R242 G223 B0
#f2df00

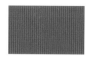

3
C3 M90 Y15 K0
R227 G49 B126
#e3317e

4
C8 M50 Y88 K0
R230 G149 B40
#e69528

5
C38 M12 Y92 K0
R176 G192 B47
#b0c02f

6
C71 M17 Y95 K0
R77 G158 B62
#4d9e3e

7
C80 M0 Y30 K0
R0 G174 B187
#00aebb

8
C80 M39 Y5 K0
R24 G129 B191
#1881bf

9
C35 M90 Y15 K0
R175 G52 B128
#af3480

2 COLORS

2+1	5+8	7+3	3+2	2+8	4+6

3 COLORS

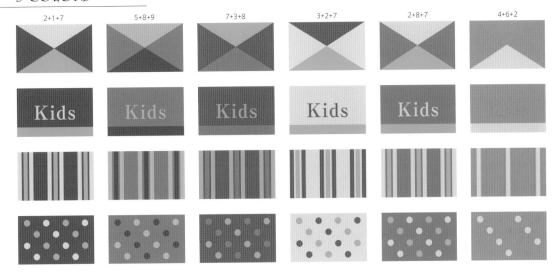

2+1+7 5+8+9 7+3+8 3+2+7 2+8+7 4+6+2

Kids Kids Kids Kids Kids

4 COLORS

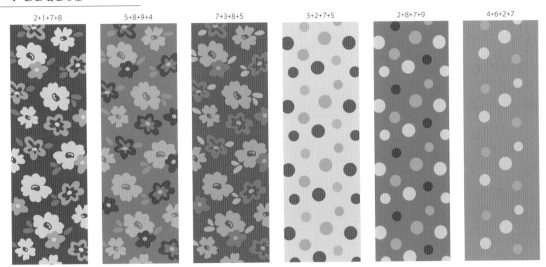

2+1+7+8 5+8+9+4 7+3+8+5 3+2+7+5 2+8+7+9 4+6+2+7

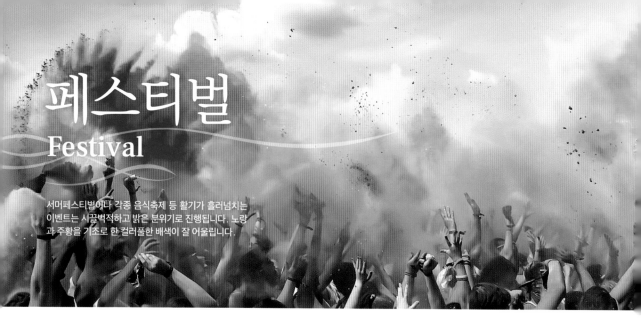

페스티벌
Festival

서머페스티벌이나 각종 음식축제 등 활기가 흘러넘치는
이벤트는 시끌벅적하고 밝은 분위기로 진행됩니다. 노랑
과 주황을 기조로 한 컬러풀한 배색이 잘 어울립니다.

IMAGE & COLOR

풍선 세리머니

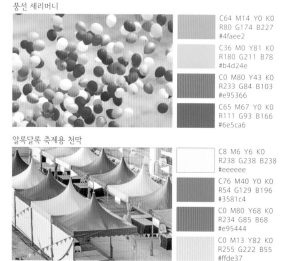

C64 M14 Y0 K0
R80 G174 B227
#4faee2

C36 M0 Y81 K0
R180 G211 B78
#b4d24e

C0 M80 Y43 K0
R233 G84 B103
#e95366

C65 M67 Y0 K0
R111 G93 B166
#6e5ca6

꽃박람회

C0 M13 Y82 K0
R255 G222 B55
#ffde37

C16 M76 Y0 K0
R208 G89 B156
#d0599c

C70 M9 Y7 K0
R37 G175 B220
#25aedc

C60 M6 Y95 K0
R113 G180 B56
#70b337

알록달록 축제용 천막

C8 M6 Y6 K0
R238 G238 B238
#eeeeee

C76 M40 Y0 K0
R54 G129 B196
#3581c4

C0 M80 Y68 K0
R234 G85 B68
#e95444

C0 M13 Y82 K0
R255 G222 B55
#ffde37

파티를 위한 달콤한 도넛

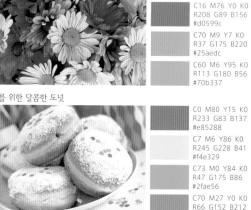

C0 M80 Y15 K0
R233 G83 B137
#e85288

C7 M6 Y86 K0
R245 G228 B41
#f4e329

C73 M0 Y84 K0
R47 G175 B86
#2fae56

C70 M27 Y0 K0
R66 G152 B212
#4297d3

Post Card

Fashion

Pouch

Logo

화사한 가랜드

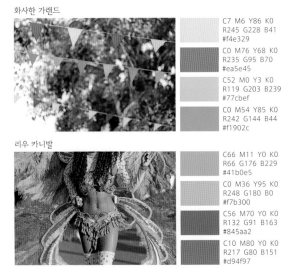

	C7 M6 Y86 K0 R245 G228 B41 #f4e329
	C0 M76 Y68 K0 R235 G95 B70 #ea5e45
	C52 M0 Y3 K0 R119 G203 B239 #77cbef
	C0 M54 Y85 K0 R242 G144 B44 #f1902c

리우 카니발

	C66 M11 Y0 K0 R66 G176 B229 #41b0e5
	C0 M36 Y95 K0 R248 G180 B0 #f7b300
	C56 M70 Y0 K0 R132 G91 B163 #845aa2
	C10 M80 Y0 K0 R217 G80 B151 #d94f97

화려한 불꽃놀이

	C0 M38 Y87 K0 R247 G176 B38 #f7b025
	C0 M81 Y28 K0 R233 G80 B121 #e85078
	C75 M3 Y77 K0 R28 G171 B99 #1caa62
	C0 M0 Y0 K100 R0 G0 B0 #000000

페이스페이팅

	C65 M0 Y10 K0 R63 G189 B224 #3ebde0
	C5 M66 Y66 K0 R230 G117 B79 #e6754f
	C5 M15 Y80 K0 R246 G215 B65 #f5d741
	C70 M0 Y51 K0 R53 G181 B149 #35b494

SELECT COLOR

1
C7 M6 Y86 K0
R245 G228 B41
#f5e429

2
C0 M36 Y95 K0
R248 G180 B0
#f8b400

3
C0 M76 Y68 K0
R235 G95 B70
#eb5f46

4
C70 M0 Y51 K0
R53 G181 B149
#35b595

5
C52 M0 Y3 K0
R119 G203 B239
#77cbef

6
C70 M27 Y0 K0
R66 G152 B212
#4298d4

7
C60 M6 Y95 K0
R113 G180 B56
#71b438

8
C0 M60 Y20 K0
R238 G134 B154
#ee869a

9
C0 M80 Y43 K0
R233 G84 B103
#e95467

2 COLORS

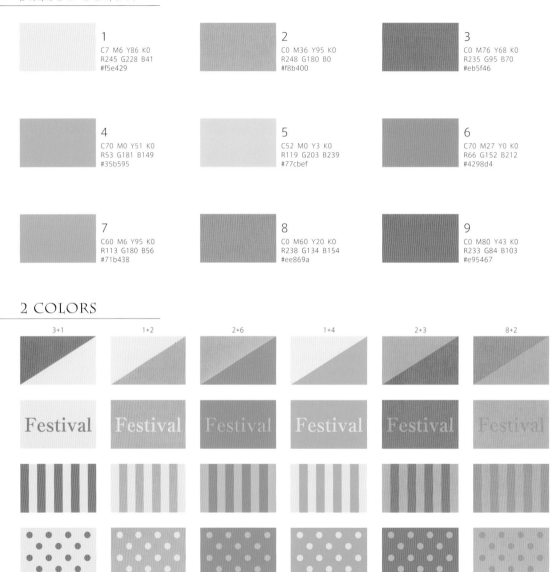

| 3+1 | 1+2 | 2+6 | 1+4 | 2+3 | 8+2 |

3 COLORS

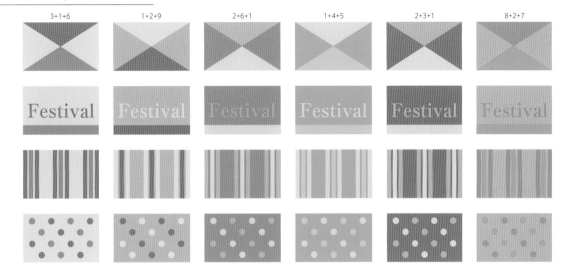

| 3+1+6 | 1+2+9 | 2+6+1 | 1+4+5 | 2+3+1 | 8+2+7 |

4 COLORS

| 3+1+6+4 | 1+2+9+7 | 2+6+1+5 | 1+4+5+2 | 2+3+1+7 | 8+2+7+6 |

아웃도어
Outdoor

등산과 야외활동을 의식한 아웃도어 배색입니다. 자연과 어울리는 초록과 파랑을 기조로, 포인트 색으로는 선명한 주황, 보라, 분홍 등 보색을 더합니다.

IMAGE & COLOR

텐트 속에서 휴식

	C0 M32 Y46 K0 R248 G191 B140 #f7bf8b
	C5 M54 Y84 K0 R234 G142 B49 #e98e30
	C23 M80 Y0 K0 R196 G77 B151 #c34d97
	C43 M44 Y75 K14 R149 G129 B73 #948049

캠프파이어

	C91 M67 Y48 K9 R22 G82 B106 #16516a
	C68 M33 Y0 K0 R82 G145 B206 #5290cd
	C41 M58 Y69 K13 R153 G109 B77 #996d4d
	C83 M72 Y62 K43 R42 G53 B62 #2a353d

맑은 공기

	C76 M58 Y0 K0 R74 G103 B176 #4a66af
	C60 M14 Y80 K0 R114 G171 B86 #71ab56
	C27 M20 Y17 K0 R196 G198 B202 #c3c5c9
	C12 M15 Y86 K0 R232 G210 B47 #e8d12f

갓 내린 커피

	C52 M13 Y82 K0 R138 G179 B80 #8ab350
	C17 M55 Y81 K0 R213 G135 B60 #d5873b
	C33 M27 Y27 K0 R183 G180 B177 #b6b4b1
	C25 M41 Y65 K0 R200 G158 B98 #c89e62

Post Card

Fashion

Pouch

Logo

NICE TO MEET you

산악자전거

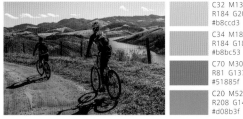

C32 M13 Y15 K0
R184 G205 B211
#b8ccd3

C34 M18 Y77 K0
R184 G189 B84
#b8bc53

C70 M30 Y70 K9
R81 G137 B95
#51885f

C20 M52 Y80 K9
R208 G140 B64
#d08b3f

새 관찰

C3 M28 Y47 K0
R244 G198 B141
#f4c58c

C20 M30 Y88 K0
R213 G179 B47
#d5b22f

C5 M65 Y77 K0
R231 G119 B61
#e6773c

C80 M21 Y43 K0
R0 G150 B151
#009596

천체 관측

C90 M63 Y14 K0
R7 G91 B155
#065b9b

C66 M5 Y11 K0
R63 G183 B218
#3fb7da

C82 M53 Y20 K0
R46 G109 B158
#2e6c9e

C0 M0 Y0 K100
R0 G0 B0
#000000

등산

C51 M15 Y100 K0
R142 G176 B36
#8eb023

C2 M49 Y86 K0
R241 G154 B43
#f0992a

C65 M68 Y20 K0
R112 G93 B145
#705c90

C63 M30 Y18 K0
R102 G153 B185
#6598b9

SELECT COLOR

1
C80 M21 Y43 K0
R0 G150 B151
#009697

2
C51 M15 Y100 K0
R142 G176 B36
#8eb024

3
C82 M53 Y20 K0
R46 G109 B158
#2e6d9e

4
C63 M30 Y18 K0
R102 G153 B185
#6699b9

5
C66 M5 Y11 K0
R64 G183 B218
#40b7da

6
C41 M58 Y69 K13
R153 G109 B77
#996d4d

7
C5 M54 Y84 K0
R234 G142 B49
#ea8e31

8
C65 M68 Y20 K0
R112 G93 B145
#705d91

9
C23 M80 Y0 K0
R196 G77 B151
#c44d97

2 COLORS

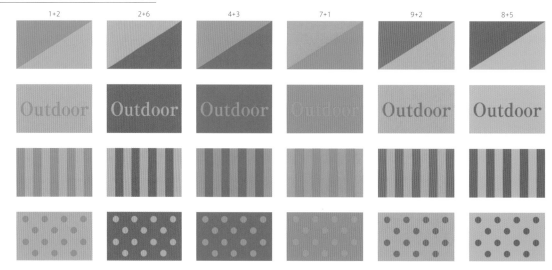

1+2 2+6 4+3 7+1 9+2 8+5

3 COLORS

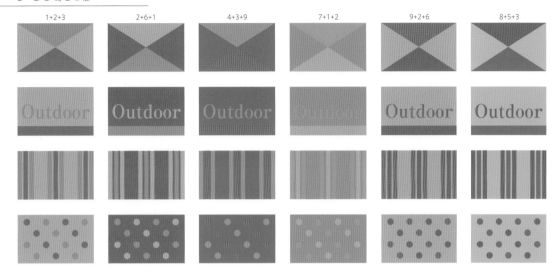

1+2+3 2+6+1 4+3+9 7+1+2 9+2+6 8+5+3

4 COLORS

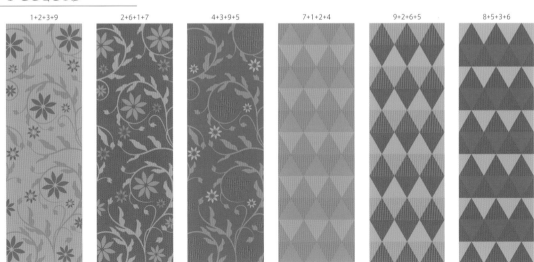

1+2+3+9 2+6+1+7 4+3+9+5 7+1+2+4 9+2+6+5 8+5+3+6

여행
Travel

맛있는 식사, 아름다운 풍경, 휴식 그리고 여자들끼리 떠나는 여행에서는 아기자기한 느낌도 빼놓을 수 없습니다. 분홍, 초록, 파랑의 배색은 활동감이 느껴지면서 예쁜 여행사진 같은 사랑스러운 배색입니다.

IMAGE & COLOR

친구와의 여행

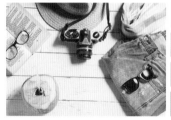

C14 M9 Y13 K0
R225 G227 B222
#e1e3dd

C36 M5 Y56 K0
R178 G208 B136
#b2cf88

C5 M46 Y13 K0
R234 G163 B181
#eaa3b5

C51 M32 Y15 K0
R138 G159 B189
#899fbd

해변 리조트

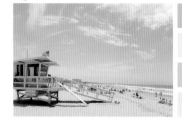

C54 M12 Y16 K0
R122 G186 B206
#79b9ce

C25 M3 Y10 K0
R200 G227 B231
#c8e3e6

C46 M6 Y28 K0
R147 G200 B192
#93c8bf

C6 M15 Y21 K0
R241 G222 B202
#f1deca

창가의 꽃

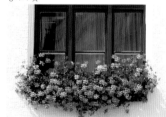

C12 M9 Y10 K0
R230 G229 B227
#e5e5e3

C0 M60 Y50 K0
R239 G133 B109
#ef846d

C0 M59 Y18 K0
R239 G136 B158
#ee889e

C34 M64 Y59 K5
R175 G108 B92
#ae6c5c

귀여운 컵케이크

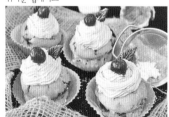

C5 M23 Y12 K0
R241 G210 B210
#f0d1d2

C15 M59 Y37 K0
R215 G130 B131
#d68183

C7 M14 Y48 K0
R241 G220 B149
#f0db94

C42 M54 Y44 K8
R156 G120 B120
#9b7877

Post Card

Fashion

Pouch

Logo

Have a good trip!

비행기에서 본 풍경

	C34 M12 Y0 K0 R177 G206 B236 #b1cdeb
	C9 M8 Y8 K0 R236 G234 B232 #ece9e8
	C45 M5 Y22 K0 R149 G203 B204 #95cbcb
	C53 M29 Y10 K0 R130 G162 B199 #82a2c7

우연히 찾은 예쁜 장소

	C0 M56 Y18 K0 R239 G143 B162 #ef8fa2
	C0 M40 Y20 K0 R245 G178 B178 #f4b1b2
	C32 M32 Y42 K0 R186 G171 B147 #b9ab92
	C22 M48 Y41 K0 R204 G148 B135 #cc9487

추억의 장소

	C54 M35 Y5 K0 R129 G152 B200 #8098c7
	C30 M15 Y5 K0 R188 G204 B226 #bbcce2
	C0 M57 Y37 K0 R240 G140 B133 #ef8b84
	C0 M20 Y16 K0 R251 G218 B207 #fadacf

가고 싶은 곳의 지도

	C6 M17 Y43 K0 R242 G216 B157 #f1d79d
	C20 M5 Y48 K0 R215 G224 B154 #d7df9a
	C28 M15 Y14 K0 R193 G205 B212 #c1cdd3
	C26 M25 Y7 K0 R197 G190 B213 #c5bed4

SELECT COLOR

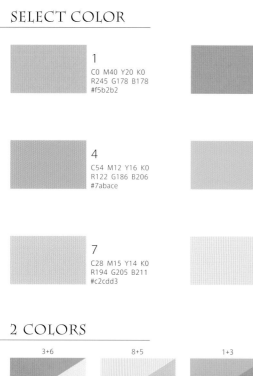

1
C0 M40 Y20 K0
R245 G178 B178
#f5b2b2

2
C0 M57 Y37 K0
R240 G140 B133
#f08c85

3
C0 M56 Y18 K0
R239 G143 B162
#ef8fa2

4
C54 M12 Y16 K0
R122 G186 B206
#7abace

5
C45 M5 Y22 K0
R149 G203 B204
#95cbcc

6
C25 M3 Y10 K0
R200 G227 B231
#c8e3e7

7
C28 M15 Y14 K0
R194 G205 B211
#c2cdd3

8
C0 M20 Y16 K0
R251 G218 B207
#fbdacf

9
C51 M32 Y15 K0
R138 G159 B189
#8a9fbd

2 COLORS

3+6 8+5 1+3 2+8 4+1 9+6

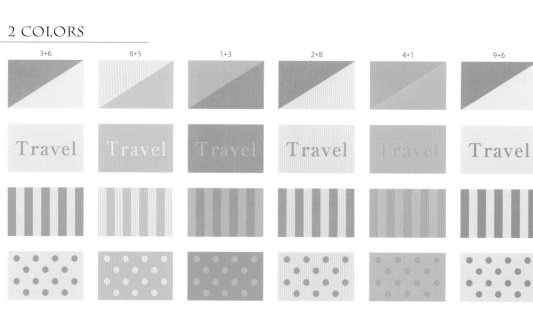

3 COLORS

| 3+6+4 | 8+5+1 | 1+3+6 | 2+8+7 | 4+1+8 | 9+6+1 |

4 COLORS

| 3+6+4+1 | 8+5+1+6 | 1+3+6+9 | 2+8+7+5 | 4+1+8+2 | 9+6+1+3 |

파티
Party

세련된 여성들의 홈파티에서는 귀여운 장식과 맛있어 보
이는 요리가 중요합니다. 컬러풀하지만 유치하지는 않아
서 파티에 초대된 사람들의 마음을 설레게 하는 사랑스
러운 배색입니다.

IMAGE & COLOR

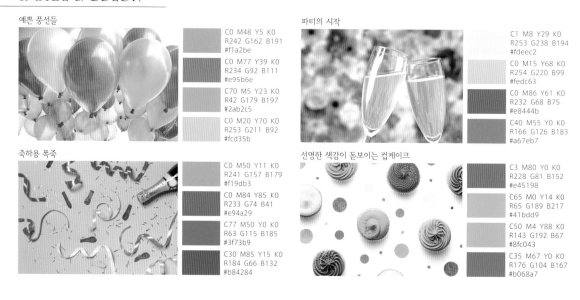

예쁜 풍선들

	C0 M48 Y5 K0 R242 G162 B191 #f1a2be
	C0 M77 Y39 K0 R234 G92 B111 #e95b6e
	C70 M5 Y23 K0 R42 G179 B197 #2ab2c5
	C0 M20 Y70 K0 R253 G211 B92 #fcd35b

파티의 시작

	C1 M8 Y29 K0 R253 G238 B194 #fdeec2
	C0 M15 Y68 K0 R254 G220 B99 #fedc63
	C0 M86 Y61 K0 R232 G68 B75 #e8444b
	C40 M55 Y0 K0 R166 G126 B183 #a67eb7

축하용 폭죽

	C0 M50 Y11 K0 R241 G157 B179 #f19db3
	C0 M84 Y85 K0 R233 G74 B41 #e94a29
	C77 M50 Y0 K0 R63 G115 B185 #3f73b9
	C30 M85 Y15 K0 R184 G66 B132 #b84284

선명한 색감이 돋보이는 컵케이크

	C3 M80 Y0 K0 R228 G81 B152 #e45198
	C65 M0 Y14 K0 R65 G189 B217 #41bdd9
	C50 M4 Y88 K0 R143 G192 B67 #8fc043
	C35 M67 Y0 K0 R176 G104 B167 #b068a7

Post Card

Fashion

Pouch

Logo

마음에 드는 그릇

	C65 M10 Y9 K0 R75 G178 B217 #4bb2d9
	C0 M50 Y20 K0 R241 G156 B166 #f19ca6
	C5 M16 Y76 K0 R245 G214 B77 #f5d64d
	C0 M70 Y20 K0 R235 G109 B142 #eb6d8e

먹음직스러운 케이크

	C0 M78 Y61 K0 R234 G90 B79 #ea5a4f
	C3 M23 Y68 K0 R247 G204 B96 #f7cc60
	C60 M10 Y0 K0 R94 G183 B232 #5eb7e8
	C83 M60 Y0 K0 R49 G97 B173 #3161ad

포토제닉한 가면

	C0 M22 Y22 K0 R250 G214 B194 #fad6c2
	C0 M58 Y18 K0 R239 G138 B160 #ef8aa0
	C43 M65 Y6 K0 R160 G106 B164 #a06aa4
	C65 M0 Y40 K0 R77 G187 B170 #4dbbaa

파티 장식용 종이공

	C0 M29 Y7 K0 R248 G202 B212 #f8cad4
	C0 M53 Y17 K0 R240 G150 B167 #f096a7
	C72 M0 Y54 K0 R39 G179 B143 #27b38f
	C68 M16 Y12 K0 R67 G168 B206 #43a8ce

SELECT COLOR

1
C0 M50 Y20 K0
R241 G156 B166
#f19ca6

2
C0 M86 Y61 K0
R232 G68 B75
#e8444b

3
C30 M85 Y15 K0
R184 G66 B132
#b84284

4
C40 M55 Y0 K0
R166 G126 B183
#a67eb7

5
C72 M0 Y54 K0
R39 G179 B143
#27b38f

6
C16 M12 Y16 K0
R221 G220 B213
#dddcd5

7
C70 M5 Y23 K0
R42 G179 B197
#2ab3c5

8
C83 M60 Y0 K0
R49 G97 B173
#3161ad

9
C3 M23 Y68 K0
R247 G204 B96
#f7cc60

2 COLORS

1+2 9+5 7+1 1+4 3+7 8+1

3 COLORS

4 COLORS

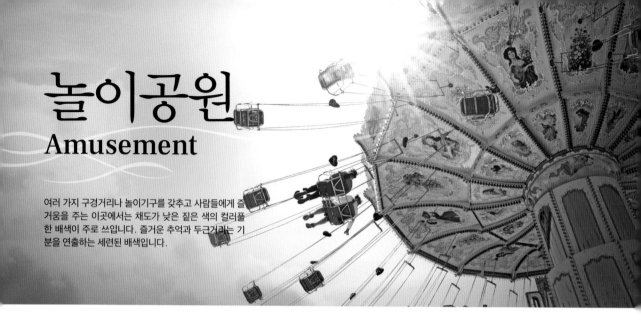

놀이공원
Amusement

여러 가지 구경거리나 놀이기구를 갖추고 사람들에게 즐거움을 주는 이곳에서는 채도가 낮은 짙은 색의 컬러풀한 배색이 주로 쓰입니다. 즐거운 추억과 두근거리는 기분을 연출하는 세련된 배색입니다.

IMAGE & COLOR

서커스 텐트

	C77 M44 Y32 K0 R62 G123 B151 #3e7b97
	C19 M23 Y70 K0 R216 G193 B95 #d8c15f
	C46 M80 Y66 K0 R156 G78 B79 #9c4e4f
	C30 M71 Y77 K0 R187 G99 B65 #bb6341

회전목마를 타고

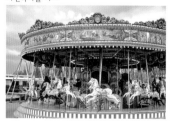

	C59 M14 Y25 K0 R108 G177 B189 #6cb1bd
	C71 M35 Y60 K0 R84 G138 B115 #548a73
	C20 M69 Y90 K0 R205 G106 B41 #cd6a29
	C18 M15 Y41 K0 R218 G210 B162 #dad2a2

즐거운 기분을 담은 꽃 화분

	C17 M65 Y76 K0 R211 G115 B65 #d37341
	C57 M23 Y77 K0 R125 G163 B89 #7da359
	C65 M26 Y22 K0 R93 G157 B182 #5d9db6
	C18 M80 Y51 K0 R206 G82 B94 #ce525e

맛있는 팝콘

	C10 M13 Y45 K0 R235 G219 B156 #ebdb9c
	C15 M70 Y70 K0 R213 G105 B72 #d56948
	C35 M84 Y89 K0 R177 G72 B48 #b14830
	C49 M51 Y67 K31 R117 G99 B71 #756347

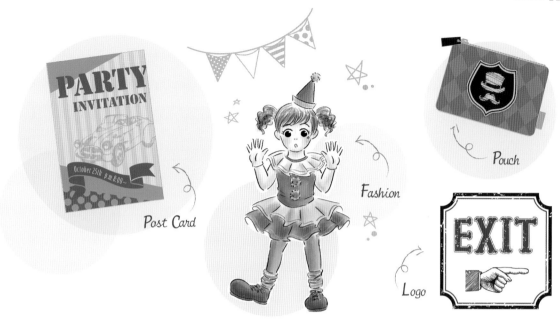

Post Card

Fashion

Pouch

Logo

게임을 즐기며

C59 M18 Y28 K0
R110 G172 B180
#6eacb4

C36 M88 Y86 K0
R175 G63 B51
#af3f33

C75 M52 Y77 K11
R76 G104 B76
#4c684c

C27 M37 Y83 K0
R198 G163 B63
#c6a33f

추억 속 하늘

C75 M31 Y44 K0
R60 G141 B143
#3c8d8f

C51 M19 Y33 K0
R137 G177 B172
#89b1ac

C39 M87 Y56 K0
R169 G64 B86
#a94056

C24 M66 Y79 K0
R198 G111 B62
#c66f3e

흥미로운 서커스

C30 M30 Y80 K0
R192 G173 B73
#c0ad49

C85 M53 Y57 K7
R37 G102 B105
#256669

C30 M80 Y98 K0
R186 G81 B34
#ba5122

C22 M95 Y88 K10
R186 G39 B39
#ba2727

꼬마 피에로

C10 M19 Y33 K0
R233 G211 B176
#e9d3b0

C31 M82 Y87 K0
R184 G77 B49
#b84d31

C20 M45 Y90 K0
R210 G152 B42
#d2982a

C0 M0 Y0 K100
R0 G0 B0
#000000

SELECT COLOR

1
C18 M80 Y51 K0
R206 G82 B94
#ce525e

2
C30 M80 Y98 K0
R186 G81 B34
#ba5122

3
C22 M95 Y88 K10
R186 G39 B39
#ba2727

4
C71 M35 Y60 K0
R84 G138 B115
#548a73

5
C85 M53 Y57 K7
R37 G102 B105
#256669

6
C30 M30 Y80 K0
R192 G173 B73
#c0ad49

7
C20 M45 Y90 K0
R210 G152 B42
#d2982a

8
C10 M19 Y33 K0
R233 G211 B176
#e9d3b0

9
C100 M90 Y62 K47
R1 G31 B54
#011f36

2 COLORS

9+3 8+5 6+1 7+3 2+7 9+8

3 COLORS

9+3+8 8+5+3 6+1+9 7+3+4 2+7+5 9+8+2

4 COLORS

9+3+8+6 8+5+3+7 6+1+9+2 7+3+4+8 2+7+5+3 9+8+2+5

일본풍 · 레트로
Japanese & Retro

일본의 배색에는 전통염색에서 두드러지는 화려한 색조부터 소품 등에서 자주 볼 수 있는 화사한 색조 , 다이쇼 시대의 분위기를 표현한 수수한 색조 등이 있습니다 . 복고풍 디자인에서는 보색을 잘 조합하는 것도 중요한 포인트입니다 .

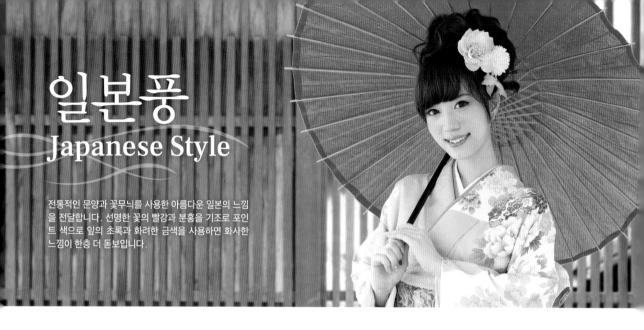

일본풍
Japanese Style

전통적인 문양과 꽃무늬를 사용한 아름다운 일본의 느낌을 전달합니다. 선명한 꽃의 빨강과 분홍을 기조로 포인트 색으로 잎의 초록과 화려한 금색을 사용하면 화사한 느낌이 한층 더 돋보입니다.

IMAGE & COLOR

아름다운 기모노

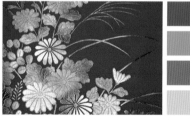

C30 M90 Y66 K0
R185 G57 B71
#b93947

C60 M27 Y77 K0
R118 G155 B88
#769b58

C48 M67 Y36 K0
R151 G101 B126
#97657e

C15 M20 Y33 K0
R223 G205 B174
#dfcdae

맑은 날 산책

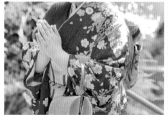

C24 M86 Y71 K0
R195 G67 B66
#c34342

C10 M58 Y21 K0
R223 G134 B155
#df869b

C47 M26 Y85 K0
R154 G166 B69
#9aa645

C68 M30 Y78 K8
R89 G138 B83
#598a53

일본의 전통 꽃꽂이

C5 M39 Y20 K0
R237 G177 B179
#edb1b3

C8 M32 Y77 K0
R235 G184 B72
#ebb848

C7 M70 Y14 K0
R225 G108 B150
#e16c96

C60 M27 Y77 K0
R118 G155 B88
#769b58

아늑한 휴식시간

C13 M32 Y66 K0
R226 G182 B99
#e2b663

C36 M66 Y55 K12
R163 G98 B92
#a3625c

C7 M55 Y45 K0
R229 G141 B122
#e58d7a

C44 M13 Y78 K0
R160 G187 B86
#a0bb56

Decoration

Motif

Invitation

Logo

Sticker

일본인의 마음

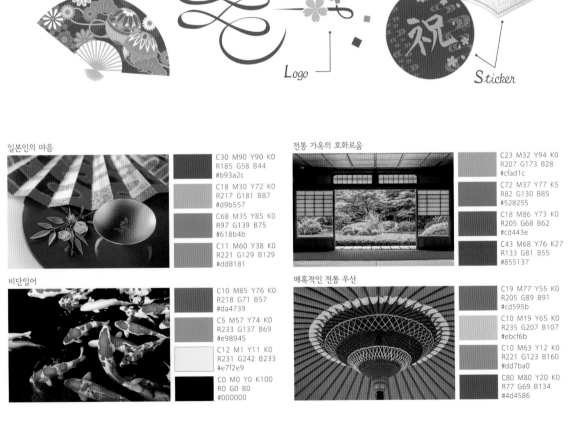

C30 M90 Y90 K0
R185 G58 B44
#b93a2c

C18 M30 Y72 K0
R217 G181 B87
#d9b557

C68 M35 Y85 K0
R97 G139 B75
#618b4b

C11 M60 Y38 K0
R221 G129 B129
#dd8181

비단잉어

C10 M85 Y76 K0
R218 G71 B57
#da4739

C5 M57 Y74 K0
R233 G137 B69
#e98945

C12 M1 Y11 K0
R231 G242 B233
#e7f2e9

C0 M0 Y0 K100
R0 G0 B0
#000000

전통 가옥의 호화로움

C23 M32 Y94 K0
R207 G173 B28
#cfad1c

C72 M37 Y77 K5
R82 G130 B85
#528255

C18 M86 Y73 K0
R205 G68 B62
#cd443e

C43 M68 Y76 K27
R133 G81 B55
#855137

매혹적인 전통 우산

C19 M77 Y55 K0
R205 G89 B91
#cd595b

C10 M19 Y65 K0
R235 G207 B107
#ebcf6b

C10 M63 Y12 K0
R221 G123 B160
#dd7ba0

C80 M80 Y20 K0
R77 G69 B134
#4d4586

237

SELECT COLOR

1
C19 M77 Y55 K0
R205 G89 B91
#cd595b

2
C30 M90 Y66 K0
R185 G57 B71
#b93947

3
C5 M39 Y20 K0
R237 G177 B179
#edb1b3

4
C11 M60 Y38 K0
R221 G129 B129
#dd8181

5
C48 M67 Y36 K0
R151 G101 B126
#97657e

6
C7 M55 Y80 K0
R230 G140 B58
#e68c3a

7
C8 M32 Y77 K0
R235 G184 B72
#ebb848

8
C47 M26 Y85 K0
R154 G166 B69
#9aa645

9
C60 M27 Y77 K0
R118 G155 B88
#769b58

2 COLORS

1+4	8+1	5+3	4+2	8+5	6+1

3 COLORS

1+4+7 8+1+3 5+3+2 4+2+9 8+5+4 6+1+7

4 COLORS

1+4+7+8 8+1+3+7 5+3+2+9 4+2+9+3 8+5+4+7 6+1+7+3

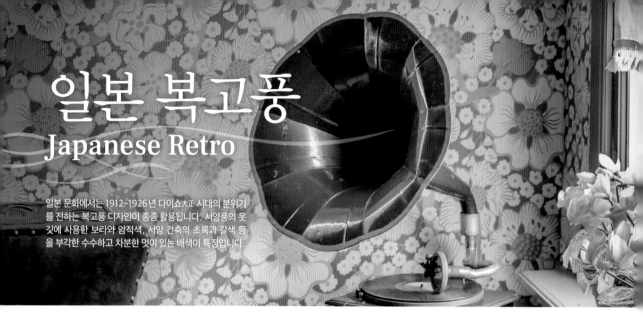

일본 복고풍
Japanese Retro

일본 문화에서는 1912~1926년 다이쇼大正 시대의 분위기를 전하는 복고풍 디자인이 종종 활용됩니다. 서양풍의 옷깃에 사용한 보라와 암적색, 서양 건축의 초록과 갈색 등을 부각한 수수하고 차분한 멋이 있는 배색이 특징입니다.

IMAGE & COLOR

유행을 앞서가는 여성

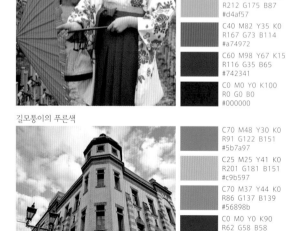

C20 M33 Y72 K0
R212 G175 B87
#d4af57

C40 M82 Y35 K0
R167 G73 B114
#a74972

C60 M98 Y67 K15
R116 G35 B65
#742341

C0 M0 Y0 K100
R0 G0 B0
#000000

동백 향기

C24 M93 Y68 K17
R173 G40 B58
#ad283a

C10 M78 Y27 K17
R194 G76 B112
#c24c70

C21 M40 Y78 K0
R209 G161 B72
#d1a148

C86 M67 Y85 K20
R46 G76 B59
#2e4c3b

길모퉁이의 푸른색

C70 M48 Y30 K0
R91 G122 B151
#5b7a97

C25 M25 Y41 K0
R201 G181 B151
#c9b597

C70 M37 Y44 K0
R86 G137 B139
#56898b

C0 M0 Y0 K90
R62 G58 B58
#3e3a3a

먹음직스러운 푸딩

C8 M5 Y16 K0
R239 G239 B221
#efefdd

C15 M35 Y82 K0
R222 G174 B61
#deae3d

C31 M77 Y85 K0
R185 G87 B52
#b95734

C38 M71 Y80 K45
R116 G61 B36
#743d24

Decoration

Motif

大正

Logo

Thank You

大正

Sticker

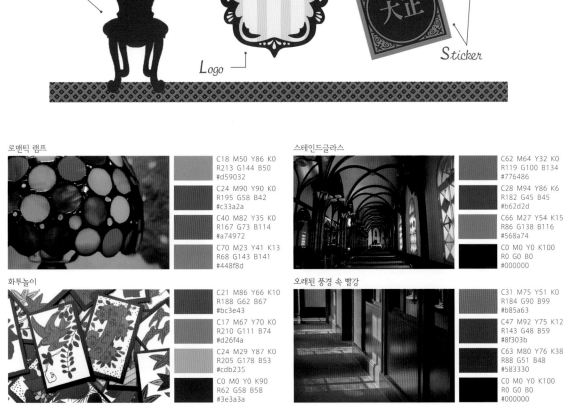

로맨틱 램프

C18 M50 Y86 K0
R213 G144 B50
#d59032

C24 M90 Y90 K0
R195 G58 B42
#c33a2a

C40 M82 Y35 K0
R167 G73 B114
#a74972

C70 M23 Y41 K13
R68 G143 B141
#448f8d

스테인드글라스

C62 M64 Y32 K0
R119 G100 B134
#776486

C28 M94 Y86 K6
R182 G45 B45
#b62d2d

C66 M27 Y54 K15
R86 G138 B116
#568a74

C0 M0 Y0 K100
R0 G0 B0
#000000

화투놀이

C21 M86 Y66 K10
R188 G62 B67
#bc3e43

C17 M67 Y70 K0
R210 G111 B74
#d26f4a

C24 M29 Y87 K0
R205 G178 B53
#cdb235

C0 M0 Y0 K90
R62 G58 B58
#3e3a3a

오래된 풍경 속 빨강

C31 M75 Y51 K0
R184 G90 B99
#b85a63

C47 M92 Y75 K12
R143 G48 B59
#8f303b

C63 M80 Y76 K38
R88 G51 B48
#583330

C0 M0 Y0 K100
R0 G0 B0
#000000

SELECT COLOR

1
C62 M64 Y32 K0
R119 G100 B134
#776486

2
C40 M82 Y35 K0
R167 G73 B114
#a74972

3
C31 M77 Y85 K0
R185 G87 B52
#b95734

4
C47 M92 Y75 K12
R143 G48 B59
#8f303b

5
C38 M71 Y80 K45
R116 G61 B36
#743d24

6
C20 M33 Y72 K0
R212 G175 B87
#d4af57

7
C8 M5 Y16 K0
R239 G239 B221
#efefdd

8
C70 M37 Y44 K0
R86 G137 B139
#56898b

9
C0 M0 Y0 K90
R62 G58 B58
#3e3a3a

2 COLORS

7+4	4+8	6+3	9+4	6+2	9+1

3 COLORS

7+4+9 · 4+8+5 · 6+3+8 · 9+4+6 · 6+2+1 · 9+1+4

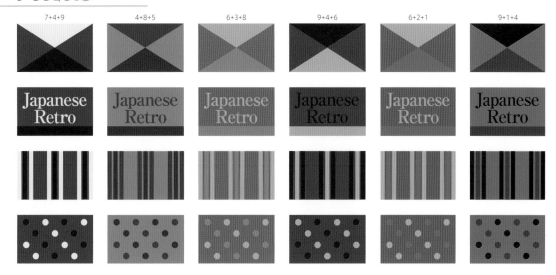

4 COLORS

7+4+9+2 · 4+8+5+9 · 6+3+8+5 · 9+4+6+7 · 6+2+1+5 · 9+1+4+8

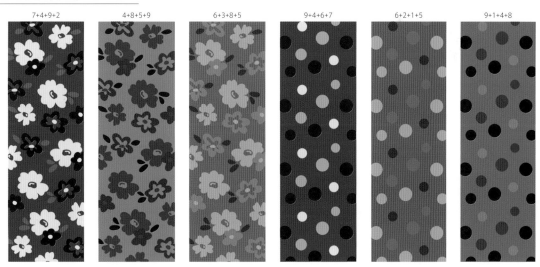

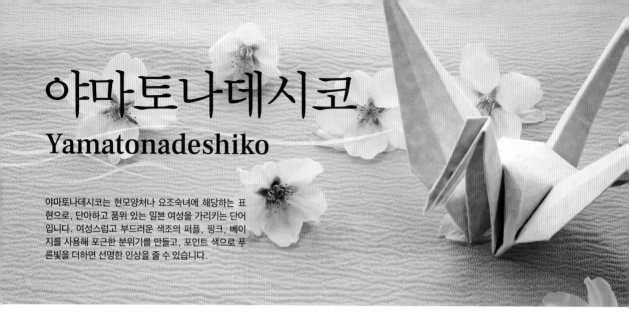

야마토나데시코
Yamatonadeshiko

야마토나데시코는 현모양처나 요조숙녀에 해당하는 표현으로, 단아하고 품위 있는 일본 여성을 가리키는 단어입니다. 여성스럽고 부드러운 색조의 퍼플, 핑크, 베이지를 사용해 포근한 분위기를 만들고, 포인트 색으로 푸른빛을 더하면 선명한 인상을 줄 수 있습니다.

IMAGE & COLOR

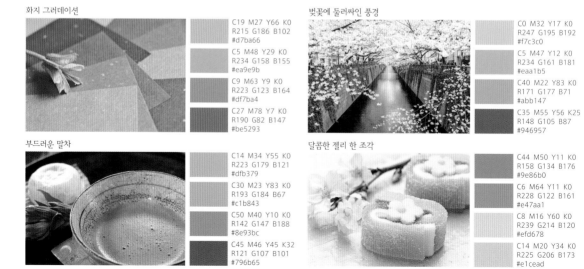

화지 그러데이션

	C19 M27 Y66 K0 R215 G186 B102 #d7ba66
	C5 M48 Y29 K0 R234 G158 B155 #ea9e9b
	C9 M63 Y9 K0 R223 G123 B164 #df7ba4
	C27 M78 Y7 K0 R190 G82 B147 #be5293

벚꽃에 둘러싸인 풍경

	C0 M32 Y17 K0 R247 G195 B192 #f7c3c0
	C5 M47 Y12 K0 R234 G161 B181 #eaa1b5
	C40 M22 Y83 K0 R171 G177 B71 #abb147
	C35 M55 Y56 K25 R148 G105 B87 #946957

부드러운 말차

	C14 M34 Y55 K0 R223 G179 B121 #dfb379
	C30 M23 Y83 K0 R193 G184 B67 #c1b843
	C50 M40 Y10 K0 R142 G147 B188 #8e93bc
	C45 M46 Y45 K32 R121 G107 B101 #796b65

달콤한 젤리 한 조각

	C44 M50 Y11 K0 R158 G134 B176 #9e86b0
	C6 M64 Y11 K0 R228 G122 B161 #e47aa1
	C8 M16 Y60 K0 R239 G214 B120 #efd678
	C14 M20 Y34 K0 R225 G206 B173 #e1cead

Motif

Decoration

Motif

大和撫子

大和撫子

FOR YOU

Sticker

Logo

일본풍 장미 장식

C13 M50 Y5 K0
R219 G151 B186
#db97ba

C20 M65 Y40 K0
R205 G115 B121
#cd7379

C50 M17 Y61 K0
R143 G178 B121
#8fb279

C63 M27 Y49 K0
R105 G155 B137
#699b89

평화의 상징

C13 M12 Y13 K0
R227 G223 B219
#e3dfdb

C20 M34 Y62 K0
R211 G174 B107
#d3ae6b

C12 M65 Y14 K0
R218 G118 B155
#da769b

C18 M71 Y57 K0
R208 G102 B92
#d0665c

청초한 여성

C0 M16 Y9 K0
R251 G227 B224
#fbe3e0

C27 M41 Y67 K0
R197 G157 B95
#c59d5f

C10 M53 Y18 K0
R224 G145 B165
#e091a5

C6 M70 Y43 K0
R227 G108 B112
#e36c70

일본 전통의상을 입은 토끼인형

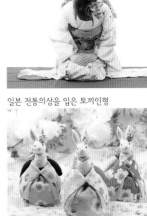

C3 M31 Y13 K0
R242 G196 B200
#f2c4c8

C36 M18 Y11 K0
R174 G194 B212
#aec2d4

C32 M40 Y5 K0
R183 G159 B197
#b79fc5

C5 M69 Y53 K0
R229 G110 B98
#e56e62

SELECT COLOR

1
C32 M40 Y5 K0
R183 G159 B197
#b79fc5

2
C44 M50 Y11 K0
R158 G134 B176
#9e86b0

3
C20 M65 Y40 K0
R205 G115 B121
#cd7379

4
C12 M65 Y14 K0
R218 G118 B155
#da769b

5
C13 M50 Y5 K0
R219 G151 B186
#db97ba

6
C14 M20 Y34 K0
R225 G206 B173
#e1cead

7
C36 M18 Y11 K0
R174 G194 B212
#aec2d4

8
C50 M17 Y61 K0
R143 G178 B121
#8fb279

9
C63 M27 Y49 K0
R105 G155 B137
#699b89

2 COLORS

2+5	5+6	7+1	6+3	8+6	7+5

Yamato nadeshiko

3 COLORS

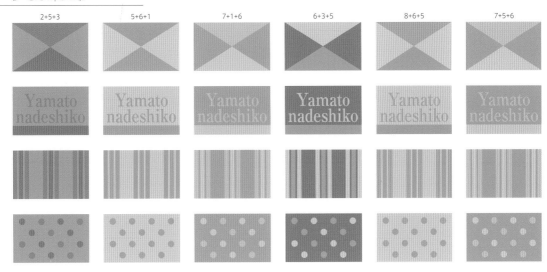

2+5+3　　5+6+1　　7+1+6　　6+3+5　　8+6+5　　7+5+6

4 COLORS

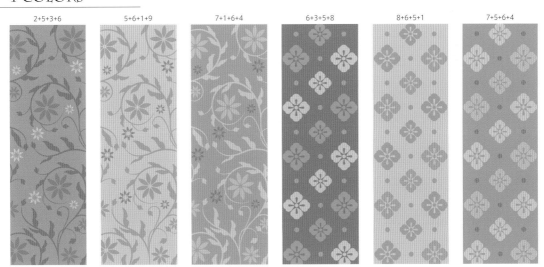

2+5+3+6　　5+6+1+9　　7+1+6+4　　6+3+5+8　　8+6+5+1　　7+5+6+4

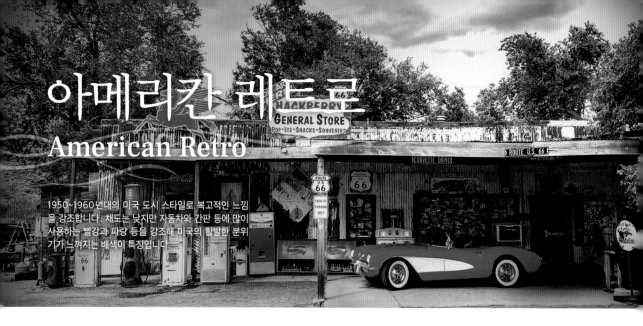

아메리칸 레트로
American Retro

1950~1960년대의 미국 도시 스타일로 복고적인 느낌을 강조합니다. 채도는 낮지만 자동차와 간판 등에 많이 사용하는 빨강과 파랑 등을 강조해 미국의 활발한 분위기가 느껴지는 배색이 특징입니다.

IMAGE & COLOR

빈티지 자동차

C35 M30 Y59 K0
R181 G171 B117
#b5ab75

C40 M100 Y98 K0
R167 G33 B39
#a72127

C96 M80 Y55 K25
R11 G56 B80
#0b3850

C65 M88 Y87 K23
R100 G50 B47
#64322f

선인장의 초록

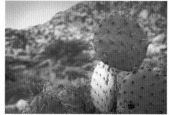

C80 M50 Y65 K0
R60 G113 B100
#3c7164

C87 M68 Y66 K8
R46 G82 B85
#2e5255

C25 M43 Y53 K11
R186 G145 B111
#ba916f

C20 M75 Y43 K38
R148 G64 B78
#94404e

오래된 라디오

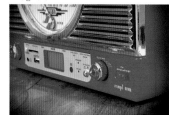

C30 M95 Y90 K5
R180 G43 B42
#b42b2a

C29 M36 Y36 K10
R180 G157 B145
#b49d91

C30 M80 Y95 K0
R186 G81 B38
#ba5126

C0 M0 Y0 K100
R0 G0 B0
#000000

맛있는 햄버거

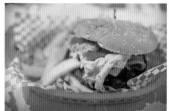

C30 M61 Y76 K0
R188 G118 B70
#bc7646

C58 M44 Y88 K0
R128 G132 B65
#808441

C18 M35 Y91 K0
R216 G171 B36
#d8ab24

C25 M89 Y88 K10
R182 G56 B41
#b63829

Decoration

Motif

Logo

Sticker

레트로 스타일의 간판

C92 M92 Y55 K9
R47 G51 B86
#2f3356

C86 M57 Y40 K6
R34 G98 B125
#22627d

C33 M100 Y100 K20
R156 G21 B27
#9c151b

C19 M32 Y82 K5
R208 G171 B61
#d0ab3d

웨스턴 카우보이

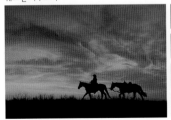

C40 M80 Y80 K0
R168 G79 B61
#a84f3d

C73 M80 Y65 K0
R98 G73 B84
#624954

C24 M60 Y80 K0
R200 G123 B62
#c87b3e

C0 M0 Y0 K100
R0 G0 B0
#000000

꿈을 향해 가는 길

C14 M23 Y38 K0
R225 G200 B162
#e1c8a2

C30 M43 Y73 K0
R191 G151 B83
#bf9753

C48 M61 Y69 K17
R135 G98 B74
#87624a

C65 M75 Y80 K32
R90 G62 B50
#5a3e32

성조기

C80 M65 Y52 K9
R67 G87 B102
#435766

C59 M30 Y32 K0
R116 G155 B164
#749ba4

C55 M100 Y85 K15
R125 G32 B48
#7d2030

C100 M90 Y50 K5
R16 G55 B95
#10375f

SELECT COLOR

1
C40 M100 Y98 K0
R167 G33 B39
#a72127

2
C55 M100 Y85 K15
R125 G32 B48
#7d2030

3
C30 M80 Y95 K0
R186 G81 B38
#ba5126

4
C80 M65 Y52 K9
R67 G87 B102
#435766

5
C96 M80 Y55 K25
R11 G56 B80
#0b3850

6
C0 M0 Y0 K100
R0 G0 B0
#000000

7
C35 M30 Y59 K0
R181 G171 B117
#b5ab75

8
C30 M43 Y73 K0
R191 G151 B83
#bf9753

9
C80 M50 Y65 K0
R60 G113 B100
#3c7164

2 COLORS

| 1+5 | 1+8 | 4+2 | 8+3 | 4+6 | 9+7 |

3 COLORS

1+5+7 1+8+6 4+2+8 8+3+9 4+6+2 9+7+1

4 COLORS

1+5+7+4 1+8+6+4 4+2+8+5 8+3+9+7 4+6+2+8 9+7+1+5

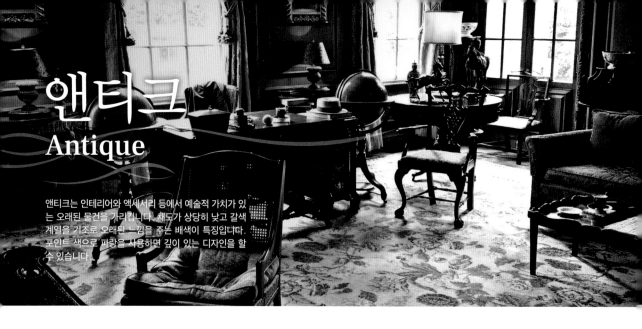

앤티크
Antique

앤티크는 인테리어와 액세서리 등에서 예술적 가치가 있는 오래된 물건을 가리킵니다. 채도가 상당히 낮고 갈색 계열을 기조로 오래된 느낌을 주는 배색이 특징입니다. 포인트 색으로 파랑을 사용하면 깊이 있는 디자인을 할 수 있습니다.

IMAGE & COLOR

회중시계

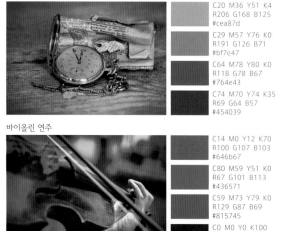

C20 M36 Y51 K4
R206 G168 B125
#cea87d

C29 M57 Y76 K0
R191 G126 B71
#bf7e47

C64 M78 Y80 K0
R118 G78 B67
#764e43

C74 M70 Y74 K35
R69 G64 B57
#454039

바이올린 연주

C14 M0 Y12 K70
R100 G107 B103
#646b67

C80 M59 Y51 K0
R67 G101 B113
#436571

C59 M73 Y79 K0
R129 G87 B69
#815745

C0 M0 Y0 K100
R0 G0 B0
#000000

드라마틱 로즈

C35 M42 Y58 K0
R180 G151 B111
#b4976f

C50 M74 Y63 K0
R148 G88 B86
#945856

C60 M100 Y100 K20
R112 G31 B36
#701f24

C78 M61 Y100 K30
R61 G77 B39
#3d4d27

오래된 청동 소품

C42 M52 Y34 K0
R163 G131 B142
#a3838e

C40 M54 Y64 K0
R169 G127 B95
#a97f5f

C68 M70 Y80 K0
R108 G90 B71
#6c5a47

C81 M75 Y70 K0
R74 G79 B82
#4a4f52

Decoration

Logo →

Antique

Motif

Thank You

Logo

Sticker

ANTIQUE KEY

After Anoon tea set

샹들리에 골드

C14 M31 Y75 K0
R224 G182 B79
#e0b64f

C30 M58 Y83 K0
R189 G123 B60
#bd7b3c

C73 M85 Y93 K0
R100 G66 B55
#644237

C0 M0 Y0 K100
R0 G0 B0
#000000

오래된 책

C22 M29 Y66 K12
R192 G167 B94
#c0a75e

C40 M94 Y98 K10
R158 G45 B36
#9e2d24

C52 M66 Y78 K30
R114 G78 B53
#724e35

C10 M0 Y0 K90
R56 G56 B58
#38383a

결의의 상징

C84 M77 Y63 K0
R66 G76 B89
#424c59

C53 M42 Y32 K0
R136 G141 B154
#888d9a

C45 M37 Y60 K18
R139 G134 B98
#8b8662

C62 M55 Y72 K30
R94 G90 B66
#5e5a42

비밀의 열쇠

C17 M20 Y50 K0
R220 G202 B140
#dcca8c

C34 M55 Y60 K0
R181 G128 B100
#b58064

C44 M71 Y62 K0
R160 G95 B88
#a05f58

C61 M70 Y68 K42
R85 G61 B55
#553d37

SELECT COLOR

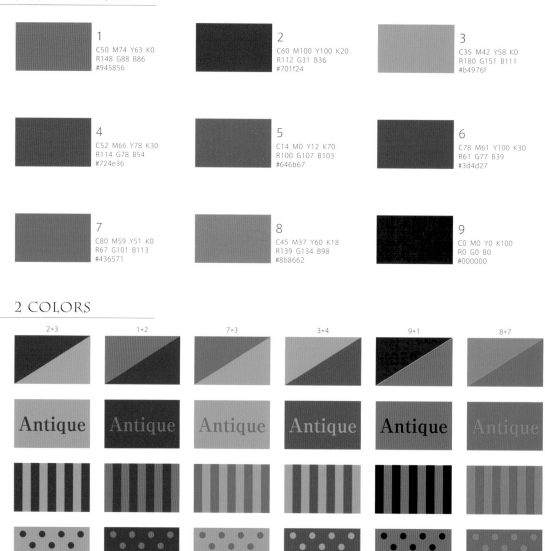

1
C50 M74 Y63 K0
R148 G88 B86
#945856

2
C60 M100 Y100 K20
R112 G31 B36
#701f24

3
C35 M42 Y58 K0
R180 G151 B111
#b4976f

4
C52 M66 Y78 K30
R114 G78 B54
#724e36

5
C14 M0 Y12 K70
R100 G107 B103
#646b67

6
C78 M61 Y100 K30
R61 G77 B39
#3d4d27

7
C80 M59 Y51 K0
R67 G101 B113
#436571

8
C45 M37 Y60 K18
R139 G134 B98
#8b8662

9
C0 M0 Y0 K100
R0 G0 B0
#000000

2 COLORS

2+3 1+2 7+3 3+4 9+1 8+7

Antique Antique Antique Antique **Antique** Antique

3 COLORS

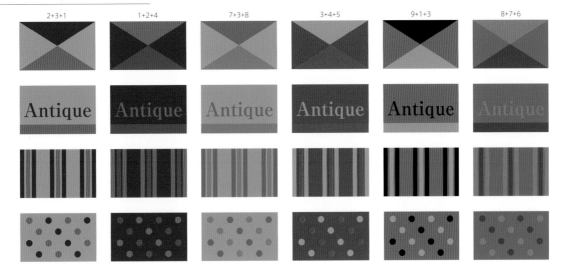

4 COLORS

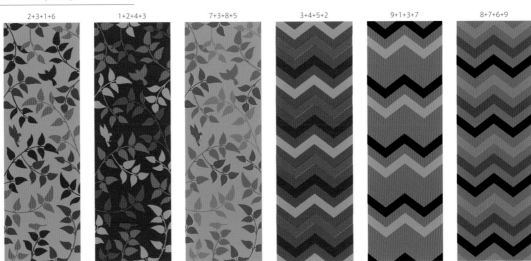

직관적으로 찾아보는 배색 아이디어

초판 1쇄 발행 2019년 8월 15일
초판 3쇄 발행 2024년 2월 10일

지은이 파워디자인
옮긴이 부윤아

펴낸이 최정이
펴낸곳 지금이책
등록 제2015-000174호
주소 경기도 고양시 일산서구 킨텍스로 410
전화 070-8229-3755
팩스 0303-3130-3753
이메일 now_book@naver.com
블로그 blog.naver.com/now_book
인스타그램 nowbooks_pub

ISBN 979-11-88554-22-5(13650)